할 말 많은
미술관

지은이 정시몬Simon Chung

한국에서 태어나 미국에서 학업을 마치고 현재는 캘리포니아주에서 공인 회계사 겸 비즈니스 컨설턴트로 일한다. 틈나는 대로 좋은 책을 소개, 번역하거나 직접 책을 기획하고 집필하는 것을 본업보다 더 좋아한다. 저서로는 인문학 브런치 시리즈 《철학 브런치》《세계사 브런치》《세계 문학 브런치》《클래식 브런치》 등이 있다.

어린 시절 집 서가에 꽂혀 있던 세계 유명 아티스트들의 화집을 펼쳐 본 것을 시작으로 지금까시 나양한 경로를 통해 미술 김성을 즐겨 왔다. 《할 말 많은 미술관》은 그중에서도 유럽의 유명 미술관들을 방문하여 걸작 미술품들과 조우한 경험의 기록이다. 미술 감상은 작품과 감상자 사이의 대화와 같다. 그 대화는 왁자지껄할 수도, 은근한 속삭임일 수도, 아예 침묵 속에서 나누는 교감일 수도 있다. 그런 미적 체험에 굳이 어떤 유별난 지식이 필요한 것은 아니다. 이 책은 미술 이야기만 나오면 말문이 막혀 곤혹스러운 사람들에게, 작품과 대화의 물꼬를 트게 해 줄 것이다.

할 말 많은 미술관

2022년 8월 30일 초판 1쇄 발행

지은이 정시몬 | **발행인** 박윤우 | **편집** 김동준, 김송은, 김유진, 성한경, 여임동, 장미숙, 최진우 | **마케팅** 박서연, 이건희 | **디자인** 서혜진, 이세연 | **저작권** 김준수, 백은영, 유은지 | **경영지원** 이지영, 주진호 | **발행처** 부키(주) | **출판신고** 2012년 9월 27일 | **주소** 서울 서대문구 신촌로3길 15 산성빌딩 5-6층 | **전화** 02-325-0846 | **팩스** 02-3141-4066 | **이메일** webmaster@bookie.co.kr | **ISBN** 978-89-6051-939-8 03600

만든 사람들
편집 김송은 | 디자인 서혜진

할 말 많은

미술관만 가면 말문이 막히는 당신을 위한

미술관

정시몬 지음

지구가 멸망할 때
단 하나의 미술품을 구해 낼 수 있다면 무엇을 고를 것인가?
이제 이 질문에 마음껏 답할 수 있게 된다.

부·키

차례

↘ **[제2관] 오르세 미술관**

철도역에서 미술관으로, 프랑스 근대 회화의 전당 _ 057

↘ [제5관] 우피치 미술관
르네상스 황금기의 타임캡슐 _215

↘ [제6관] 아카데미아 미술관
우피치가 결코 갖지 못한 것 _261

프롤로그

미술관 혹은
지성과 감성의 교차로

"우리의 정신을 넓혀 보자꾸나!"
—— 미술관에 들어서는 조커의 대사, 〈배트맨 1989〉

★

어린 시절 집에는 1960~70년대 일본에서 출간된, 세계 걸작 미술품들을 사진으로 소개하는 화집畫集이 여러 권 있었다. 일본어를 몰랐던 나는 어른들에게 물어보지 않고는 작품의 제목이나 미술가의 이름조차 알 수 없었지만, 이따금 혼자 책장을 넘기며 그 속의 이미지들에 빠져들곤 했던 기억은 지금도 생생하다. 나신의 여인들, 이국의 풍광, 웅장한 건물, 화려한 색채와 유려한 질감 등을 골똘히 바라보고 있노라면 어린 마음에도 호기심, 감탄, 갈망과 같은 미묘하고 복잡한 감흥의 물결이 일곤 했었다.

나이가 들어 세계 각지의 미술관을 방문해 사진으로만 보던 걸작들과 실제로 조우했던 순간은 또 이전까지는 미처

예상하지 못했던 독특한 경험이었다. 미술관은 의외로 말이 많은, 생각보다 시끌벅적한 장소였다. 가령 유럽의 유명 미술관에서는 단체 관람객들을 인솔하고 온 가이드의 음성을 쉽게 접할 수 있다. 가이드들은 흔히 예술사 전공자거나 심지어 관련 분야 박사 학위 소유자인 경우도 드물지 않아서 여러 미술품에 대한 풍부한 배경지식으로 좌중을 사로잡는다. 현장 체험 학습을 온 어린 학생들이 미술품 앞에 옹기종기 모여 앉아 선생님의 설명을 듣기도 한다. 지인이나 연인과 함께 미술관을 찾은 이들이 저마다 나누는 담소도 간혹 들려온다. 혼자 온 사람은 오디오 가이드를 대여해 상세한 정보와 해설을 들을 수도 있다.

무엇보다도 미술관에서의 가장 중요한 '말'은 관람객인 나와 작품이 나누는 대화일 것이다. 또는, 작품을 매개로 시공간을 뛰어넘어 이루어지는 나와 예술가의 대화일 수도 있다. 다시 말해 미술품 감상은 특정 작품이 나에게 보내는 혹은 예술가가 창조물을 통해 나에게 전하는 메시지를 알아채고 반응하는 대화에 가깝다. 그런 대화가 꼭 왁자지껄할 필요는 없다. 진짜 맛깔난 대화는 그저 속삭임일 수도 있고, 아예 침묵 속에서 서로를 마주하는 것일 수도 있다. 운이 좋으면 침묵은 이윽고 감동과 경이의 순간으로 이어질 수 있고, 때로 그 과정에서 미美와 세계와 삶에 대한 새로운 인식을 덤으로 얻기도 한다.

이 책은 내가 유럽의 여러 미술관을 방문하며 미술품들과 나눈 대화와 공감의 기록이다. 물론 미술관에 가는 것이

삶의 의무 사항은 아니다. 평생 인문학 고전 한 권 읽지 않아도 얼마든지 행복하고 생산적인 삶을 살 수 있듯이, 미켈란젤로나 다빈치의 미술품에 눈길 한번 주지 않아도 일상을 영위하는 데는 별 지장이 없다. 다만 이 책이 독자 여러분께, 미술관 방문이 무척이나 다채롭고 흥미진진한 체험이 될 수 있다는 사실을 전할 수만 있다면 더 바랄 것이 없겠다. 내가 경험한 미술관은 생기 없는 골동품 가게라기보다는 치즈처럼 풍미 깊은 지성과 와인처럼 달콤한 감성이 교차하는 흥겨운 피크닉에 가까웠다.

　조만간 혹은 언젠가 미술관으로 향할 독자 여러분께도 뜻밖의 행운이 함께하길 빈다.

캘리포니아 북부 이스트 베이에서
정시몬

루브르 박물관

왕궁에서 미술관으로, 절대 왕정의 보물단지

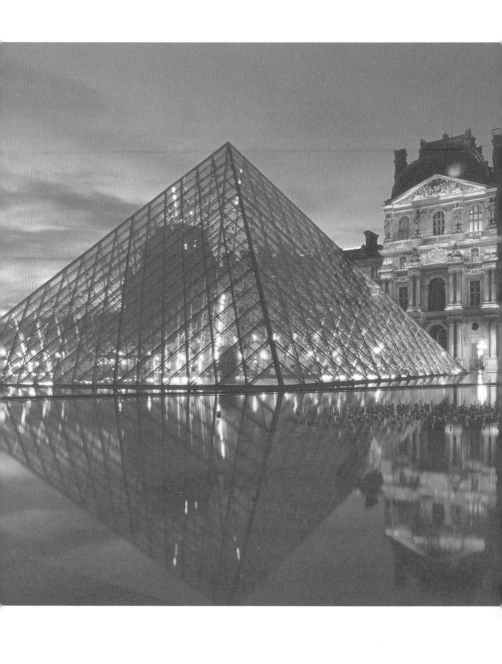

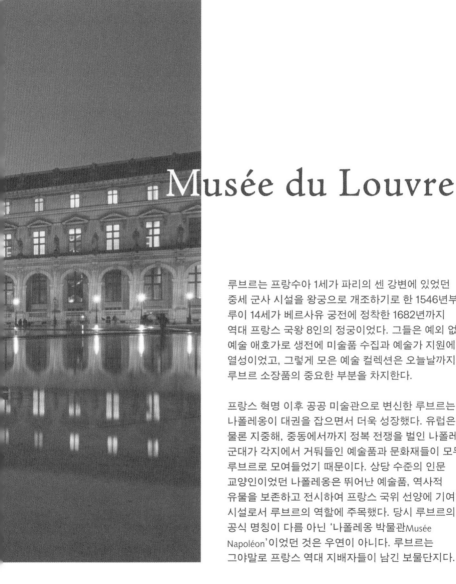

Musée du Louvre

루브르는 프랑수아 1세가 파리의 센 강변에 있었던 중세 군사 시설을 왕궁으로 개조하기로 한 1546년부터 루이 14세가 베르사유 궁전에 정착한 1682년까지 역대 프랑스 국왕 8인의 정궁이었다. 그들은 예외 없이 예술 애호가로 생전에 미술품 수집과 예술가 지원에 열성이었고, 그렇게 모은 예술 컬렉션은 오늘날까지도 루브르 소장품의 중요한 부분을 차지한다.

프랑스 혁명 이후 공공 미술관으로 변신한 루브르는 나폴레옹이 대권을 잡으면서 더욱 성장했다. 유럽은 물론 지중해, 중동에서까지 정복 전쟁을 벌인 나폴레옹 군대가 각지에서 거둬들인 예술품과 문화재들이 모두 루브르로 모여들었기 때문이다. 상당 수준의 인문 교양인이었던 나폴레옹은 뛰어난 예술품, 역사적 유물을 보존하고 전시하여 프랑스 국위 선양에 기여할 시설로서 루브르의 역할에 주목했다. 당시 루브르의 공식 명칭이 다름 아닌 '나폴레옹 박물관Musée Napoléon'이었던 것은 우연이 아니다. 루브르는 그야말로 프랑스 역대 지배자들이 남긴 보물단지다.

때론 완전하지 않아도
아름다울 수 있다

〈날개를 펼친 승리의 여신〉,〈밀로의 비너스〉
The Winged Victory of Samothrace, Venus de Milo

루브르 관람의 하이라이트라고 하면 두 조각상,〈날개를 펼친 승리의 여신The Winged Victory of Samothrace〉과〈밀로의 비너스 Venus de Milo〉를 만나는 경험을 빼놓을 수 없다. 이 두 조각은 원래의 모습에서 일정 정도 훼손된 상태로 발굴되었다. 그럼에도 두 작품은 완벽함 혹은 완성됨을 영영 잃어버린 덕분에 전혀 새로운 차원의 미적 자산을 획득하는 역설, 반전을 이루어 냈다. 비록 온갖 상상력과 과학적 추정을 동원하더라도 결코 완성에는 다시 도달할 수 없는 안타까움이 그 조각들을 더욱 매력적으로 만든다.

〈날개를 펼친 승리의 여신〉은〈사모트라케의 니케Nike of Samothrace〉라고도 불린다. 흔히 영어로 '나이키'라고 발음하

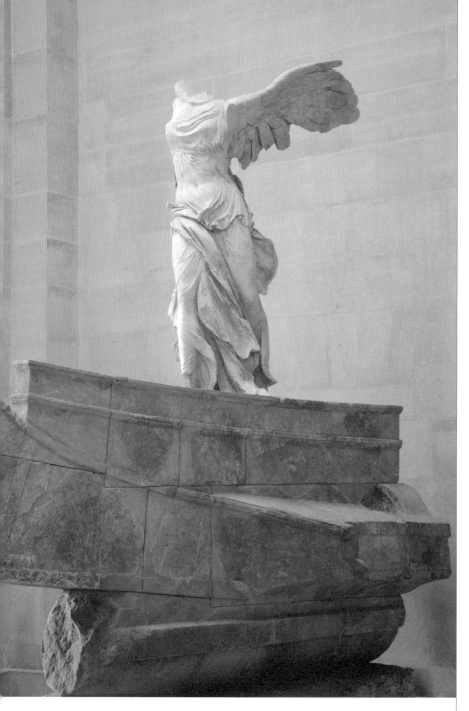

〈날개를 펼친 승리의 여신〉
기원전 190년경 | 512 × 248cm (기단 포함) | 조각, 파로스 대리석

는 니케는 미국 운동화 회사 이름이기 훨씬 전에 이미 그리스 신화 속 승리의 여신이었다. 신화에 따르면 니케는 원래 티탄족 출신 거인 팔라스와 물의 정령 사이에서 태어난 딸인데, 제우스의 총애를 얻어 승리의 메신저 역할을 맡게 되었다고 한다. 그리스 분명 조기에 니케는 그저 선생의 신 아테나의 들러리 비슷한 역할로 별 존재감이 없었다. 하지만 후대로 갈수록 점점 각광받은 끝에, 드디어 폴리스마다 큰 전쟁이나 전투에서의 승리를 기념하며 니케에게 감사의 제사를 올리는 풍습이 성행하게 되었다. 니케는 로마 시대에 와서도 승리를 뜻하는 라틴어 '빅토리아Victoria'라는 이름으로 숭배되었다.

니케상의 고향인 사모트라케는 그리스 문명의 여명기부터 신들이 강림하는 성소로 여겨졌던 에게해 북부의 작은 섬이다. 1863년, 프랑스 외교관이자 아마추어 고고학자였던 샤를 샹프와조가 니케상을 발견했을 당시 몸체와 날개, 옷자락 일부 등이 모두 따로따로 흩어져 있었지만 파리에서 수년간의 복원 작업 끝에 오늘날의 모습을 회복하게 되었다. 니케상을 떠받치던 뱃머리 모양의 받침대 역시 1879년 조각난 상태로 발견되어 이후 복원된 것이다.

파로스산 대리석으로 만들어진 여신상이 어떤 전쟁이나 전투의 승리를 기념하기 위한 조각이라는 데에는 별 반론의 여지가 없었지만 정확히 어떤 역사적 사건을 배경으로 만들어졌는지에 대해서는 여러 설이 있었다. 한동안은 고대 그리스 해전 사상 가장 값진 승리라고 할 살라미스 해전이 유력한 후보였지만 최근에는 기원전 190년 로도스가 동방의 셀레우

코스 제국 해군을 상대로 거둔 승리를 기념한 조각이라는 설이 대세다. 실제로 전문가들은 여신상의 제작 시기를 기원전 190년경으로 보는데, 그렇다면 기원전 480년에 있었던 살라미스 해전은 그 시점에서조차도 이미 먼 과거다. 로도스인들은 이미 기원전 300년경 고대 문명의 7대 불가사의 중 하나로 불리는, 태양신 헬리오스의 거대 석상을 항구의 진입로에 세웠을 정도로 조각에 일가견이 있었다.

　고대 그리스 전통과 헬레니즘의 영향을 받은 여신상은 옷깃의 방향과 활짝 편 날개로 볼 때 강한 바람을 정면으로 마주하며 막 지상에 내려앉은 순간의 형상을 취하고 있다. 물론 현재의 모습이 너무도 유명하고 우리에게 익숙하기는 하지만 애초에 머리도 팔도 없는 여신상을 만들었을 리가 없다. 실제로 1차 발굴 당시부터 샹프와조는 현장에서 사라진 머리를 찾기 위해 상당한 공을 들였고, 2차 발굴에서는 오른손과 손가락 등을 수거하는 수확을 올리기도 했다. 하지만 여전히, 여신상이 만들어질 당시 얼굴은 물론 정확히 어떤 포즈를 취하고 있었는지는 확실하지 않다.

　전문가들이 여신상의 원래 모습을 상상하여 만든 복원품, 그림 등도 더러 본 적이 있지만 내 마음에 드는 경우는 없었다. 완벽함, 완전함과는 거리가 멀지만 파손된 지금의 형상으로도 니케상이 새로운 차원의 미학에 도달할 수 있었던 것은 무엇보다도 '날개' 덕분이다. 그 활짝 펼친 날개의 존재감은 조각이 지닌 다른 모든 결함을 압도할 정도로 크고 강력하다. 여기서 날개는 여신에게 부속된 기관이기는커녕 오히려 여신

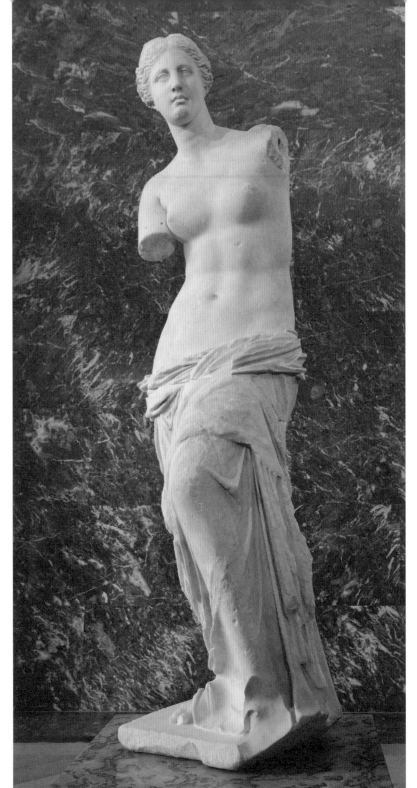

〈밀로의 비너스〉 | 기원전 1세기 | 211×44cm | 조각, 대리석

의 몸체가 활짝 펼친 날개를 지탱하기 위한 받침대 역할을 하는 듯한 시각적 착각이 들 정도로 강렬하고 찬란한 포스를 발산한다.

루브르의 또 다른 자랑인 〈밀로의 비너스〉는 니케상의 경우와 비슷하면서도 다르다. 비너스상은 1820년 에게해의 밀로스섬에서 현지 농부에 의해 발견되었다. 그 뉴스는 마침 밀로스 현지에 주둔하고 있던 두 명의 프랑스 해군 장교들의 귀에 들어갔다. 조각의 가치를 눈치챈 이들이 상부에 보고했고 오스만 제국의 파견 프랑스 영사 리비에르 후작이 조각을 1000프랑에 구입하여 루이 18세에게 바쳤다. 이를 다시 루이 18세가 루브르에 기증하면서 오늘에 이르고 있다.

흔히 비너스로 불리지만, 니케상의 경우와 비교할 때 이 조각의 모델이 누구인지는 정확히 알려지지 않았다. 비너스 혹은 그 그리스 조상 격인 아프로디테뿐 아니라 아르테미스, 바다의 신 포세이돈의 아내 암피트리테에 이르기까지 여러 후보를 둘러싼 추측이 끊이지 않는다. 그나마 투구를 쓰거나 무장을 하지는 않은 관계로 전쟁의 여신 아테나는 일찌감치 후보에서 탈락하는 분위기다.

니케와 마찬가지로 비너스상에서 사라진 두 팔(오른팔을 팔꿈치 바로 위에서, 왼팔은 아예 어깨 부분 옆에서부터 사라졌다)이 어떤 포즈를 취하고 있었는가에 대해서도 여러 가설이 제시되어 왔다. 이는 아무래도 그 조각이 어느 여신을 묘사한 것인지와도 직접적인 연관이 있다. 가령 그 정체가 아르테미스라면 사라진 두 팔은 활을 들고 화살을 사냥감에 겨누는

포즈를 취하고 있었을 가능성이 높다. 반면 아프로디테라면 트로이 전설에서처럼 트로이의 왕자 파리스 앞에서 불화의 사과를 들고 유혹하는 포즈였을 수 있다. 혹은 그 연인인 전쟁의 신 아레스(로마식 이름 '마르스') 앞에서 한창 교태를 부리는 순간을 묘사했을 수도 있다. 특히 이 시나리오가 설득력 있는 이유는 골반 아래까지 내려온 튜닉 덕분이다. 완전히 벗은 것도, 완전히 입은 것도 아닌 그 모습은 성적 상상력을 자극한다.

2미터가 넘는 키의, 가볍게 몸을 뒤튼 여신의 자태는 감상자에게 다양한 각도에서 미적 흥취에 잠길 기회를 제공한다. 혹시 루브르를 방문할 기회가 있다면 조각의 정면뿐 아니라 주변을 360도 돌면서 감상하는 기회를 누려 보기 바란다. 특히 '조각의 뒷모습'을 직접 본 적이 없는 사람이라면 정말 신선한 경험을 할 수 있을 것이다. 뭐라고 딱 표현하기 힘들지만 하여간 정면에서 바라보는 것과는 전혀 다른 느낌이다.

잘 알려졌듯이 전문가들은 밀로의 비너스상이 감상자에게 강렬하게 어필하는 이유를 수학적으로 설명하기도 한다. 가장 조화로운 비율인 '황금 비율'이 반영된 오브제는 감상자에게 최대치의 만족감을 선사하는데, 〈밀로의 비너스〉가 바로 이 황금 비율이 예술품에 적용된 가장 유명한 사례라고 할 수 있다. 팔이 사라진 자리가 가슴 부분과 절묘한 균형을 이룬 덕에 상반신만 보고 있으면 파손된 작품이 아니라 애초부터 흉상으로 제작된 작품을 보는 듯하다.

이렇게 니케상과 비너스상은 완성보다 훨씬 더 강렬한

미완성, 아니 파손의 독특한 미학을 뽐내며 오늘날까지 루브르를 찾는 관람객들을 끌어당긴다.

P. S

영영 도달할 수 없는 완전함이지만, 그래서 더 아름답다.

논란이 된 거장의 작품

⟨암굴의 성모⟩, ⟨라 벨 페로니에르⟩
Virgin of the Rocks, La Belle Ferronnière

명색이 세계 최고의 박물관으로 불리는 루브르인만큼 이탈
리아 르네상스Renaissance 전성기의 거장 레오나르도 다빈치
Leonardo Da Vinci, 1452~1519의 작품이 없을 리 없다. 루브르는
⟨모나리자Mona Lisa⟩⟨성 안나와 성모자The Virgin and child with
Saint Anne⟩⟨암굴의 성모Virgin of the Rocks⟩⟨라 벨 페로니에르
La Belle Ferronnière⟩⟨세례 요한Saint Jean Baptiste⟩ 이렇게 무려 5
점이나 보유하고 있다. 세계 유명 미술관에서 같은 예술가의
작품을 여러 점, 심지어 10여 점씩 소장하고 있는 경우도 아
주 드문 일은 아니지만 다빈치의 경우라면 얘기가 달라진다.
다빈치는 그 명성에 비해 지독한 과작의 예술가다. 오늘날 그
의 작품 중 완성작이 20점 안팎인 것을 고려하면 그 가운데

5점, 즉 25퍼센트를 거느린 루브르는 정말 다빈치 예술의 수호자로서 목에 힘줄 자격이 된다고 본다. 실제로 다빈치는 루브르를 군사 요새에서 궁전으로 바꾼 국왕 프랑수아 1세의 초청을 받아들여 생의 마지막 6년을 이탈리아가 아닌 프랑스 땅에서 보냈으니 여러모로 인연이 깊은 셈이다.

　루브르가 보유한 다빈치의 작품 가운데 대중적으로 가장 유명하고 인기 있는 작품은 〈모나리자〉다. 가뜩이나 항상 붐비는 루브르에서도 특히 〈모나리자〉 주변은 인파로 혼란스럽기 짝이 없다. 게다가 작품 앞에는 두꺼운 유리로 보호막을 만든 데다 요즘은 금속 울타리까지 쳐 아예 관람객의 접근을 막고 있기 때문에 현장에서 그림을 여유 있게 감상하는 것 자체가 사실상 불가능하다.

　다빈치의 그림이라면 거의 자동으로 미술사 최고 걸작 반열에 오르는 만큼, 다른 작품들 역시 관람객들로 붐비지만 그래도 〈모나리자〉에 비하면 훨씬 여유 있게 감상할 수 있다. 그중에서 내가 특히 좋아하는 두 작품을 소개한다.

　〈암굴의 성모〉에는 마리아, 아기 요한, 아기 예수, 천사 이렇게 네 명이 등장하는데, 제각기 독특한 포즈를 취하고 있다. 먼저 마리아는 오른손으로 요한을 쓰다듬으면서 왼손으로는 예수를 보호하려는 듯 손바닥을 펼친 모습을 하고 있다. 아기 요한은 이미 구세주가 될 아기 예수를 알아보고 손을 모아 기도하려 하고 있으며, 아기 예수는 그런 요한의 '조숙한' 신심에 감동한 듯 축복의 의미인 세 손가락 제스처를 보여 준다. 마리아보다 더 아기 예수와 가까이 있는 천사는 한 손으

로 예수의 등을 감싸고 다른 손으로는 요한 쪽을 가리키며 묘한 방향으로 시선을 돌려 수수께끼 같은 표정을 짓고 있다. 하나하나 나눠서 보면 인물들이 제각각 따로 놀고 있는 듯하지만 동시에 모두가 하나로 연결되는 통합의 인상을 잃지 않는다. 이는 모든 요소가 결국 성모자의 신성과 영광을 찬양하는 메시지로 해석될 수 있기 때문이기도 하고, 동시에 시각적으로는 마리아의 머리를 정점으로 인물들의 위치가 피라미드의 형태를 이루면서 구도의 안정감을 유지하는 덕분이기도 하다.

이 그림은 원래 밀라노의 프란체스코 성당 제단화로 사용되기 위해 제작되었지만, 그림이 완성된 뒤 성당 측이 작품 수령과 잔금 결제를 거절하는 바람에 다빈치는 다른 구매자를 찾아 나서야 하는 상황에 처하기도 했다. 성당 측은 일단 예수보다도 요한을 더 신경 쓰는 듯한 마리아의 행태, 수수께끼 같은 천사의 표정과 제스처, 성모자의 머리 뒤에 성스러움을 드러내기 위해 광배를 둘러치던 중세 이래 종교화의 전통을 무시하고 등장인물들을 자연인으로 '강등'시킨 점 등 그림에 불만이 많았다. 제아무리 뛰어난 예술가라고 해도 그가 속한 시대의 예술적 규범에서 한 걸음, 아니 반 걸음만 앞서 나가기도 쉬운 일이 아니다. 흔히 몇 세기에 한 번 나올까 말까 하는 천재로 불리는 다빈치도 의뢰인의 기호를 맞춰야 하는 현실에서 완전히 자유로울 순 없었다.

이어서 소개할 다빈치의 또 다른 작품은 〈라 벨 페로니에르〉다. 반듯한 이마와 콧날을 지닌 그림 속 여성은 전형적

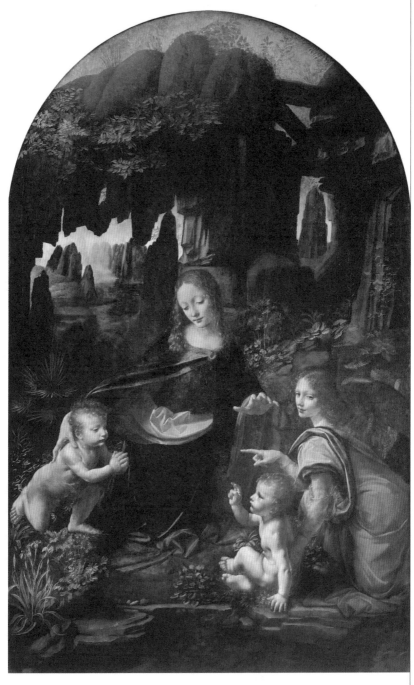

레오나르도 다빈치, 〈암굴의 성모〉
1483~1499년경 | 199×122cm | 캔버스, 패널에 유채

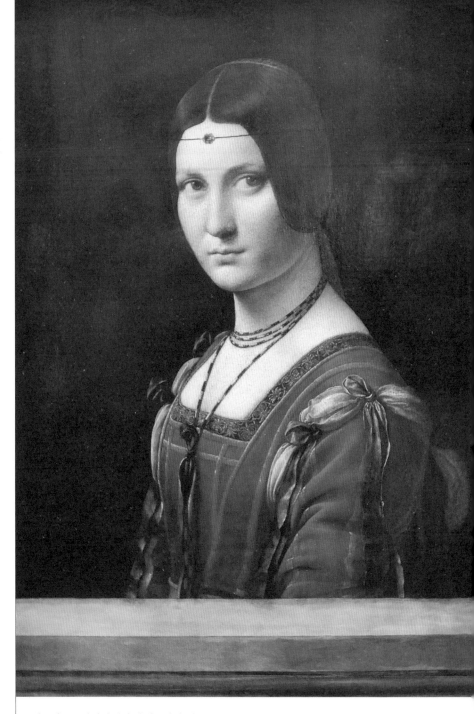

레오나르도 다빈치, 〈라 벨 페로니에르〉
1490~1497년경 ㅣ 63×45cm ㅣ 나무 패널에 유채

인 르네상스식 복장에 깔끔하게 머리를 빗어 내린 채 수줍음
이나 망설임 없이 화면 우측으로 눈길을 주고 있다. 자신만
만한 여성을 묘사한 이 그림은 여러모로 논란거리다. 다빈치
가 직접 그린 것인지 아니면 그의 공방에서 일하던 도제들과
의 합작인지 그것도 아니면 그의 도제들 가운데 누군가가 그
렸는지 혹은 아예 다빈치와는 아무 상관 없는 다른 화가의 작
품인지 등 여러 가능성을 둘러싼 논란이 수 세기 동안 끊이
지 않았다. 그림 속 모델의 정체에 대해서도 각종 설이 난무
해 왔다. 그중 대세는 1490년대 다빈치가 시봉했던 밀라노의
지배자 루도비코 스포르차의 정부 루크레치아 크리벨리라는
설이다. 하지만 스포르차의 본처였던 베아트리체 데스테라
는 설과 특히 프랑스인들 사이에서는 다빈치가 프랑스에 온
뒤 국왕 프랑수아 1세의 신원 미상 애인을 그린 것이라는 설
이 꽤 인기다. 18세기에 들어서야 붙여진 것으로 알려진 제목
속 '페로니에르'는 르네상스 시대에 유행했던, 여성이 이마
에 두르는 보석 달린 철제 장신구를 가리킨다. 따라서 '라 벨
페로니에르'는 우리말로 '페로니에르를 착용한 미녀'라 할 수
있다.

　　여러 논란에도 불구하고 대세적 관점에서 그림의 원작
자를 다빈치로, 모델을 크리벨리로 보는 이유는 두 가지다.
일단 1490년경 다빈치가 그린 것으로 여겨지는(다빈치 그림
중 진위로 논란인 작품은 한두 개가 아니다) 초상화 〈흰 족제비를
안은 여인Lady with an Ermine〉(폴란드 크라쿠프, 차르토리스키 박
물관 소장) 속 모델은 스포르차의 또 다른 정부였던 세실리아

갈레라니라는 여성으로 알려져 있다. 화풍으로 보아 '페로니에르 여인'과 '족제비 여인'은 같은 화가에 의해 그려진 것으로 보이는 데다 20세기 들어 두 그림의 목판 바탕을 분석한 결과, 동일한 목재라는 연구 결과도 있었다. 또 스포르차가 사신이 사랑하던 두 여인의 초상화를 당시 가장 신임했던 예술가인 다빈치에게 그리도록 했으리라는 가정 또한 정황상 상당히 타당해 보인다. 두 그림이 평소 다빈치의 화풍과는 어쩐지 달라 보인다는 견해도 여전히 나름대로 설득력이 있긴 하지만, 두 여인 사이의 스타일상 흡사함은 어쩌면 다빈치가 밀라노식 초상화의 전통적 화풍을 따르기를 권유받은 결과일 수 있다.

마침 화풍 이야기가 나왔으니 루브르의 다빈치 컬렉션 가운데서도 내가 이 두 작품을 선호하는 이유를 밝힐 시점이 온 것 같다. 흔히 다빈치의 트레이드마크로 알려진 '스푸마토 Sfumato'라는 기법이 있다. 이는 그림을 그릴 때 얼굴이나 신체와 배경 사이의 경계를 하나의 선으로 표현하지 않고 섬세한 덧칠을 통해 부드러운 명암이 나타나게끔 하는 방법이다. 루브르에 있는 다빈치의 여타 작품들은 스푸마토 기법이 두드러지는 경우다.

반면에 〈암굴의 성모〉와 〈라 벨 페로니에르〉는 스푸마토 기법이 강조되어 있지 않은데, 나는 오히려 그 점이 마음에 든다. 스푸마토가 은은한 명암을 표현한다는 얘기는 역으로 분명한 선의 윤곽을 드러내기에는 적합하지 않다는 의미이기도 하다. 〈암굴의 성모〉와 〈라 벨 페로니에르〉는 등장인

물의 윤곽이 비교적 분명하고 배경과 인물 사이의 대조 또한 확연하다. 다시 말해 두 그림은 다빈치의 스푸마토식 기법이 도드라진 작품에 비해 움직임이 확실히 드러나며, 비교적 깔끔하고 담백한 느낌의 붓질이 내 취향에 더 가깝다고 말할 수 있다. 다빈치는 때때로 스푸마토를 약간 지나치게 사용했다는 인상이 없지 않다.

감히 위대한 다빈치의 테크닉을 두고 왈가왈부한다고 생각할지도 모르지만, 거장이라고 해서 모든 감상자의 취향을 완벽하게 맞출 수는 없다. 여러 작품을 볼 때, 다수의 견해("역시 다빈치 최고!")에 얽매이지 말고 자신만의 예술적 취향을 가다듬는 것도 필요하다. 그런 연습이 곧 예술 작품에 한 걸음 더 다가가 즐길 수 있는 의미 있는 과정이라고 본다.

P. S

거장의 대표작 외에도 눈길을 돌려 보면, 자신의 숨은 취향을 발견할 수 있다.

귀도 레니, 〈헬렌의 유괴〉 | 1626~1631년경 | 265×253cm | 캔버스에 유채

역사적 고증을 파괴한
새로운 접근

〈헬렌의 유괴〉, 〈크리세이스를 부친에게 돌려보내는 율리시스〉
The Abduction of Helen, Ulysses Returning Chryseis to her Father

유럽에서 르네상스 예술의 찬란한 광휘가 꺼져가는 자리를
우선 메운 것은 이른바 바로크Baroque 예술이었다. 바로크 하
면 우리는 흔히 비발디나 바흐, 헨델과 같은 작곡가들의 음악
을 떠올리지만 원래 그 용어는 건축과 미술 쪽에서 먼저 사
용됐다. 특히 회화나 조각에서 바로크 양식의 특징이라고 하
면 마치 무술의 약속 대련을 벌이는 듯한, 혹은 엄격한 격식
의 궁정 무용을 하는 듯한 인물들의 다소 뻣뻣한 동작, 차가
운 색조와 침착한(무심한) 분위기, 시각적으로는 빛의 명암을
활용하여 현실감을 돋구는 기법 등을 들 수 있다. 소재는 고
대의 신화와 전설, 역사 등이 주를 이룬다.
　　루브르가 소장하고 있는 바로크 시대 미술품으로는, 종

종 17세기 전반 가장 위대한 이탈리아 화가 중 한 명으로 꼽히는 귀도 레니Guido Reni, 1575~1642의 작품 〈헬렌의 유괴The Abduction of Helen〉가 있다. 스페인 국왕 펠리페 4세의 주문으로 제작된 이 그림은 그의 스튜디오를 찾은 이탈리아 주재 스페인 대사의 나소 부성석인 셩가에 발근한 레니가 스페인 대신 프랑스 왕실에 판매한 인연으로 오늘날 루브르의 소장품이 되었다.

그리스 신화 속 10년 전쟁의 원인이 된, 트로이 왕자 파리스에 의한 스파르타 왕비 헬렌의 유괴를 다룬 미술품은 흔히 다소의 폭력이나 에로티시즘 혹은 그 두 가지 이미지를 모두 동반하기 마련이다. 가령 파리스가 헬렌과 함께 스파르타를 탈출하는 도중 발각되어 벌어지는 백병전이라던가, 파리스가 헬렌을 거의 반강제로 겁탈 및 납치하는 장면 등이 그려진 회화와 판화도 많다.

하지만 레니의 그림은 그런 일반적인 패턴과는 상당히 다르다. 일단 등장인물들의 복장부터 역사적 고증은 완전히 무시하고 있다. 트로이 전쟁의 배경인 청동기 시대는커녕 고대 그리스 아테네, 스파르타식도 아니라 아예 르네상스 패션에 가깝다. 또한 헬렌의 왼손을 가볍게 잡고 (트로이로 떠나는) 전함으로 인도하는 듯한 파리스의 제스처는 쫓기는 유괴범 혹은 강간범의 모습은 찾아볼 수 없을 정도로 여유만만하기만 하다. 그림은 범죄나 야반도주의 현장이 아니라, 어디 소풍이라도 나온 일행의 모습을 묘사한 듯 한가롭다. 이렇듯 레니의 작품은 과격한 감정의 표출, 극적인 긴장의 조성보다는

질서와 통제를 중요시하고, 다양한 색채와 형태를 동원하여 회화의 장식적 기능을 강조한 바로크 미술의 특징을 잘 드러내고 있다.

잘 살펴보면 파리스와 헬렌 외에도 향갑과 강아지를 든 시중드는 여성들, 남미 원숭이를 끈으로 잡고 있는 흑인 노예, 장난기 섞인 표정으로 관람객을 바라보는 큐피드 등이 등장하는데, 다양한 알레고리와 메시지를 숨긴 등장인물들이 화폭 위에서 각자의 역할을 수행하며 작품을 더욱 풍요롭게 하고 있다.

루브르가 소장한 또 다른 바로크 시대 걸작으로는 클로드 로랭Claude Lorrain, 1600~1682의 〈크리세이스를 부친에게 돌려보내는 율리시스Ulysses Returning Chryseis to her Father〉를 꼽을 수 있다. 사실 이 그림은 레니식 무심함, 침착한 접근법보다도 한 걸음 더 나간 경우다.

작품은 트로이 전쟁과 관련된 유명한 신화를 다루고 있다. 그리스군의 총사령관 아가멤논이 아폴론 신전의 신관 크리세스의 딸인 크리세이스를 데려다 첩으로 삼자 크리세스는 자신이 모시는 아폴론 신에게 그리스군을 향해 저주를 내려 달라고 기도한다. 그 기도를 들은 아폴론이 그리스 진영에 전염병이 번지게 했고 많은 장병이 목숨을 잃자, 보다 못한 율리시스(오디세우스의 라틴어식 이름)는 동료 장군들과 아가멤논을 설득하여 신관에게 딸을 돌려보내도록 한다.

그림은 율리시스가 크리세이스를 호송하여 데려다주려고 배에서 뭍으로 잠시 올라온 장면을 묘사하고 있다고 알려

클로드 로랭, 〈크리세이스를 부친에게 돌려보내는 율리시스〉
1644년경 ┃ 119×150cm ┃ 캔버스에 유채

져 있다. 하지만 얼핏 보면 로랭은 신화는커녕 그저 정교한
붓질로 지극히 평화로운 부두 풍경을 묘사하고 있을 뿐이다.
이 부분도 조금 의아하다. 고금을 막론하고 항구란 원래 쉴
틈 없는 물류의 이동과 사람들의 왁자지껄한 움직임으로 가
득 차 있어야 하건만 그림 속 풍경은 너무나 연출된 느낌이
든다.

레니의 경우와 마찬가지로 역사적 고증 파괴 내지 퓨전식의 묘사는 여기서도 볼 수 있다. 건물, 배, 등장인물의 차림새 등은 고대 그리스, 트로이와는 전혀 상관없는 당대 혹은 기껏해야 그보다 반세기가량 이전의 유행을 기본으로 삼고 있다. 황소, 아폴론 신전, 짐짝에 앉아 휴식을 취하는 크리세이스, 칼을 찬 율리시스 등 원전의 스토리를 이루는 요소들은 돋보기를 들이대야 겨우 보일 정도다.

로랭은 이러한 원거리 묘사 방식을 활동 기간 내내 일관되게 밀어붙였는데, 그 결과 그의 주요 작품들은 제목이나 주제와 관계없이 기본적으로 풍경화의 특징을 띤다. 아마도 로랭은 스스로 풍경화를 그린다고 의식하기보다는 주제나 소재를 표현하기 위한 방식으로 원근법을 선택했을 것이다. 그것이 나중엔 그만의 고유한 스타일이 되었고 후대에 그를 '근대 풍경화의 선구자'로 평가받게 만든 요인으로 작용했다.

P. S

일반적이지 않은 '나만의 길'이 남과 다른 작품을 만든다.

자존심의 두 얼굴

〈나폴레옹 대관식〉,〈레카미에 부인 초상〉
The Coronation of Napoleon, Portrait of Madame de Récamier

바로크 미술의 과도한 장식성, 경직성에 대한 대응으로 등
장한 미술 양식이 신고전주의Neoclassicism다. 특히 18세기 말
~19세기 초반 프랑스에서 인기를 끈 신고전주의는 당시 프
랑스 지식인들을 매료시켰던 계몽주의에 끈을 대고 보다 지
적인 예술을 이상으로 삼았다. 신고전주의의 발흥 시기가 프
랑스 혁명과 타이밍이 일치한 것은 단순한 우연이 아니다. 새
로운 시대정신, 그 넘치는 혁명의 에너지를 화폭에 담아내기
에 아무래도 바로크 미술은 다소 융통성이 없고 뻣뻣했다. 신
고전주의의 테크닉적 특징으로는 형태와 구도에 대한 강조,
데생의 존중, 분명한 선과 색채의 움직임 등을 들 수 있으며
다루는 주제는 고대 그리스·로마의 역사부터 동시대의 사건,

인물들까지 폭이 넓다.

신고전주의의 대표적 화가인 자크 루이 다비드Jacques-Louis David, 1748~1825는 프랑스 혁명의 이념을 예술적으로 구현할 수단으로 자신의 재능을 기꺼이 예술에 바친 인물이다. 혁명 기간에 급진파 자코뱅당에 가담하기도 했던 다비드는 명료한 색채와 선감을 강조한 화풍으로 혁명 중에 발생한 주요 사건을 직접 묘사하거나 혹은 그 시기를 전후한 프랑스 사회의 분위기를 그리스·로마의 역사 속에 투영시킨 은유적인 그림들을 많이 그렸다.

다비드는 혁명에 봉사했던 실력을 그대로 발휘해서 자코뱅파가 주도한 공포 정치가 붕괴된 뒤의 혼란을 수습하고 대세로 떠오른 나폴레옹의 취향에 어필하며 계속 잘나갔다. 다비드는 나폴레옹의 집권 내내 그의 업적을 기념하는 대형 회화들을 제작하며 어용화가로서 오히려 혁명 시기보다 더한 전성기를 누렸는데, 그 시절 그림들이 오늘날까지 루브르의 벽면을 대거 장식하고 있으니 역시 이래저래 나폴레옹과 루브르의 인연은 깊다.

다비드의 초대형 유화 〈나폴레옹 대관식The Coronation of Napoleon〉은 루브르를 찾은 관람객들을 압도한다. 그림은 1804년 12월 2일 노트르담 성당에서 거행된 나폴레옹의 대관식을 배경으로 한다. 이는 유럽의 어떤 왕족이나 명문 귀족과도 아무 인연이 없는, 코르시카 출신의 하급 장교였던 인물이 프랑스뿐 아니라 사실상 전 유럽을 다스리는 지존의 자리에 오른 역사적 사건이자 빅 이벤트였다. 다비드는 거대한 화

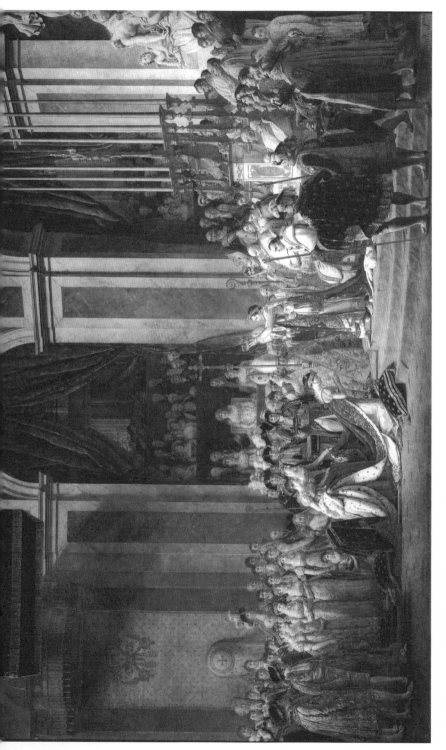

자크 루이 다비드, 〈나폴레옹 대관식〉 | 1805~1807년 | 621×979cm | 캔버스에 유채

폭 속에 그날의 스펙터클을 정밀 묘사로 채워 넣었는데, 마침 그가 선택한 장면이랄까, 에피소드가 또 의미심장하다.

이 작품의 정식 제목은 〈나폴레옹 1세 황제의 신성화 및 조세핀 황후의 대관식Consecration of the Emperor Napoleon I and Coronation of the Empress Josephine〉이다. 이게 무슨 소린가. 나폴레옹은 행사 중, 그의 즉위를 축복하기 위해 로마에서 올라온 교황 피우스 7세의 손에서 왕관을 빼앗아 자기 머리 위에 잠시 쓴 뒤 곧바로 황후 조세핀의 머리에도 왕관을 씌워 줬다.

나폴레옹은 교황을 초청(실은 거의 강제 압송)해 놓고도 교황 혹은 교황을 대리하는 가톨릭 주교가 군주에게 왕관을 씌워 주며 신권을 행사하는 전통을 거부하고 '셀프 황제'를 선언한 것이다. 이는 또한 스스로를 신성화하며 왕권은 신으로부터 주어진다는 왕권신수설을 거부하는 메시지이기도 했다. 자신을 단순히 독재자가 아니라 혁명의 아들로 여긴 나폴레옹다운 행보에 입이 떡 벌어지면서, 또 바로 그 극적인 순간을 포착하여 화폭에 담은 다비드의 안목도 대단하다는 인상을 지울 수 없다.

서사성이 두드러지는 정치·역사 회화들과 함께 다비드는 인물화, 초상화에서도 두각을 나타냈다. 1800년대 초, 파리 사교계의 유명 스타를 그린 〈레카미에 부인 초상Portrait of Madame de Récamier〉이 대표적이다. 넓은 공간 속에서 장의자 위에 편안히 몸을 뉜 여성의 표정은 고혹적이며, 자태는 뇌쇄적이다. 거기다 다비드의 섬세한 붓질과 침착한 색조는 거의 신비스럽기까지 한 분위기를 드리운다.

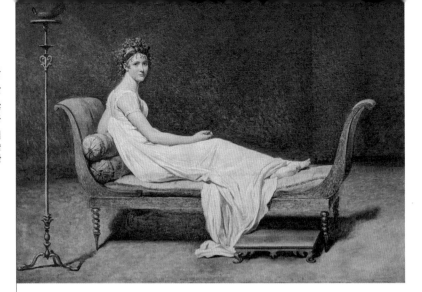

자크 루이 다비드, 〈레카미에 부인 초상〉 | 1800년경 | 174×244cm | 캔버스에 유채

약간의 반전이라면 이 그림이 '미완성'이라는 것이다. 다비드는 레카미에 부인이 자기 제자인 프랑수아 제라르 François Gérard에게도 초상화를 주문했다는 사실을 안 즉시 작업을 중단했다고 한다. 아마 자존심이 상했던 탓일 것이다. 그림의 뒷배경이 텅 빈 것이 그 때문이라는 이야기가 있는데, 오히려 별다른 실내 장식이나 요란한 가구를 그리지 않고 여백을 남긴 쪽이 그림의 메인이벤트라고 할 주인공의 미모에 집중할 수 있게 도와주는 격이라 나는 별로 아쉬울 게 없다.

P. S
다비드의 예술적 자존심을 보여 주는 작품도, 자존심에 상처 입은 작품도 빅 이벤트처럼 느껴진다.

스승만큼 뛰어난
제자의 그림

〈스핑크스의 수수께끼를 푸는 오이디푸스〉, 〈발팽송의 목욕하는 여인〉
Oedipus Explaining the Enigma of the Sphinx, The Valpinçon Bather

루브르 박물관

다비드에 이어 신고전주의의 전통을 이은 화가는 그의 제자였던 장 오귀스트 도미니크 앵그르Jean Auguste Dominique Ingres, 1780~1867다. 그 역시 젊은 시절, 마치 스승 다비드와 경쟁하듯 나폴레옹의 초상화를 여러 점 그리며 정치 화가, 어용화가로 이름을 날렸다. 그러다 연륜이 쌓이면서 점점 문자 그대로의 고전classic, 즉 그리스·로마적 고전미의 복원을 추구하며 마치 르네상스 시대의 예술가들처럼 복고 속에서 새로운 창조적 동력을 끌어내는 데 몰두하기도 했다.

그의 작품 〈스핑크스의 수수께끼를 푸는 오이디푸스 Oedipus Explaining the Enigma of the Sphinx〉는 그리스 신화에 등장하는, 길 가는 나그네에게 수수께끼를 던져 풀지 못하면 잡아

0
4
3

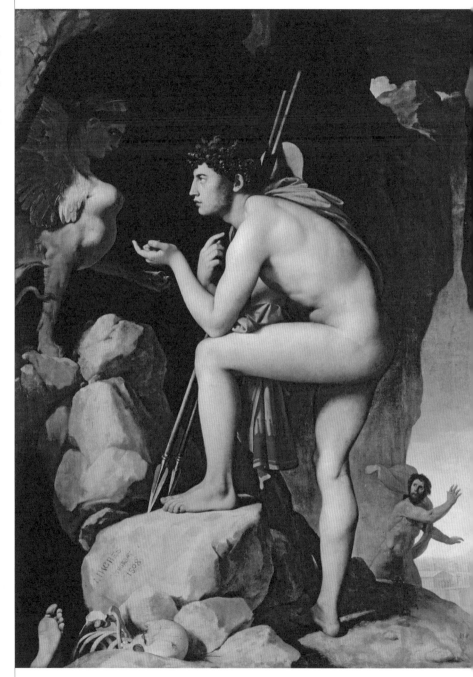

장 오귀스트 도미니크 앵그르, 〈스핑크스의 수수께끼를 푸는 오이디푸스〉
1808년경 | 189 × 144cm | 캔버스에 유채

먹던 괴물 스핑크스와 그 수수께끼에 도전하는 오이디푸스의 대결을 그렸다.

이 그림은 스핑크스와 오이디푸스의 신체적 특징, 이미 괴물의 먹이가 된 희생자들의 뼈와 신체 일부, 도망가는 나그네, 그 뒤에 멀리 보이는 도시 테베(오이디푸스는 스핑크스의 수수께끼를 푼 명성을 타고 테베의 왕이 되지만 비극은 그때부터 본격적으로 시작된다) 등 신화의 내용을 세부적인 디테일까지 정밀하게 묘사했다. 신고전주의의 이상인 균형미, 세련미, 지성(괴물의 수수께끼를 푸는 오이디푸스의 역할 자체가 이성, 지성의 힘을 상징한다)을 화폭에 구현해 낸 것이다.

비슷한 시기의 그의 또 다른 작품으로는 〈발팽송의 목욕하는 여인The Valpinçon Bather〉이 있다. 그림의 제목은 19세기 초에 그림을 소유했던 에두아르 발팽송Edouard Valpinçon의 이름에서 따 왔다. 이 작품에서는 무엇보다 여체를 묘사하는 앵그르의 탁월한 터치를 감상할 수 있는데, 등을 보인 채 침대 모서리에 앉은 여성의 뒷모습은 더할 나위 없이 깨끗한 피부와 풍성한 몸매를 자랑한다.

모델은 얼굴을 귀와 볼까지만 드러내며 콧날이 보일락 말락 할 정도의 각도를 유지하고 있는데, 이는 분명 모델의 얼굴과 나아가 그 정체에 대한 보는 이의 호기심을 자극하려 화가가 고안한 장치가 아닐까 하는 생각이 든다. 화면 좌측에서 전체의 약 삼분의 일 정도의 공간을 차지하는 짙은 색 커튼, 정중앙이 아닌 조금 비켜 난 곳에 앉은 모델, 우측 하단의 침대 등이 이루는 넉넉한 볼륨감과 안정적인 구도는 보는 이

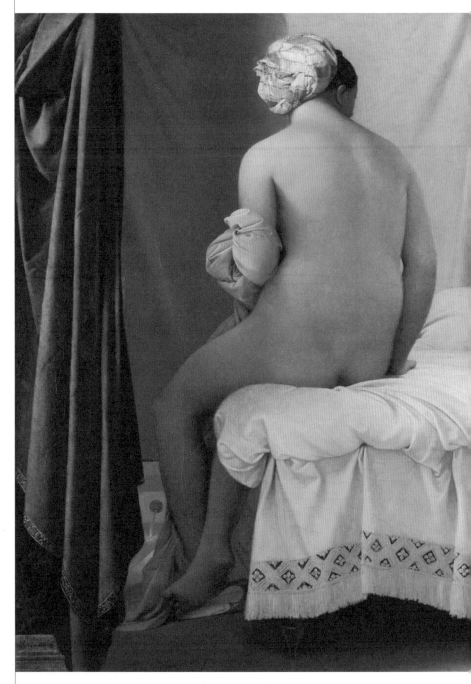

장 오귀스트 도미니크 앵그르, 〈발팽송의 목욕하는 여인〉
1808년 | 146 × 97cm | 캔버스에 유채

를 아주 편안하게 한다. 전체적으로 실내는 적당히 밝으며, 어떤 화려하거나 사치스러운 인테리어 소품, 자극적인 색채도 없다. 이야말로 고전적 균형이 아니고 무엇인가. 야심만만한 젊은 화가의 작품치고는 이미 상당한 원숙함과 여유마저 느껴지는 그림이다.

스승 다비드와 제자 앵그르의 화풍은 공통점이 많다. 둘 다 고전주의의 이상이라고 할, 감성을 배제하고 이성과 균형 감각을 추구하고 있다는 점과 역사적, 신화적, 또 다소 권력 지향적인 소재 및 주제를 선택하는 등의 경향은 동일하다. 차이점도 더러 눈에 띈다. 다비드의 경우 거의 의식적으로 자신이 고전주의자임을 강조하려는 듯 보이는데, 그림 속 인물의 제스처, 미장센의 배치, 묘사, 색채의 배치, 조명 등에서 예측할 수 있는 견고함, 다르게 말하면 경직성이 느껴진다. 다비드의 그림이 종종 뻣뻣하고 양식적으로 느껴지는 점에서 바로크 미술의 잔재가 다소 남아 있다고 말할 수도 있을 것이다. 이에 비해 앵그르의 그림은 보다 유연하고 약간 더 섬세하다. 인물화만 해도 대체로 앵그르의 그림 속 모델이 미소부터 눈길까지 다비드의 그림 속 모델보다 더 자연스러운 표정을 짓고 있다. 명암 또한 다비드보다는 앵그르 쪽의 톤이 더 밝고 따사하다.

다비드는 기본적으로 대작 전문 화가였다. 〈나폴레옹 대관식〉을 필두로 그의 대표작들은 미술관에서 실제로 마주하면 입이 벌어질 정도로 규모가 크다. 반면 앵그르는 때로 대작을 제작하기도 했지만 대부분의 시간을 스승 다비드의 기

준으로는 소품으로 여겨질 만큼 비교적 규모가 작은 그림 그
리기에 몰두했다. 이런 화풍의 차이에도 불구하고 나는 두 예
술가의 그림을 골고루 좋아하는 편이다. 이들이 19세기 내내
프랑스 미술의 주류를 차지했던 미술 스타일의 기초를 닦은
신고전주의의 양대 산맥이었다는 사실에는 변함이 없을 것
이다.

P. S

다비드와 앵그르, 스승과 제자가 이룬 신고전주의의 양대 산맥.

대작을 그린 자,
무게를 견뎌라

⟨민중을 이끄는 자유의 여신상⟩, ⟨사르다나팔루스의 최후⟩
Liberty Leading the People, The Death of Sardanapalus

19세기 초부터 프랑스를 비롯해 유럽 화단에 낭만주의 Romanticism가 큰 영향을 끼쳤다. 낭만주의는 신고전주의보다 더 자연스러운 감성의 표현을 추구했고 극적 묘사에 너그러웠다. 또, 균형과 절제를 강조한 신고전주의 회화 언어에서 이탈한 다소 거친 붓놀림, 때로 극적 효과를 강조하기 위해 색채의 질감과 조명 등을 과장하는 기법과 자유분방한 표현이 특징이다. 이런 정서적·기술적 차이에도 불구하고, 여러 의미에서 낭만주의는 신고전주의와의 단절이라기보다는 공존, 나아가 계승과 발전에 이른 사조에 가깝다.

　　프랑스 낭만주의 미술을 본격적으로 이끈 인물은 외젠 들라크루아Eugène Delacroix, 1798~1863다. 루브르의 유명한 공간

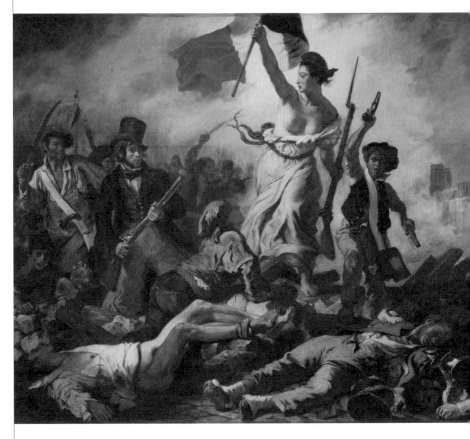

외젠 들라크루아, 〈민중을 이끄는 자유의 여신상〉 | 1830년 | 260×325cm | 캔버스에 유채

인 다농관은 한쪽 벽면 전체가 들라크루아의 대작들로 채워져 있으며 그보다 규모가 작은 소품들 역시 회랑의 곳곳을 장식하고 있다. 그중 가장 유명한 작품으로는 〈민중을 이끄는 자유의 여신상Liberty Leading the People〉을 꼽을 수 있다. 나폴레옹의 몰락과 함께 다시 득세한 부르봉 왕조의 샤를 10세의 실정에 견디다 못한 파리 시민들이 봉기한 1830년, 이른바 7월 혁명의 정신을 묘사한 이 그림은 흥미진진하다.

화면의 중심에서 한 손에는 프랑스 국기를, 한 손에는 장총을 쥐고 마치 "나를 따르라!"라고 외치는 듯한 자유의 여신의 모습은 미국 맨해튼에 있는 그 횃불을 든 자유의 여신상과는 전혀 다른 포스다. 여신의 좌우를 보좌하고 있는 인물들의 면면도 흥미롭다. 군도를 쥔 공장 노동자, 엽총을 들고 중절모를 쓴 부르주아, 양손에 권총을 든 소년 등은 7월 혁명이 단지 한 계층, 계급의 이익을 대변한 것이 아니라 프랑스 전 인민의 새로운 정치에 대한 욕구가 분출한 결과임을 역설한다. 그뿐만 아니라 진격하는 군중의 발아래 겹겹이 쓰러져 있는 시신들은 혁명이 피 흘림 없이는 이루어질 수 없음을 증언하고 있다. 전면에 나선 등장인물들의 뒤로 보이는 노트르담 사원의 실루엣과 건물들, 군대의 모습 등 세부 묘사도 일품이다.

여기서 들라크루아는 거의 노골적으로 그림을 이용해 정치적 슬로건을 만들고 있는 듯 보이지만, 동시에 그림 전체에 흐르는 박진감과 긴박감, 인물과 미장센을 적재적소에 배치한 안목은 단순한 정치 포스터 수준을 뛰어넘은 경지에 이르렀다.

들라크루아의 〈사르다나팔루스의 최후The Death of Sar-danapalus〉는 작품의 소재부터 화풍, 그 뒷이야기까지 낭만주의 미술의 모든 조건을 충족시킨다. 그리스 역사가 디오도루스에 따르면, 아시리아의 마지막 군주 사르다나팔루스는 적의 공격으로 왕성이 함락될 상황에 놓이자 자결을 결심하고, 그에 앞서 자기 주변을 정리하기로—정리는 좀 점잖은 표현이고, 근위병들을 시켜 자신의 후궁들, 궁녀들, 시종들, 심지어 애마와 반려견까지 모조리 죽이도록 명령—결정한다. 실제로 인류 역사에서 몰락이 임박한 가운데 적들이 손대기도 전에 주변을 먼저 초토화시켜 정리한 군주의 케이스가 아주 드물지는 않다. 다만 사르다나팔루스에 관한 기록은 오늘날 그 신빙성 자체가 크게 의심받고 있다. 무엇보다 근세에 발굴된 아시리아 점토판의 기록과 교차 검증이 전혀 되지 않기 때문이다. 하지만 그 역사성과는 상관없이 사르다나팔루스의 옥쇄, 순장 스토리는 유럽 낭만주의 예술가들 사이에서 큰 인기를 끌었다. 영국의 대표적인 낭만주의 시인 바이런이 디오도루스의 기록(내지 창작)을 토대로 사르다나팔루스의 최후를 묘사한 희곡을 썼고, 들라크루아는 바로 그 작품을 읽고 영감을 받아 대작 회화를 제작했다.

높이 약 400센티미터, 길이 약 500센티미터에 달하는 화면 속에서 사르다나팔루스를 알아보는 것은 전혀 어렵지 않다. 화면 왼쪽 상단에서 큰 침대 위에 손으로 머리를 괸 채 눈앞에서 자신의 명령으로 벌어진 아비규환의 현장을 마치 유체 이탈한 관람객처럼 지켜보고 있다. 화면 우측 하단에 등

외젠 들라크루아, 〈사르다나팔루스의 최후〉 | 1827년경 | 392×496cm | 캔버스에 유채

장하는, 궁녀를 붙잡고 막 살해하려는 병사의 모습은 무심한 사르다나팔루스와 절묘한 시각적 대칭을 이룬다. 먹이를 노리는 매의 눈을 연상케 하는 냉혹한 눈빛의 병사는 날카로운 단검을 들고 정밀한 각도로 벌거벗은 궁녀의 목을 노리고 있다. 들라크루아는 사르다나팔루스가 누운 침대의 양 귀퉁이에 아시리아와는 거의 아무 상관 없는 코끼리의 머리까지 그려 넣으며 그림 전체를 19세기 유럽에서 유행한 오리엔탈리즘, 즉 동양 신비주의의 집적체로 만들고 있다.

　이 그림은 당시 파리 미술계에서 상당한 물의를 일으켰다. 그때까지 신고전주의의 영향으로 고대의 전설이나 역사를 다룬 그림이라면 흔히 권선징악 내지 국가주의적 알레고리, 지적이고 목가적인 이미지를 표현하던 것이 관례였다. 그런 전통을 깨고 극히 자기 파괴적이고 허무주의적인 내용을 대규모 캔버스에 담는 시도를 벌인 것이 미술계와 대중에게 큰 충격파를 던진 것이다. 다만 물의와 논란, 긴장과 갈등의 조장 등은 낭만주의 예술 운동에서는 주기능이라고 할 수 있으니 들라크루아의 그림은 나름 훌륭하게 임무를 완수한 셈이라고 할까.

　들라크루아에 대해서는 프랑스 낭만주의 미술의 완성자라는 평가가 있는 반면 재능과 성과에 비해 과대평가 된 예술가라는 인식도 없지 않다. 내 견해로는 적어도 등장인물들이 한결같이 에너지 넘쳐 보이게끔 그리는데 재능이 있었고 극적 조성에도 탁월했던 화가로 보고 싶다. 다만 그 극적 분위기가 지나쳐 일종의 장려한 신파로 변질하는 경우가 이따금

눈에 띄는 것이 옥, 아니 그림의 티다. 하지만 이는 그보다 한 세대 앞선 신고전파 다비드와 앵그르에게서도 가끔 보이는 결함 아닌 결함이라 굳이 들라크루아를 콕 집어 비판할 것은 아니라고 본다. 그의 그림들이 워낙 대작이 많다 보니 눈에 거슬리는 특징은 또 그만큼 큼지막하게 다가오는 경향도 없지 않은 것 같다. 대작을 그린 예술가로서 감당해야 할 무게를 보여 주는지도 모르겠다.

P. S

낭만주의 미술의 완성자 vs 과대평가된 예술가. 어쨌거나 임무 완수!

오르세 미술관

철도역에서 미술관으로, 프랑스 근대 회화의 전당

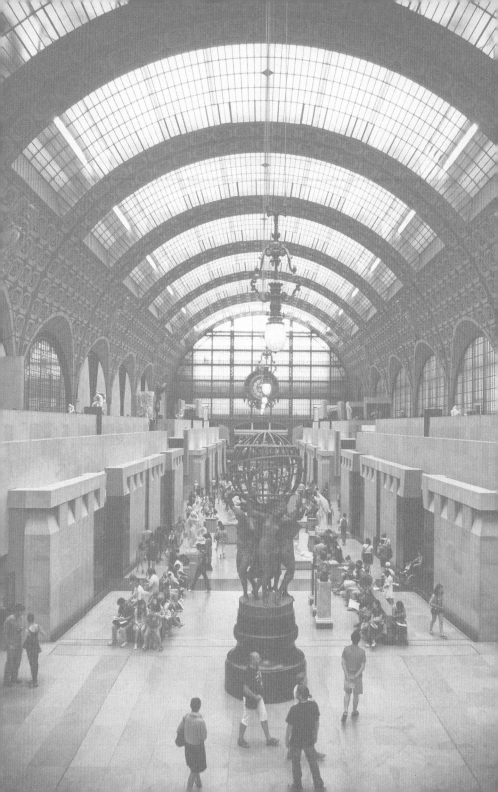

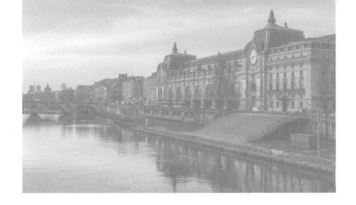

Musée d'Orsay

센강을 가운데 두고 반대편에 루브르와 튀일리궁을 마주 보는 자리에 위치한 오르세는 원래 19세기 말까지 여러 관공서가 자리했다가 다시 1900년에는 철도 역사, 호텔, 쇼핑센터 등이 결합한 복합 기능 단지로 변신했다.

철도 산업의 부침과 함께 20세기 중반 폐쇄된 후 한동안 방치되었던 오르세 역사를 미술관으로 부활시키는 계획이 구체화한 것은 1977년 당시 대통령 발레리 지스카르 데스탱의 역할이 컸다. 개조 작업이 마무리되어 1986년 문을 연 오르세는 오늘날 연간 방문객 300만 명을 헤아리는 파리의 명소가 되었다.

오르세 컬렉션의 대부분은 퐁피두 센터Centre Pompidou, 죄드폼Jeu de Paume, 루브르 세 곳의 미술관에서 온 것으로, 프랑스 정부가 오르세를 19세기 중엽부터 제1차 세계 대전 직전인 1914년까지 프랑스 미술 작품들을 망라하는 허브 미술관으로 성격을 규정하면서 이들 미술관으로부터 관련 미술품들을 골라 옮겨 왔다.

미술관 건물은 신고전주의 양식의 외양과 철골 및 현대식 석조 구조로 이루어진 인테리어가 묘한 대조를 이룬다.

대세 '소방관 미술'의
이상과 한계

〈뮤즈와 시인〉,〈사하라에서의 저녁 기도〉
The Muse and the Poet, Evening Prayer in the Sahara

근대 프랑스 미술이라고 하면 거의 자동적으로 인상주의를 떠올리기 쉽지만 알고 보면 인상파는 오랫동안 아웃사이더(비주류 화풍)였다. 인상주의가 등장할 무렵까지도 프랑스 제도권과 강단 미술을 지배한 화풍은 여전히 앞서 이야기한 신고전주의였다.

　당시 미술 경향은 흔히 라 퐁피에L'art pompier, 즉 '소방관 미술'이라고도 반농담조로 불렸는데, 이는 파리의 소방관들이 쓰던 헬멧이 신고전주의에서 즐겨 소재로 삼는 그리스·로마 시대 전사들이 머리에 쓰던 투구를 연상케 했기 때문에 붙여진 별명이었다.

　고전주의 화가들이 바로크 미술의 과도한 장식성과 경

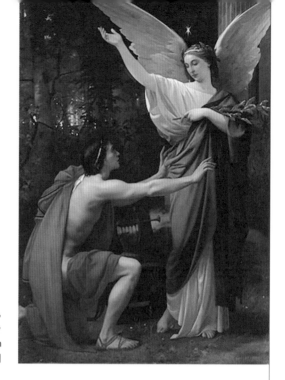

루이 샤를 탱발,
〈뮤즈와 시인〉
1866년경 | 218.5×156cm
캔버스에 유채

직성을 탈피하여 보다 자연스러우면서도 동시에 극적 묘사를 강조하는 혁신성을 보였다면, 신고전주의자들은 그리스·로마의 역사 및 신화 속 명장면을 화폭에 담는 것을 이상으로 여기며 점점 더 교조적 정형성으로 빠져 들었다.

오르세 컬렉션에서도 신고전주의 회화 작품들은 상당 부분을 차지한다. 이들은 거의 예외 없이 매우 아름답고 훌륭하지만, 동시에 새로운 창조력의 차원을 보여 주지 못하고 그 자리에 주저앉아 버린 보수성을 띠기도 한다. 가령 루이 샤를 탱발Louis-Charles Timbal, 1821~1880의 1866년경 살롱(주로 프랑스 파리에서 개최되는 전람회) 출품작 〈뮤즈와 시인The Muse and the Poet〉이 그 좋은 예다.

마치 당시 살롱 심사위원들의 입맛을 위해 맞춤형으로 제작한 듯한 이 그림은 신고전주의의 이상과 한계를 동시에 잘 보여 주고 있다. 깔끔하고 세련된 테크닉으로 그려진 그림은 매우 아름답지만, 등장인물들의 복장과 몸짓, 화면의 색조 등은 전혀 눈에 띄지 않는다. 밀하자면 어떤 챡에 들어가는 삽화 정도에 그칠만한 소재를 불필요하게 확대했다는 인상을 준다.

신고전주의와 함께 19세기 프랑스 제도권 미술에서 중요한 자리를 차지한 경향이 오리엔탈리즘Orientalism이다. 식민지와 시장의 확보를 위해 유럽 각 국가가 저마다 지중해 너머 동진을 시작하는 분위기 속에서 예술가들 역시 동방의 문물에 주목하기 시작했다. 이 가운데는 직접 이집트와 오스만 제국 등 현지를 방문하여 그 풍속과 풍경을 화폭에 담는 경우도 많았는데, 특히 프랑스 화가들이 이 방면에서 수준 높은 그림들을 많이 남겼다.

오르세는 뛰어난 오리엔탈리즘 화풍의 작품들 역시 대거 전시하고 있는데, 현지의 사정을 정확하게 포착하는 저널리스트적인 시선보다는 먼 이국에 대해 유럽인들이 품은 동경과 판타지와 다소 타협한 듯한 낭만적 시선이 대세다. 동시에 오리엔탈리즘 미술은 신고전주의의 파생 상품이라고 볼 여지가 많다. 신고전주의 그림의 소재들이 시간적으로 동떨어진 고대, 중세였듯이 동양풍 회화들 또한 유럽인들이 이국의 신비를 물리적으로 한참 떨어진 현지까지 힘겹게 가서 경험할 필요 없이 안전하게 거실에서 즐길 수 있는 시각적 미디

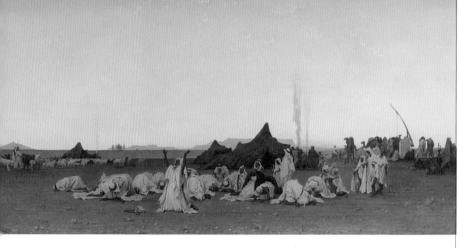

귀스타브 아실 기요메, 〈사하라에서의 저녁 기도〉
1863년경 | 137 × 300.5cm | 캔버스에 유채

엄의 역할을 충실히 한 셈이다.

오르세 미술관에 전시된 오리엔탈리즘 작품 가운데 나름내 눈길을 끌었던 것은 귀스타브 아실 기요메Gustave Achille Guillaumet, 1840~1887의 〈사하라에서의 저녁 기도Evening Prayer in the Sahara〉다. 1863년경 살롱전에 출품되어 호평을 받았던 이 그림은 막 해가 진 사막과 하늘을 배경으로 기도를 올리는 유목민들을 묘사하고 있는데, 편견과 왜곡이 들어간 흔적이 별로 없으며 그야말로 북아프리카의 이집트나 수단을 방문한 유럽 여행자가 먼발치에서, 약간은 경이로운 눈으로 바라보았을 현지인들의 삶 한 장면을 충실하게 화폭에 펼쳐 놓은 느낌이다.

P. S

시간적, 물리적으로 먼 곳의 삶을 그림에서 만날 수 있다.

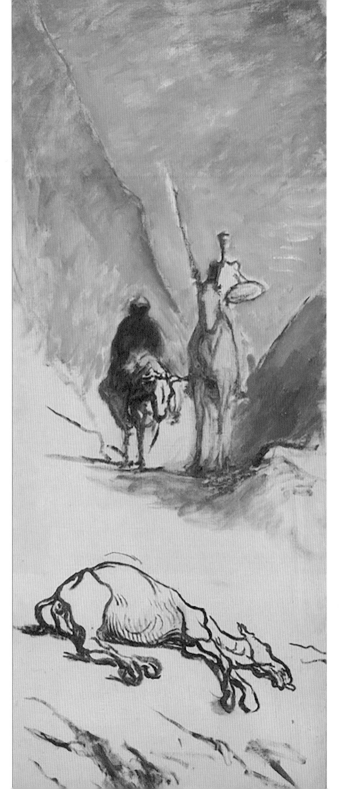

오노레 도미에,
〈돈키호테와 죽은 나귀〉
1867년경 | 132.5×54.5cm
캔버스에 유채

때론 경쾌하게 때론 육중하게 현실을 직시하다

〈돈키호테와 죽은 나귀〉,〈쫓긴 사슴의 최후〉,〈화가의 스튜디오〉
Don Quixote and the Dead Mule, Death of a Hunted Stag, The Painter's Studio

견고한 프랑스 제도권 미술의 추세에 대해 본격적으로 반발한 최초의 사조는 사실주의Realism였다. 오르세에는 프랑스 사실주의를 대변하는 대표 오노레 도미에Honoré Daumier, 1808~1879와 귀스타브 쿠르베Gustave Courbet, 1819~1877의 작품들이 전시되어 있다.

먼저 도미에의 〈돈키호테와 죽은 나귀Don Quixote and the Dead Mule〉가 시선을 끈다. 도미에는 스페인 작가 세르반테스의 풍자 소설 《돈키호테》를 특히 좋아해서 이를 묘사한 여러 점의 그림과 스케치를 남겼다. 디테일을 무시하고 다소 실루엣처럼 그려진 돈키호테와 시종 산초 판사가 바라보는 나귀의 시체가 주는 메시지는 보는 이에 따라 다를 수 있다. 세르

반테스적으로 해석한다면 죽은 나귀는 시효가 지난 기사도적 이상, 또 도미에가 작품을 그린 당대를 대입해 보면, 루이 필리프에서 다시 나폴레옹 3세로 이어지는 왕정복고의 움직임 속에 실종되어 버린 혁명 정신을 뜻할 수도 있다.

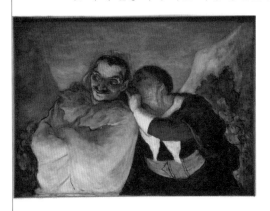

오노레 도미에, 〈크리스팽과 스카팽〉
1864년경 | 61 × 83cm | 캔버스에 유채

도미에의 다른 작품 〈크리스팽과 스카팽Crispin and Scapin〉은 흔히 영국의 셰익스피어와 비교되는 프랑스 극작가 몰리에르의 희곡 〈스카팽의 간계〉 속 한 장면을 묘사한 것으로 알려져 있다. 사기꾼 스카팽이라는 인물의 활약과 몰락을 다루는 원작의 내용을 설령 모른다고 해도, 두 등장인물이 풍기는 유머러스하면서도 동시에 뭔가 심상찮은 음모가 스멀스멀 피어오르는 듯한 분위기만은 바로 알아챌 수 있다.

도미에가 다소 가볍고 풍자적인 터치를 휘둘렀다면, 사실주의의 완성자라고 평가할 수 있는 쿠르베의 작품은 널찍한 화면을 무대로 힘 있고 냉정한 붓질을 휘두르며 현실을 진단한다.

쿠르베의 〈쫓긴 사슴의 최후Death of a Hunted Stag〉는 제목 그대로 사냥감이 되어 쫓기다 결국 마지막 숨을 몰아쉬는 큰

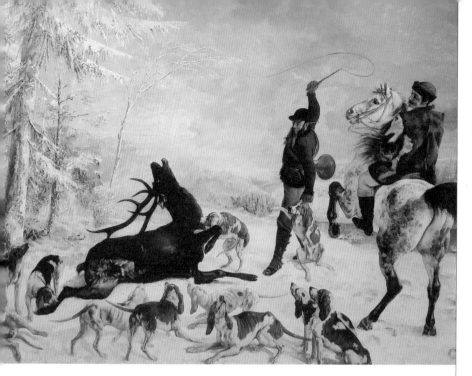

귀스타브 쿠르베, 〈쫓긴 사슴의 최후〉 | 1867년경 | 355×505cm | 캔버스에 유채

사슴을 중심으로 의기양양한 사냥개들, 사냥꾼들이 화폭을 채우고 있다. 사냥꾼과 개들은 일말의 동정심도 없이 이미 엉덩이 한쪽이 무참하게 뜯겨져 나간 채 죽어가는 사슴을 공격하거나 채찍을 가한다. 이 무자비한 장면은 화가가 사실주의를 넘어 아르누아르art noir, 즉 냉혹주의, 비정주의를 표방한 것이 아닌가 하는 심증을 가지게 만든다.

　쿠르베는 스스로 사냥을 즐기기도 했고(그림 속 두 사냥꾼은 그의 지인들이다), 사냥감을 이용한 박제술 등에도 관심이 있었다고 하니, 사냥 장면을 묘사하는 대작을 그리는 데에 최적화된 화가였다고 할 수 있겠다.

귀스타브 쿠르베, 〈화가의 스튜디오〉 | 1855년 | 361×598cm | 캔버스에 유채

이보다 10여 년 정도 앞서 그려진 〈화가의 스튜디오〉는 비록 그림 자체는 사실주의적일지 모르나 동시에 내용상으로는 다소 미스터리한 그림이다. 일단 화가 스스로 지은 제목과 부제—〈화가의 스튜디오: 나의 7년간의 예술 인생을 요약한 진짜 알레고리The Painter's Studio: A Real Allegory Summing Up Seven Years of My Artistic Life〉—가 꽤 길다. 여기서 '진짜 알레고리'가 논리적인 표현인지 모르겠다. 알레고리란 사실 자체를 은유적으로 드러내는 표현, 일종의 상징술이니 알레고리를 '진짜로' 밝히고 나면 과연 무엇이 남는단 말인가.

복잡한 제목만큼 화면도 복잡하다. 화가의 스튜디오치고는 방문객이 너무 많다. 이래서야 화가가 그림에 집중할 수 있을까 싶을 정도다. 게다가 누드 모델을 뒤에 세워 두었으면서도 정작 화가가 그리고 있는 것은 인물의 나체화가 아니라 풍경화다. 화가의 바로 곁에는 어린 소년이 그림(혹은 화가)을 바라보고 있으며 그 아래로 고양이가 장난치고 있다. 화가와 누드 모델을 중심으로 오른쪽에 있는 사람들은 옷차림이 상당히 단정하고 여유 있는 모습이지만 왼쪽의 경우는 육체노동자, 거리의 악사, 다소 정체불명의 등장인물들이 보인다. 왼쪽의 인물들은 쿠르베가 즐겨 다루는 그림의 소재를, 오른쪽은 쿠르베가 그린 그림을 감상하고 구매하는 후원자들, 평론하는 학자들을 상징하는 것으로 흔히 알려져 있지만 꼭 그 공식이 맞는 것도 아니다. 개별 등장인물에 대한 해석에는 평자마다 이견이 있지만 전체적으로 쿠르베가 예술가의 삶에 영향을 끼치는 다양한 인간 군상과 그 밖의 요인들을 묘사하

고 있는 것만은 분명한 듯하다.

가령 화가의 왼편에서 사냥꾼 차림으로 다리 사이에 총을 세우고 있는 남자는 다름 아닌 나폴레옹 3세로 알려져 있다. 게다가 그림이 발표된 1855년은 나폴레옹 3세가 집권한 뒤 7년이 되는 해였다. 즉 그림의 부제에 등장하는 '7년' 역시 그 자체로 알레고리였던 셈이다. 나폴레옹 3세는 1855년 파리에서 만국 박람회를 개최했는데, 이때 쿠르베는 만국 박람회가 열리던 샹젤리제 거리 맞은편에 있던 가건물을 빌려 자신의 그림 40여 점을 내건 개인 전시회를 열었다. 이 〈화가의 스튜디오〉는 그 가운데 간판 작품이었다.

그림 속 인물들 가운데는 쿠르베의 지인들이 상당수 등장하는데, 가령 맨 오른쪽에서 책을 읽고 있는 인물은 시인 샤를 보들레르다. 프랑스 상징주의 시의 원조로 평가받는 보들레르는 미술 비평가이기도 했는데, 시도 그렇지만 그의 평론 또한 발언이 화끈하고 호불호가 분명한 특징이 있다. 쿠르베 역시 화끈하고 직설적인 발언으로 유명했는데, 아마 서로 그런 기질이 통하지 않았을까.

왜 종교화를 그리지 않느냐는 질문에 쿠르베는 "천사를 본 적이 없소. 천사를 보여 주면 천사를 그려 드리지"라고 응수한 것으로도 유명하다. 당대 프랑스 기성 미술계에 신선한 충격을 던지며 사실주의 화풍을 이끈 인물다운 명언이다. 그의 이런 기개는 이탈리아 시인 단테의 《신곡》에 맞서 '인곡人曲'이라는 큰 테마 아래 여러 편의 소설을 통해 사실주의 문학의 정수를 과시했던 프랑스 소설가 오노레 드 발자크의 호

기와도 통하는 면이 있다. 발자크 역시 쿠르베와 비슷하게 천국과 지옥을 본 적이 없으니 스스로 잘 안다고 자부하는 현실 속 인간 군상을 드러내 보이는 데 주력하겠다는 입장이 아니었을까. 쿠르베와 관련된 여러 에피소드는 그가 자신의 예술에 대해 자부심을 넘은 자만심에 가까운 확신을 가지고 있었음을 시사한다.

P. S

　　쿠르베는 본 적 없는 천국과 지옥보다 다양한 인간 군상이 사는 '현실'을 직시했다.

악인이라곤 없을 것 같은
따스한 전원 풍경

〈만종〉, 〈이삭 줍는 사람들〉
The Angelus, The Gleaners

쿠르베가 냉정한 관찰자 겸 다소 거만한 사회 비평가적 관점
에서 사실주의를 구현했다면, 장 프랑수아 밀레Jean François
Millet, 1814~1875는 보다 따스하고 정겨운 시선으로 19세기 중
반 프랑스 농촌의 여러 풍경을 화폭에 담은 화가였다. 밀레
의 그림은 사실주의에 속하지만 사실주의라는 용어 자체가
주는 건조한 느낌과는 조금 다르다. 목가풍, 서정성이 풍부한
그의 그림은 그 자체로 '전원시'라고 할 수 있다.

그렇다고 밀레가 줄곧 촌부로 생을 영위했던 건 아니다.
프랑스 노르망디 지방 그레빌 출신 밀레는 젊은 시절 파리에
진출하여 역사화 전문 화가였던 폴 들라로슈Paul Delaroche에
게 가르침을 받았다. 하지만 이후 파리 근교의 바르비종에 정

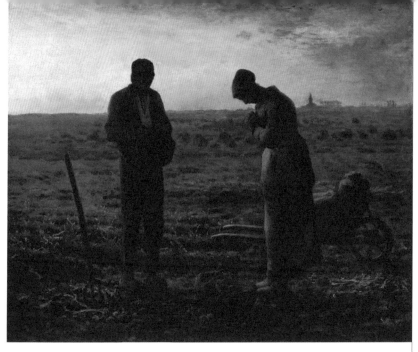

장 프랑수아 밀레, 〈만종〉 | 1857~1859년 | 55.5×66cm | 캔버스에 유채

착한 후 그 일대 농민들의 생활상을 충실하게 화폭에 천착함으로써 후세에 남을 걸작을 여럿 그렸다.

혁명과 반혁명으로 이어지는 당시 격변하는 프랑스 현실을 모르는 바 아니었지만, 밀레는 오히려 계속 새로 쓰이는 역사의 현장을 그리는 대신 훨씬 느린 시간을 영유하는 농촌 공동체의 묘사에 천착했다. 이 또한 자신이 몸담은 시대에 대한 예술가 나름의 대응 방식이 아닐까.

우리에게도 이미 친숙한 밀레의 대표작 〈만종The Angelus〉과 〈이삭 줍는 사람들The Gleaners〉은 제목조차도 거추장스러울 만큼 그 내용이 즉각 파악된다.

쿠르베를 포함한 당대 사실주의 예술가들이 자기 그림

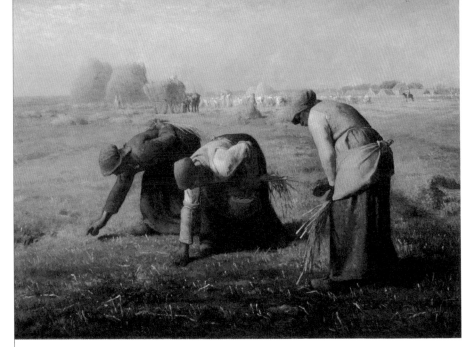

장 프랑수아 밀레, 〈이삭 줍는 사람들〉 | 1857년 | 83.5×110cm | 캔버스에 유채

속에 여러 미장센을 설치하여 보는 이에게 전달하는 메시지를 풍요롭게 한 반면, 밀레의 그림은 메시지는 고사하고 어떤 미학적 야심조차 없는 듯 침착하고 따뜻하고 또 상냥하다.

영국의 추리 소설가 애거사 크리스티는 어쩌면 전원에는 도시보다도 더한 사악함이 깃들어 있는지도 모른다고 말한 바 있지만, 적어도 밀레가 그린 농민들 가운데는 악인이라고는 전혀 존재할 수 없는 듯하다.

P. S

서정성이 풍부한 밀레의 그림은 그 자체로 '전원시'다.

할 말 많은 미술관

074

최상류 사회의
명암을 담아내다

〈루 로열가의 서클〉, 〈무도회〉
The Circle of the Rue Royale, The Ball

신고전주의와 사실주의의 절충 내지 교묘한 줄타기를 시도한 프랑스 화가로는 흔히 영국으로 귀화한 뒤의 이름인 제임스 티소James Tissot로 친숙한 자크 조제프 티소Jacques Joseph Tissot, 1836~1902를 꼽을 수 있다. 티소는 문학, 역사, 종교, 당대의 시사 문제 등을 넘나드는 소재의 다양성과 섬세한 정밀 묘사를 내세운 사실주의 화풍을 결합하여 부와 명성을 함께 누린 화가였다.

초대형 회화 〈루 로열가의 서클The Circle of the Rue Royale〉은 나폴레옹 3세 치세 당시 정권 실세들의 친목 모임으로 국정에 큰 영향을 끼쳤던 사조직을 그린 작품이다. 모임의 이름은 파리에 있는 거리 '루 로열(황제로)'에서 따 온 것이지만 또

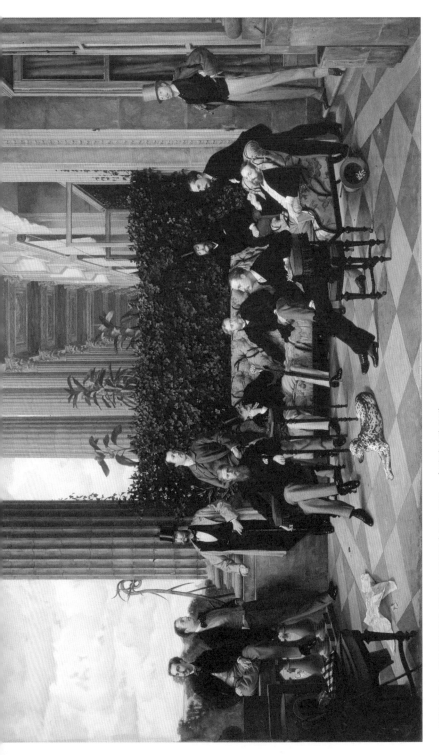

제임스 티소, 〈루 루얼가의 서클〉 | 1868년 | 175×281cm | 캔버스에 유채

그 이면에는 황제인 나폴레옹 3세와 곧장 통하는 길, 즉 '문고리 권력'이라는 뜻을 내포하고 있었던 셈이니 당대 이들의 권세를 짐작할 만하다.

콩코르드 광장이 내려다보이는 유명 호텔 퀼러의 발코니에 모인 당대 정권 실세들을 묘사한 이 대형 회화를 위해, 12명의 서클 회원들은 각자 1000프랑씩을 모아 그림값을 지불했고 그림이 완성된 뒤에는 회원들끼리 추첨을 통해 최종 소장자를 정했다고 한다. 나폴레옹 3세는 그림이 완성된 지 2년 뒤, 별 명분도 없이 프로이센과 보불 전쟁이라는 허튼짓을 벌였다가 적군의 포로가 되는가 하면 풀려난 뒤에는 곧장 영국으로 망명하는 찌질한 면모로 프랑스 국민들을 아연케 했다. 프랑스는 나폴레옹 1세 이후 실로 반세기 이상 지도자 복이 지지리도 없었다.

전통적으로 역사화나 종교화에 주로 쓰이던 대형 프레임을 사실주의를 알리기 위한 무대로 삼았던 쿠르베의 파격적인 행보와는 대조적으로 동시대 권력자들의 과시욕을 만족시키기 위한 도구로 대형 회화를 제작한 티소는 사실주의보다는 '현실주의' 화가에 가깝다 할 수 있다. 이는 그가 존경해 마지않았던 고전파 어용화가 다비드와 앵그르의 족적과도 궤를 같이한다. 나폴레옹 3세의 몰락과 함께 루 로열의 권세도 날아갔지만 티소는 계속 승승장구했다. 다비드와 앵그르에게서 화풍뿐 아니라 처세술 역시 벤치마킹한 게 아니었을까.

티소는 특히 당대 상류층 여성들의 초상화와 인물화 전문 화가로 틈새시장을 개척하여 큰 성공을 거뒀다. 전성기에

그의 그림을 받으려면 수년을 기다려야 할 정도였다고 한다.

어느 날 저녁 열린 무도회에 막 입장하는 젊은 여성을 묘사한 〈무도회The Ball〉는 티소가 당대 파리 사교계를 풍자한 작품으로 종종 거론되곤 한다. 19세기 후반 파리에서 신분 상승을 꾀하는 여성은 흔히 상류층 기혼 남성을 후견인으로 두고 사교계로 진출한 뒤 점점 더 부유하고 잘나가는 남성을 찾는 것이 공식처럼 되어 있었다. 그림 속 여성은 화려한 무도회(파티)에 막 입장하는 중인데, 그보다 훨씬 나이 들어 보이는 연미복 차림 동행자의 뒷모습은 그의 역할이 무엇인지 궁금하게 한다. 여성이 자신의 파트너로부터 얼굴을 돌려 다른 쪽을 바라보는 것은 이미 사교계로 향하는 문을 열어 준 것으로 남성 파트너의 역할, 이용 가치가 끝났음을 암시한다고 볼 수 있다. 차분하다기보다는 어딘가 들뜬 듯한 여성의 표정은 파리 사교계에서 경험하게 될 미래에 대한 기대와 불안이 섞인 복잡한 심사를 반영하는 듯하다. 물론 이러한 풍자의 메시지를 전혀 고려하지 않더라도 이 그림은 그 자체로 충분히 감상할 만하다. 가령 화폭의 거의 절반을 차지하는 여성의 화려한 드레스와 부채만 해도 상당한 눈요깃거리다.

P. S

티소는 현실에서 '틈새시장'을 개척하여 큰 성공을 거뒀다.

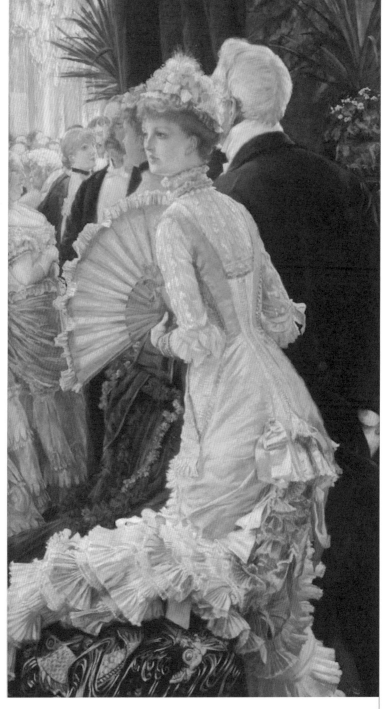

제임스 티소, 〈무도회〉
1878년경 | 91×51cm | 캔버스에 유채

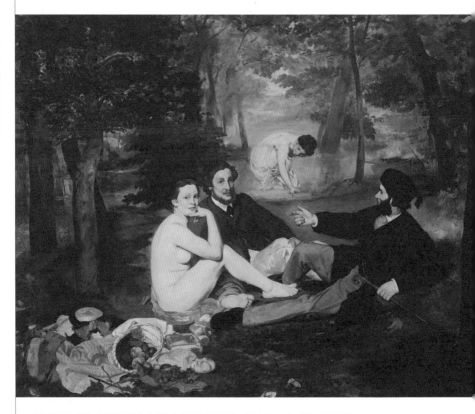

에두아르 마네, 〈풀밭 위의 오찬〉 | 1863년 | 208×264.5cm | 캔버스에 유채

금기를 깬 도발적인 그림이
가져온 파장

〈풀밭 위의 오찬〉, 〈올랭피아〉
Luncheon on the Grass, Olympia

흔히 인상주의Impressionism 운동의 선두 주자로 에두아르 마네 Édouard Manet, 1832~1883와 클로드 모네Claude Monet 1840~1926를 꼽는다. 미술사에 대한 약간의 상식이 있다면 '인상파 = 마네 + 모네'라는 공식이 조건반사처럼 떠오를 만큼 이 두 '네' 씨 가 인상파, 나아가 근대 미술사에서 차지하는 위상은 상당하 다. 다만 이 인상주의 혹은 인상파 예술 경향에도 여러 화가 의 활약이 빚어낸 다양한 스펙트럼과 층위가 존재하며, 마네 와 모네 또한 서로의 공통점보다는 오히려 차이점이 더 두드 러진다.

오르세에서는 동시대 화단에 거의 '충격과 공포'를 선사 하며 마네의 이름을 후대에 길이 남기는 데 공헌한 두 그림

〈풀밭 위의 오찬Luncheon on the Grass〉과 〈올랭피아Olympia〉를 만날 수 있다. 1863년 살롱전에 출품했다가 퇴짜를 맞은 〈풀밭 위의 오찬〉은 당시 거부당한 그림들을 모은 낙선작 전시회에 전시되기도 했다. 이 그림이 살롱전에 거부당한 가장 큰 이유는 벌거벗은 여성의 모습 때문이었다. 당시 여성의 누드는 그리스·로마 고전의 여신을 묘사한다거나 여성성과 인체의 곡선미를 강조하는 목적으로 그려지는 것이 기본이었는데, 교외의 야유회라는 당시 현대 일상에 뜬금없이 나체의 여성을 등장시킨 이 그림은 관람객들에게 당혹함과 혼란을 안겨 줬다. 사람들은 완전히 복장을 갖춘 남성들과 나체의 여성이라는 시각적인 대비에 놀라면서도 왜 하필 여성만 다 벗고 있는지에 대한 이유조차 짐작할 수가 없었다. 그만큼 마네의 그림은 당대의 미적·인문적 기준으로 봤을 때 상당히 파격적이었다. 오늘날 마네의 트레이드마크로 알려진 굵은 붓질 역시 촘촘하고 정교한 테크닉에 익숙했던 당대 파리지앵들에게는 화가로서 훈련과 학습이 부족한 결과로만 보였다.

〈올랭피아〉는 마네가 1865년 살롱전에 재도전하며 출품한 작품인데, 살롱전에 전시는 되었지만 이때의 논란은 〈풀밭 위의 오찬〉을 능가했다. 관람객들 사이에서 탄식, 웃음, 고함 등 다양한 반응이 터져 나오는 가운데 아예 그림을 찢어 버리려고 달려드는 사람들까지 있어서 그림 주위에 보안 요원이 배치되어야 했을 정도였다. 주최 측에서는 결국 그림을 사람들 손이 닿지 않는 출입구 위쪽으로 전시했다고 하니, 상황이 어땠을지는 안 봐도 짐작할 수 있다. 왜 이런 반응이 나왔을까.

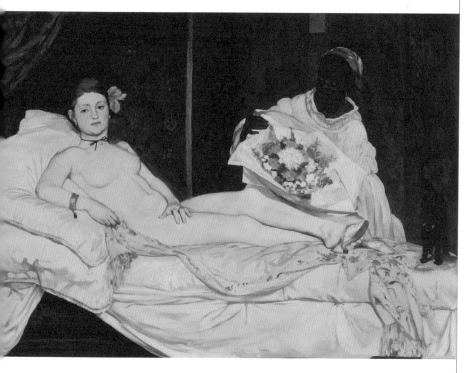

에두아르 마네, 〈올랭피아〉 | 1863년 | 130.5×191cm | 캔버스에 유채

　〈올랭피아〉는 그보다 300여 년 앞서 그려진 티치아노의 〈우르비노의 비너스〉(246쪽)를 재해석한 그림으로 일컬어지지만, 이는 거장에 대한 오마주라기보다는 패러디에 가깝다. 〈우르비노의 비너스〉도 당대에는 상당한 논란을 일으킨 작품이지만, 마네의 〈올랭피아〉는 누드화에 대한 전통적 인식 자체—여성성에 대한 오마주, 인체의 곡선미 표현, 그리스·로마 예술의 재현 등—를 일거에 날려 버렸다.

　매춘부가 손님을 벗은 채 맞이하는 혹은 배웅하는 듯한 장면을 냉소적인 톤으로 묘사한 이 그림의 시각적 메시지는

그때까지 사람들이 미술 작품에 대해 품고 있던 상식과 고전주의적 공식에 안주하던 제도권 미술의 화풍에 대한 정면 도발이었고, 그 파격적인 시도에 대중 역시 호불호를 떠나 격렬하게 반응했다. 동시대 및 후대 화가들에게 큰 영향을 끼친 마네의 이런 당찬 태도는 인상주의보다는 오히려 쿠르베의 결을 잇는 사실주의 정신에 줄을 대고 있다.

두 그림 속 여인의 실제 모델인 빅토린 뫼랑은 오랫동안 마네의 페르소나 역할을 한 인물이었다. 뫼랑이 항상 나체로 등장했던 것은 아니다. 가령 뉴욕 메트로폴리탄 박물관에는 마네가 뫼랑을 모델로 삼은 그림이 2점 있는데, 한 작품은 뫼랑이 투우사로 남장을 한 모습이며 또 다른 작품에서는 편안한 실내복을 입고 꽃을 들고 있다. 약간의 반전이라면, 원래 뫼랑의 본업은 모델이 아니라 화가였고 당시 여류 화가가 드물었음에도 1876년 살롱전 본선까지 진출하는 실력을 발휘했다는 사실이다. 아이러니하게도 마침 그해 마네는 낙선했다. 이 에피소드에서도 당대 프랑스 미술계가 마네를 얼마나 푸대접했는지를 알 수 있다.

P. S

제도권 미술의 화풍에 정면 도발했던 마네는 당대 프랑스 미술계의 푸대접을 받았다.

빛의 화가,
그 인상적인 시작과 진화

〈정원의 여인들〉, 〈파라솔을 든 여인〉 연작
Women in the Garden, Woman with a Parasol

클로드 모네는 1874년 마네를 비롯한 동료 미술가들과 함께 살롱전과는 별도의 대규모 전시회를 개최하면서 인상파 화가로서의 활동을 본격적으로 시작했다. 실제로 모네는 인상파라는 용어 탄생의 견인차 역할을 하기도 했다. 해당 전시회에 모네는 〈인상, 해돋이Impression, Sunrise〉라는 작품을 출품했는데, 이를 본 미술 비평가 루이 르로이는 한 잡지 기고 글에서 모네의 그림이 벽지 무늬를 만들 때 그리는 초벌 스케치보다도 완성도가 떨어진다고 평했다. 계속해서 그는 인상파 화가들은 세부 묘사에 헌신하는 일 따위에는 관심이 없을 것이라며, 모네의 그림 제목에서 '인상'이라는 어휘를 이용해 전시회에 참여한 화가들을 싸잡아 '인상파'라고 불렀다. 그런데

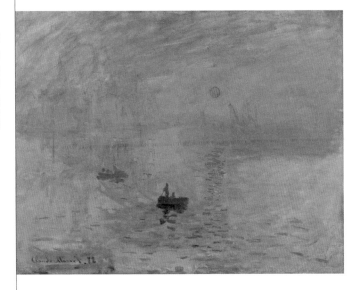

클로드 모네,
〈인상, 해돋이〉
1872년 | 48×63cm
캔버스에 유채
프랑스 파리,
마르모탕 미술관

도 화가들은 자신들을 희화화할 목적으로 사용한 그 용어를
오히려 일종의 훈장처럼 기꺼이 받아들이면서, 인상파가 새
로운 미술 운동의 표현으로 아예 자리 잡게 된 것이다.

　이 전시회 이전까지 모네는 다소 분명하고 담백한 선으
로 대상의 윤곽을 묘사하면서 안정된 톤으로 색을 입히는 등
상당히 점잖은 화풍을 보였다. 오르세에는 원래 초상화 전
문 화가로 커리어를 시작한 모네의 초기 화풍과 인상파로서
의 광폭 행보 사이의 과도기적 경향을 잘 드러내는 작품 〈정
원의 여인들Women in the Garden〉이 있다. 여기에 등장하는 여
성들의 용모나 외모 등이 소홀히 취급되었다고 말하기는 힘
들지만, 특히 화가가 중점을 두는 부분은 상당히 크게 드리운
그림자와 밝은 빛의 대조, 나뭇잎과 가지가 빛에 반응하는 양
상 등인 것으로 보인다. 모네는 이 작품을 1867년도 살롱전

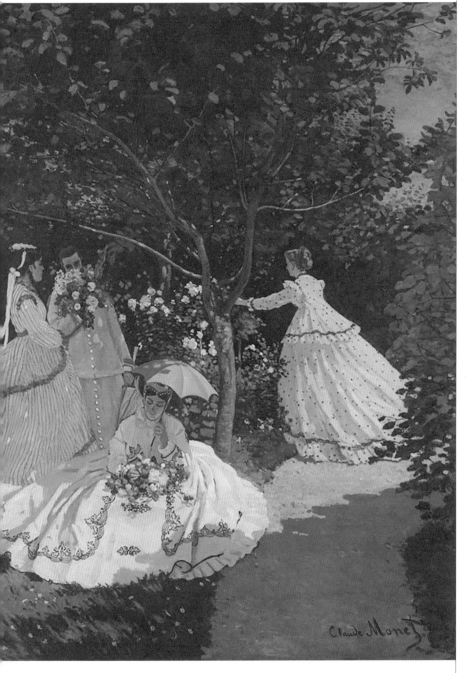

클로드 모네, 〈정원의 여인들〉
1866~1867년 | 255×205cm | 캔버스에 유채

에 출품했다가 낙선했는데, 붓질이 거칠고 그림의 내용이 없
다는 이유였다. 모네가 빛과 대상의 관계를 천착하기 시작하
면서 (약간의) 실험 정신을 발휘한 결과로 나온, 이따금 들쑥
날쑥한 붓질이 살롱 심사위원들에겐 마네의 〈풀밭 위의 오
찬〉과 마찬가지로 화가의 나태함 내지 부실한 테크닉의 결과
로 보였던 것이다.

내용 혹은 내러티브가 빈약하다는 불평은 높이 255센티
미터 길이 205센티미터인 그림의 크기와 관계가 있다. 이 정
도 크기의 대형 화폭은 그때까지 거의 예외 없이 역사화, 종
교화, 그리스·로마 신화의 묘사 등에 사용되었는데, 모네는
그 큰 화면을 나무와 풀, 담소하고 유희하는 여성들로만 채웠
으니 이는 공간의 낭비, 심지어 전통에 대한 도전, 도발로 볼
여지가 있다는 것이었다. 이 에피소드에서도 당대 살롱 측의
경직된 인식을 짐작할 수 있다.

하지만 모네의 화풍은 〈인상, 해돋이〉를 시발점으로 해
서 당시 강단 미술계와는 거의 돌아올 수 없는 강을 건너는
분위기가 됐다. 이후 모네는 거침없이 진화하여 1880년대에
이르면 다시 새로운 지평을 연다. 오르세에 있는 이 시기 모
네의 두 연작 〈파라솔을 든 여인Woman with a Parasol〉은 바야흐
로 '빛'이라는 화두에 깊숙이 발을 담근 모네의 실험 일지에
서 중요한 페이지를 장식한다. 두 그림의 모델은 당시 모네가
교제 중이던 알리스 오셰데 여사의 딸 수잔으로 알려졌지만,
모델이 누구인지, 심지어 모델의 용모가 어떤지는 전혀 중요
하지 않다. 실제로 두 작품 속의 여성은 얼굴을 잃고 빛에 둘

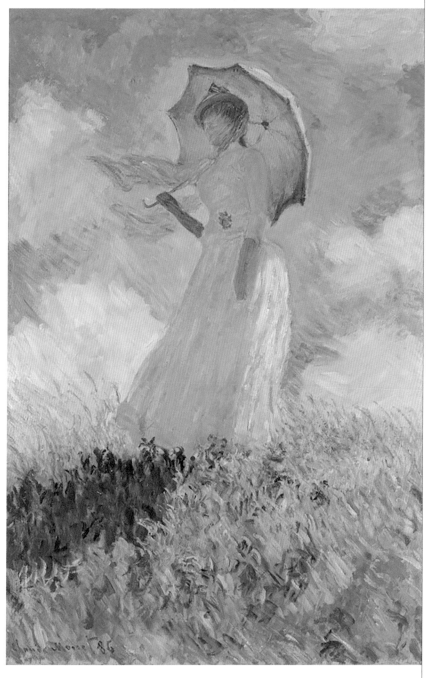

클로드 모네, 〈(왼쪽을 바라보는) 파라솔을 든 여인〉
1886년경 | 131 × 88.7cm | 캔버스에 유채

러싸인 실루엣에 가깝게 존재한다. 이미 모델과 배경 사이의 전통적 우열 관계는 존재하지 않으며 오히려 화가의 관심사는 빛 혹은 대상과 빛이 서로를 밀고 당기는 역동성 쪽으로 옮겨 가 있다.

모네는 1883년 파리 북쪽의 작은 도시 지베르니에 있는 대저택을 구입하여 정착했다. 특히 저택 부지의 상당 부분을 이루던 정원에 큰 애착을 가지고 여러 정원사와 인부들을 고용한 뒤 직접 조경을 진두지휘했다고 한다. 나아가 모네는 조경학 전반에 대해 전문가급 지식을 쌓는가 하면, 아시아와 남미에서 기원한 각종 이국 화목의 귀한 종묘를 수입하기도 했다. 이때부터 모네는 자연스럽게 정원을 담은 작품들을 많이 그렸는데, 특히 정원의 중심을 이루는 연못과 그 위를 떠다니는 수련 그리기를 좋아하여 여러 작품을 남겼고, 오늘날 그중 많은 수가 오르세를 비롯한 전 세계 미술관에 흩어져 있다.

P. S

화가들은 자신들을 희화화하는 용어를 오히려 일종의 훈장처럼 기꺼이 받아들이면서 인상파의 시대가 열렸다.

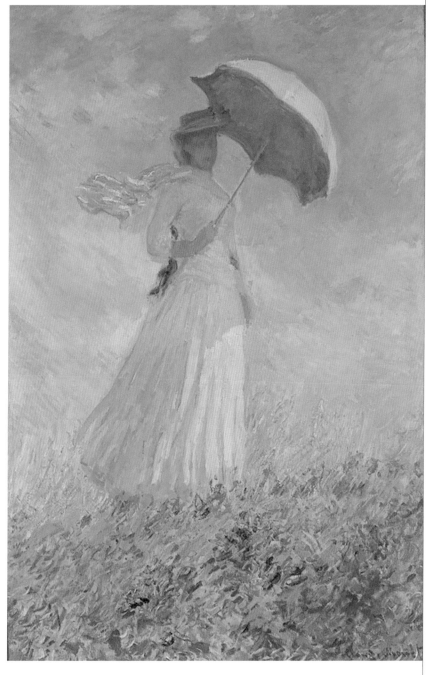

클로드 모네, 〈(오른쪽을 바라보는) 파라솔을 든 여인〉
1886년경 | 130.5×89.3cm | 캔버스에 유채

당대의 종합 예술가
드가의 재발견

〈중세 전쟁 장면〉, 〈벨렐리 가족 초상〉
Scene of War in the Middle Ages, The Bellelli Family

에드가르 드가Edgar Degas, 1834~1917는 알면 알수록 흥미로운 예술가다. 드가를 단순히 인상파의 대표 주자 중 한 명으로 단정 짓는 것은 그의 진면모를 제대로 포착하기에 다소 부족한 인식이다. 위대한 예술가들이 그렇듯이 19세기 중엽부터 20세기 초반에 이르는 긴 활동 기간에 드가가 생산한 작품들은 어떤 하나의 장르로 규정하기 힘들 만큼 다양한 차원의 예술적 층위를 드러낸다.

젊은 시절, 화가로 대성할 것을 결심했을 때 드가의 목표는 인상파의 대가는커녕 뛰어난 역사 전문 화가가 되는 것이었다. 신고전주의가 대세를 이루던 당대 프랑스 제도권 화단의 분위기를 생각하면 매우 당연한 선택이기도 했다. 그 시절

에드가르 드가, 〈중세 전쟁 장면〉 | 1865년경 | 83.5×148.5cm | 캔버스에 유채

드가가 살롱전 출마를 목표로 열심히 그린 역사화 가운데 대표적인 작품이 〈중세 전쟁 장면Scene of War in the Middle Ages〉이다. 제목부터 심상찮은 이 그림은 내용 역시 다소 미스터리하다.

화면을 보면 벌거벗은 여성들이 이미 죽었거나 죽어가고 있는 가운데 사냥복 비슷한 차림을 한 소년이 말 위에 앉아 새로운 목표를 향해 화살을 겨누고 있다. 역시 말을 타고 있는 다른 두 남성은 활 쏘는 젊은이의 보디가드처럼 보인다. 다만, 그림 속에 묘사된 디테일과 일치하는 역사적 사건을 떠올리는 것은 거의 불가능하다. 그래서인지 이 그림을 남성이 여성에 가한 폭력의 역사에 대한 알레고리로 해석하는 시각

이 오랫동안 대세로 자리 잡아 왔다. 하지만 나로서는 글쎄 잘 모르겠다. 활 쏘는 젊은이는 어떻게 보면 남장을 한 여자로 볼 여지도 있기 때문에 꼭 여성 학대의 의미로 그림을 생각할 수만은 없을 듯하다. 또 드가가 과연 19세기 중반에 여성 학대에 대한 그 정도의 인식을 지녔을는지도 의문이다.

혹자는 드가의 모계가 미국 루이지애나주 뉴올리언스에 정착한 프랑스 이주민 출신(루이지애나 일대는 원래 프랑스 식민지였다)으로 남북 전쟁 당시에도 그의 많은 인척이 현지에 살고 있었던 근거를 들어, 전쟁 당시 북군에 의해 남부가 겪었던 고초를 상징하는 것으로도 해석한다. 실제로 이 그림은 〈오를레앙시의 불행The Misfortunes of the City of Orleans〉이라는 별칭으로도 알려져 있는데, 여기서 오를레앙시는 잔다르크가 영국군의 포위를 뚫고 구해 낸 것으로도 유명한 프랑스의 오를레앙시가 아니라 (혹은 그와 동시에) 미국의 도시 뉴올리언스시를 뜻하는 것이라고 볼 수도 있다. 어쨌든 이 그림은 드가를 흔히 발레리나와 경마장을 즐겨 그린 화가 정도로만 알고 있는 사람에겐 신선한 반전일 것이다.

1856년에 그림을 공부하러 이탈리아에 간 드가는 이탈리아 귀족 벨렐리 남작과 결혼하여 피렌체에 정착한 고모 댁에서 한동안 체류했다. 거기서 그리기 시작한 〈벨렐리 가족 초상The Bellelli Family〉은 드가의 대표작 중 하나로 꼽는다. 그림은 여러 면에서 흥미롭다. 부부가 나란히 앉고 뒤에 자식들을 세운다든가 반대로 어린 자식들을 의자에 앉히고 부부가 뒤에 선다든가 하는 전통적인 가족 초상화의 포즈를 전혀 따

에드가르 드가, 〈벨렐리 가족 초상〉 | 1858~1869년 | 201 × 249.5cm | 캔버스에 유채

르지 않고 있다. 인물들은 같은 방향을 바라보기는커녕 아예 시선이 제각각 따로 논다. 그나마 정면을 바라보고 있는 이는 첫째 딸이 유일하다. 드가의 고모인 로라 벨렐리 남작 부인은 화면 우측 상단부를 바라보고 있는데 그 고개를 쳐든 표정은 입고 있는 검정 드레스와 함께 자신감과 권위 있는 분위기를 풍긴다. 둘째 딸은 의자에 바로 앉지 않고 그 귀퉁이에 몸을 걸친 조금 불안정한 포즈로, 금방이라도 다른 곳으로 뛰어갈 자세다.

의자에 앉아 등과 옆얼굴만을 보이는 고모의 남편 벨렐리 남작에게서는 가장으로서의 권위는 거의 느껴지지 않는다. 드가는 그가 마치 모녀를 제삼자인 양 힘없이 지켜보는 것처럼 묘사했는데, 모녀는 거의 손님보다 못한 지위로 격하된 느낌마저 든다. 각도상 둘째 딸에게 고정된 듯한 남작의 시선 또한 묘한 흥미를 유발한다. 거기다 눈을 부릅뜨고 봐야 겨우 눈에 들어오는, 우측 하단부의 (그나마도 몸통만 보이는) 애완견 또한 모종의 메시지를 담고 있는 것처럼 보인다.

그림 속의 일가는 확실히 '문제가 있는 가족'이다. 한 가족으로서의 화합된 모습은 찾아볼 수 없고 구성원 저마다 각개 약진하는 듯한 이 그림을 보다 보면, 톨스토이의 대표작 《안나 카레니나》의 유명한 첫 문장이 불가피하게 떠오른다.

행복한 가족은 다 비슷하다. 그러나 불행한 가족은 저마다 달리 불행하다.

도대체 이 가족의 문제는 무엇일까? 흔히 평론가들은 남작 부인의 당당한 포즈와 그에 대조되는 남편의 다소 빈약한 존재감을 거론하곤 한다. 사실상 가장으로 보이는 인물은 남작이 아닌 부인이다. 어쩌면 남작이 가정에 충실하지 못하고 겉돌았던 탓에 집안에서 전혀 영향력이 없었거나, 19세기 말 이탈리아에서 흔히 그랬듯이 남작이라는 작위는 그야말로 이름뿐 실은 물려받은 영지도, 변변한 직장도 없는 백수에 불과해 가계를 책임지지 못했던 상황을 반영하고 있는지도 모른다.

남작 부인이 검은 드레스를 입고 있는 것은 최근 사망한 친정아버지를 기리기 위해서인데, 자세히 보면 벽에 남작 부인의 부친이자 드가의 조부인 노老 드가 씨의 얼굴 스케치가 걸려 있음을 알 수 있다. 묘하게도 남작 부인과 그 부친의 초상은 나란히 일직선상에 걸려 마치 어깨를 나란히 하고 있는 듯한 형국이다. 확실히 우연이 아니라 작가의 의도인 것으로 보이는 이 미장센은 남작 부인이 결혼 뒤에도 여전히 자신을 남편이나 시댁보다 친정 쪽과 동일시했다는 메시지로 읽힐 수 있다.

이 그림은 드가 사후에 그의 스튜디오에서 발견된 것으로 그의 생전에 전시되었다는 기록은 없다. 드가는 피렌체의 고모 댁에서 신세 지던 1858년에 이 그림을 그리기 시작해 10여 년을 계속 고치고 다시 그리기를 반복했다고 한다. 다시 말해, 이탈리아에 체류할 때 신세 졌던 고모 댁에 선물로 드리려는 순진한 생각으로 그린 작품이 아니라는 얘기다. 어

떤 이유에서건 벨렐리 가족의 면모가 드가에게 일종의 예술적 화두로 다가왔고, 드가는 이를 끈기와 인내심으로 계속 붙잡은 끝에 완숙한 그림으로 이루어 냈다.

드가는 그림과 조각을 거쳐 말년에는 사진으로까지 나이긴 당대의 종합 예술가였다. 특히 조각은 그의 회화 유명세에 좀 가려진 감이 있지만 동시대 어떤 조각가에도 뒤지지 않는 뛰어난 기량을 과시한다. 드가의 경우, 마치 회화와 조각 둘 다 탁월했던 미켈란젤로의 근대 프랑스 버전을 보는 듯하다. 미켈란젤로가 뛰어난 시인이었듯이 드가 또한 글쓰기에도 조예가 깊었고 한때 시 창작에 몰두하기도 했다. 드가가 친구이자 프랑스 상징주의 시파의 영수였던 말라르메에게 "시를 쓸 아이디어는 많은데 시가 잘 써지지 않는다"라고 털어놓자 말라르메가 "시는 아이디어idea로 쓰는 게 아니라 어휘들words로 쓰는 걸세"라고 응수했다는 유명한 일화가 있다. 만약 역으로 말라르메가 취미로 그림을 그리면서 드가에게 "그림을 그릴 아이디어는 많은데 그림이 제대로 그려지지 않는다"라고 불평했다면 드가는 "그림은 아이디어가 아니라 선과 색채lines and colors로 그리는 걸세"라고 꼬집지 않았을까.

다양한 씨줄의 스펙트럼을 지닌 인상파 미술가들을 그나마 날줄로 이어 낸 인식이 바로 이것이었다. 즉 그림과 그 그림의 모델이 된 현실의 대상이 꼭 시각적으로 완벽한 싱크로율을 보일 필요는 없다는 것. 오히려 색과 형태, 구도 등을 이용해 그 둘 사이를 분리해 작품만의 독특한 이미지를 구현해 내는 것 말이다. 인상파는 현대 미술 이전에 이미 현대 미

술의 이상 혹은 목표를 인식했던 셈인지도 모른다. 시대를 앞서간 인상파, 확실히 '인상적'이다.

P. S

드가는 하나의 장르로 규정할 수 없는 예술 스펙트럼을 지녔다.

짧은 생애 속에서 피워 낸
새로운 경지

〈춤추는 제인 아브릴〉, 〈물랭 루주에서의 춤〉, 〈무어풍의 춤〉
Jane Avril Dancing, Dance at the Moulin Rouge, Moorish Dance

보불 전쟁이 끝난 뒤 폐허가 되다시피 했던 파리가 재건되고 한동안 피폐했던 경제가 회복되면서 프랑스는 1880년부터 1900년까지 약 20여 년간 전례 없는 고도 성장기를 누리게 된다. 물질적 풍요뿐 아니라 수많은 예술가가 오늘날까지도 생명력을 잃지 않은 다채로운 문화 콘텐츠를 양산했던 이 시대를 프랑스인들은 흔히 '벨 에포크Belle Époque' 즉 '아름다운 시절'이라고 부른다. 그 기간 인상파의 화풍 역시 여러 방향으로 창조적 분열을 일으키며 세기말을 거쳐 현대까지 이어지는 다양한 미술 사조들의 젖줄 역할을 톡톡히 했다. 이렇게 정통 인상파와 현대 미술 사조들 사이에 걸치는 과도기에 활약한 여러 프랑스 화가들의 작품 세계를 흔히 '후기 인상주의

Post-impressionism'라고 부른다.

후기 인상파 화가들은 모네를 비롯한 선배 화가들의 스타일과 기술을 단순히 모방하는 데 그치지 않고, 대담한 선의 움직임과 색채의 과감한 선택, 심지어 현실에서는 만나기 힘든 색의 조합 등 여러 실험을 시도하면서 보다 강렬한 시각적 효과를 노렸다. 내용상으로도 미술은 단지 현실을 모사하는 기능에서 점점 벗어나 화가의 상상이나 특정 메시지, 서사를 담는 미디어적 기능이 강조되기도 했는데, 이는 19세기 후반 폭발적으로 발전한 사진 기술에 대한 미술가들의 반응—존재 이유의 모색—에 따른 결과이기도 했다.

후기 인상주의의 대표 주자로 소개할 화가는 나도 아주 좋아하는 앙리 드 툴루즈 로트레크Henri de Toulouse-Lautrec, 1864~1901다. 유서 깊은 프랑스 귀족 가문에서 태어난 로트레크는 어렸을 때부터 유전적 결함으로 유독 뼈가 약했는데, 14살이 되던 해에 의자에서 떨어지는 사고를 당하면서 다리가 더는 자라지 않게 된다. 그 때문에 양갓집 규수와의 결혼은 물론 상류층 자제에게 흔히 기대하는 그런 정상적인 삶을 영위할 수 없었다.

대신 로트레크는 당대 파리의 하류 문화 속으로 침잠하여 오히려 그 속에서 타오르는 정열과 생의 불꽃을 화폭에 담는 데 인생을 바쳤다. 로트레크는 알코올 중독과 여러 합병증으로 불과 36세의 나이로 요절할 때까지 유화, 수채화, 포스터, 스테인리스 글라스 등을 포함한 1000여 점이 넘는 그림을 남겼는데(데생까지 포함하면 숫자는 더욱 늘어난다), 그중 다

앙리 드 툴루즈로트레크, 〈춤추는 제인 아브릴〉 | 1892년경 | 85.5×45cm | 판지에 유채

수가 무희, 가수, 매춘부 등 파리의 유흥업계 종사자들의 일
상을 그린 것이었다.

오르세가 보유한 그의 작품 〈춤추는 제인 아브릴Jane Avril
Dancing〉은 당대 최고의 무희였던 동명의 인물을 모델로 했
다. 이탈리아 귀족의 사생아로 태어나 어려서부터 온갖 직업
을 전전하면서도 춤에 대한 정열을 불태웠던 아브릴은 1889
년에 문을 연 유명한 댄스홀 '물랭 루주'의 간판스타가 된, 나
름의 입지전적 여성이었다. 마침 당시 물랭 루주에서 살다시
피 했던 로트레크는 아브릴을 만나 깊은 우정을 쌓으면서 그
녀를 모델로 한 그림을 다수 그렸다.

그림 속의 아브릴은 물랭 루주의 캉캉 댄서답게 유연한
포즈로 치마를 치켜들고 롱 스타킹을 신은 다리를 과감하게
드러내고 있다. 로트레크는 배경의 디테일을 과감히 생략하
여 아브릴의 움직임에 감상자의 시선을 집중시키는 효과를
노렸다.

당대 물랭 루주의 또 다른 스타 라 굴뤼를 모델로 해서
(그리고 라 굴뤼가 출연하는 쇼의 흥행을 위해) 그린 2점의 대형
포스터 또한 인상적이다. 흔히 〈물랭 루주에서의 춤Dance at the
Moulin Rouge〉〈무어풍의 춤Moorish Dance〉으로 불리는 두 작품
에서 댄서가 순간적으로 취하는 동작의 에센스를 포착해 그
생동하는 에너지를 화폭에 재현한 로트레크의 안목과 솜씨
는 탁월하다.

로트레크의 작품은 그 자체로도 뛰어나지만, 동시에 당
대 파리 화류계의 풍속과 대소사를 알 수 있는 시사적 디테

앙리 드 툴루즈 로트레크, 〈물랭 루주에서의 춤〉 | 1895년경 | 298×316cm | 캔버스에 유채

일로도 흥미롭다. 가령 〈물랭 루주에서의 춤〉의 화면 뒤쪽에는 라 굴뤼의 라이벌이기도 했던 아브릴의 모습이 보이는가 하면 〈무어풍의 춤〉에서는 로트레크의 친구이자 당시 런던과 파리를 오가며 활약했던 탐미주의 작가 오스카 와일드(중절모를 쓰고 뒷모습을 드러낸 인물)가 눈에 띈다. 로트레크는 당시 물랭 루주를 들락거렸던 유명 인사들을 자신의 그림 속 카메오로 등장시키기를 즐겼다고 한다.

로트레크는 마네와 모네, 일본 미술 등의 영향을 받기는 했지만, 기본적으로 자기 감각과 흥취에 충실했을 뿐 어떤 새

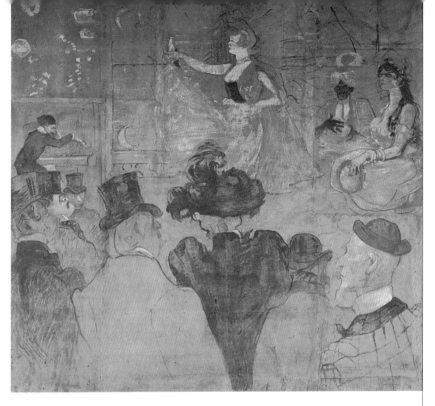

앙리 드 툴루즈 로트레크, 〈무어풍의 춤〉 | 1895년경 | 285 × 307.5cm | 캔버스에 유채

로운 미학을 제시하지는 않았다. 스스로 특정 미술 사조를 쫓는다는 의식도 없었겠지만, 굳이 로트레크의 스타일에 이름을 붙여야 한다면 차라리 풍속 주의, 혹은 후기 사실주의라고 해야 하지 않을까 생각해 본다.

P. S

비록 짧은 생이었지만, 로트레크는 삶의 정열과 불꽃을 화폭에 담는 데 바쳤다.

선이 아닌 점으로
표현한 세계

⟨서커스⟩, ⟨우물가의 여인들⟩
The Circus, The Women at the Well

원조 인상주의 화가들이 대상과 빛이 만나 이루어지는 시각적 인상에 주목했다면, 로트레크와 비슷한 시기에 등장한, 이른바 신인상주의Neo-Impressionism 혹은 과학적 인상주의 작가들이 생각한 인상의 결은 조금 다르다. 이들은 자연광과 사물의 관계를 정교한 방법론이나 과학적 분석을 근거로 하여 화폭에 표현하려고 시도했다.

그들은 특히 프랑스 화학자 미셸 외젠 슈브뢸의 이론을 신봉했다. 슈브뢸은 어느 태피스트리(여러 가지 색실로 그림을 짜 넣은 직물) 제조 업체의 의뢰를 받아 강렬한 색채를 내는 안료를 만들기 위한 방안을 연구하다가 안료보다 오히려 다양한 색들이 모이는 방식을 통해 더욱 강렬한 시각 효과를 만

들어 낼 수 있다는 것을 알아냈다. 같은 주제에 관한 슈브뢸의 저서는 과학적 인상주의 화가들에게 큰 영향을 미쳤다.

이 신인상주의 운동의 대표 주자로 조르주 피에르 쇠라Georges Pierre Seurat, 1859~1891와 폴 시냐크Paul Signac, 1863~1935를 꼽을 수 있다. 이들을 흔히 점묘파Pointillism라고 부르는데, 세부적인 뉘앙스를 포착하기 위해 전통적인 붓질이 아니라 미세한 점을 찍어 형태와 색채를 빚어내는 기법을 택했기 때문이다.

이들은 점 자체는 색깔을 섞지 않은 자연색으로 만드는 대신 다양한 색깔의 수많은 점이 한 공간에 모여 이루는 조화와 대조를 통해 슈브뢸이 제시한 시각적 효과를 그림에 구현하려고 시도했다. 애초에 점묘파는 인상파와 마찬가지로 어느 비평가가 이들을 비꼬기 위해 고안한 용어였고, 점을 기본 단위로 사용한 것은 자연의 색과 빛, 시각의 관계를 고민하다 나온 하나의 해결책이었지 그 자체가 목적은 아니었다.

선과 붓질이 아니라 점으로 그림을 그렸다는 공통점 속에서도 쇠라와 시냐크는 각각의 개성이 있다. 개인적으로는 시냐크의 그림이 쇠라보다 어딘지 편안하고 따뜻한 느낌을 준다. 쇠라가 1891년 불과 32세의 나이로 요절한 뒤에는 시냐크가 점묘파의 지도자 역할을 맡았고, 그 사이 상당수의 화가가 그 영향을 직간접적으로 받은 바 있다.

오르세에 있는 점묘파 작품 가운데 특히 기억에 남는 그림으로는 쇠라의 유작이 된 대작 〈서커스The Circus〉와 시냐크의 〈우물가의 여인들The Women at the Well〉을 꼽을 수 있다. 〈서

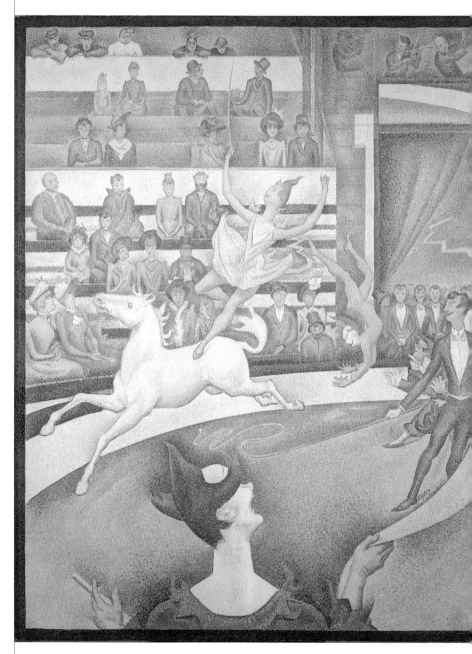

조르주 피에르 쇠라, 〈서커스〉
1891년경 | 186×152cm | 캔버스에 유채

커스〉는 제목 그대로 서커스장에서 마술馬術 곡예 중인 곡예사들을 묘사하고 있다. 소재가 소재인 만큼 화면 속에서 넘치는 에너지를 느낄 수 있는데, 점묘파 그림으로는 독특한 경우다. 다만 그 에너지와 역동성은 무대를 누비는 말과 곡예사들의 몫이며, 다수를 차지하는 뒤쪽 객석에 앉은 관객들은 약간은 어색하리만큼 침착한 자태를 유지하고 있다. 그뿐만 아니라, 자세히 보면 관객들도 다 같은 관객이 아니다. 생각해 보면 서커스도 돈을 받고 펼치는 공연인 만큼 무대와의 거리에 따라 입장권의 가격이 다를 것이고 이는 관객의 주머니 사정과도 바로 연결된다. 실제로 그림에서 가장 경직된 모습을 하고 있는 쪽은 무대와 가장 가까운 자리를 차지한 중상류층 관객들이며 뒤쪽으로 갈수록 관객들의 복장이나 관람 태도 등이 조금씩이나마 느슨해지는 것을 알아볼 수 있다. 이 시각적 대비에 더해 상당한 크기의 화면 구석구석까지 붓을 문지르기보다 톡톡 두드리는 방식으로 빛과 사물 사이의 시각적 융합을 모색한 쇠라의 미학적 실험은 더욱 흥미롭고 감탄스럽다.

　〈우물가의 여인들〉은 제목이 주는 인상과는 달리, 이전 세대 사실주의 화가 밀레의 '전원 일기'식 화풍과는 매우 다른 세련됨을 과시한다. 시냐크는 회화로 선회하기 전에 건축가로서의 꿈을 키웠던 인물인데, 그런 배경 때문인지 프랑스 해안 지역 일대를 묘사한 풍경화들은 점묘파 특유의 정밀 묘사 속에서도 그의 주특기라고 할 수 있는 건축적 균형의 묘미를 잃지 않는다. 〈우물가의 여인들〉이라는 제목처럼 그림 속

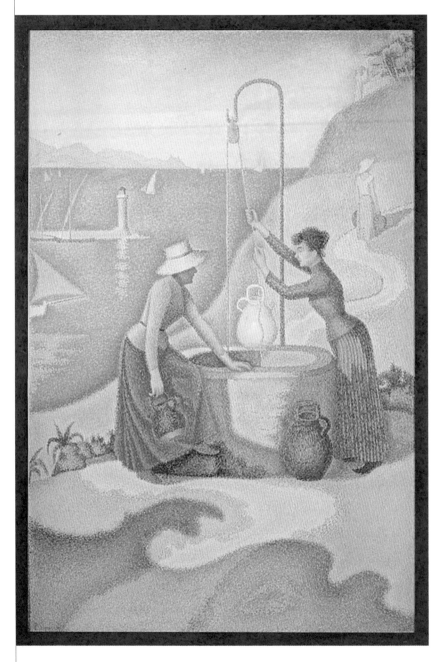

폴 시냐크, 〈우물가의 여인들〉
1892년경 | 194.5×130cm | 캔버스에 유채

에 무려 세 명의 인물이 등장하는 와중에도, 화면의 절반가량
이 푸른 바다와 등대, 돛단배로 채워져 있다. 또 바다와 하늘
을 약 사분의 일의 비율로 가로지르는 직선, 바다와 육지의
경계를 따라 언덕길이 이어지는 자연스러운 흐름, 화려한 색
채의 조화, 여성들의 모던한 패션 감각과 함께 건축적 균형
감각이 돋보이는, 그야말로 '보는 맛'이 풍부한 그림이다.

P.S

　자연의 색과 빛, 시각의 관계를 고민하다 나온 하나의 해결책
이 바로 '점'이었다.

낮보다 밝은 밤을 그려 내다

〈별이 빛나는 밤〉
Starry Night

후기 인상파 하면 빼놓을 수 없는 두 '고' 씨가 있다. 먼저 빈
센트 반 고흐Vincent van Gogh, 1853~1890다. 고흐의 예술 세계
는 그의 짧았던 파리 체류 시기를 전후로 다소 분명하게 나뉜
다. 파리 체류 이전에 출생지인 네덜란드의 몇몇 지역을 전전
하던 시절의 고흐는 사실주의 화가였다. 도시의 풍경과 농부,
광부 등 하층민의 삶을 긴 호흡의 무뚝뚝하고 굵은 붓놀림
과 단조로운 색채로 묘사했다. 당시 고흐의 스타일은 어딘가
20세기 한국 화가 이중섭의 그림을 방불케 한다.

그러다 화상畫商이던 동생에게 얹혀 파리에서 살게 된 2
년간 그의 예술 세계는 엄청난 변화를 맞는다. 일단 파리에
서 고흐는 인상파 및 신인상파 예술가들의 그림을 감상하고

이들과 직접 교류하는 기회를 누렸다. 그 영향은 고흐의 후기 작품에서 일관되게 나타난다. 잔손이 많이 가는 붓질, 다채로운 색의 선택, 자연광이 빚어내는 시각적 효과의 재현을 위한 노력 등에서 잘 드러난다.

또한 고흐는 당시 파리에서 큰 인기를 누리던 일본 목판화 '우키요에浮世繪'에 매혹되어 일본 미술 관련 잡지를 탐독하고 전시회에 드나드는가 하면 판화 수집에 열을 올리기도 했다. 평론가들은 고흐의 그림이 색채의 강렬함을 띠면서도 동시에 선의 질감을 절대 잃지 않는 이유가 일본 판화의 영향 덕분이라고 말한다. 그의 그림에 내재적으로 깃든 서사성, 즉 그림이 어떤 이야기를 들려주는 듯한 느낌 또한 이와 무관하지는 않을 것이다.

오르세에서는 고흐가 파리에 체류하면서 쌓은 예술적 자양분을 한껏 주입한 후기 걸작들을 만날 수 있다. 대표적으로 〈별이 빛나는 밤Starry Night〉을 꼽을 수 있다. 고흐는 파리를 떠나 아를에 체류하던 무렵 일대의 밤 풍경을 화폭에 옮기는 데 열중했다. 이는 사실, 예술사적으로나 미학적으로나 시사하는 바가 크다.

특정한 오브제가 태양 속 풍요로운 자연광 아래 창출하는 이미지를 표현하는 것에 집중했던 정통 인상파 화가들에게 밤이란, 잠자리에 드는 시간 외에는 특별한 의미가 없었다. 이와 대조적으로 고흐가 태양이 빛나는 낮이 아닌 밤 풍경에 주의를 돌리고 이를 어떻게 표현할 것인가를 고민했을 때, 그는 이미 인상파를 뛰어넘은 신세대 화가가 되어 있었던 셈이

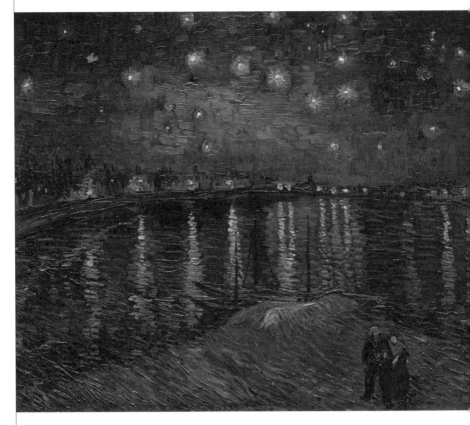

빈센트 반 고흐, 〈별이 빛나는 밤〉 | 1888년경 | 73×92cm | 캔버스에 유채

다. 고흐는 "밤은 낮보다 훨씬 풍요로운 색을 띤다"라고 말한
바 있다. 실로 의미심장한 문구다. 밤은 정의상 많은 빛을 허
용하지 않는다. 별빛과 달빛에만 의지해서 그림을 그리는 것
은 거의 불가능하다. 따라서 고흐의 말은 물질세계에 존재하
는 광학적 현실을 초월하고 있다. 상상력과 창조력으로 빚어
낸 색과 이미지를 화폭에 담는 화가의 역할을 강조한 것으로
해석할 수 있다.

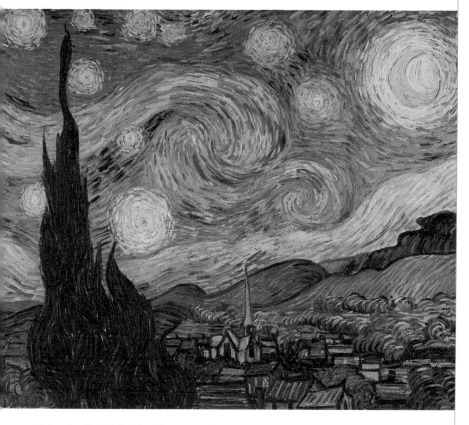

빈센트 반 고흐, 〈별이 빛나는 밤〉 | 1889년경 | 73×92.1cm | 캔버스에 유채 | 미국 뉴욕, 현대 미술관

　참고로 오르세에 있는 〈별이 빛나는 밤〉보다 대중에게
더 친숙한 동명의 작품은 뉴욕 현대 미술관에 있다. 두 그림
은 제목뿐 아니라 제작 시기도 불과 9개월 정도만 차이 나며
크기까지 거의 똑같다. 호사가들은 흔히 이 시기의 작품을 두
고 "고흐가 낮보다 밝은 밤을 그려 냈다"라고 평하기도 한다.

　그렇다고 고흐가 아예 낮에 눈을 감은 것은 아니다. 오히
려 말년으로 갈수록 그의 작품들은 대부분 낮을 배경으로 한

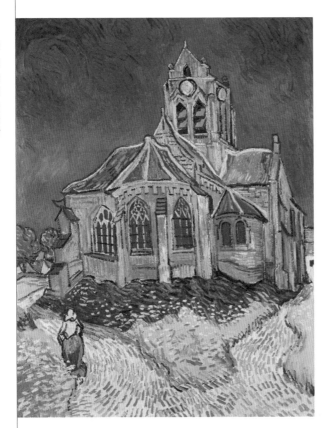

빈센트 반 고흐,
〈오베르의 교회〉
1890년 | 93×74.5cm
캔버스에 유채

밝은 톤을 띤다. 〈오베르의 교회The Church in Auvers-sur-Oise〉
〈낮잠The siesta〉 등이 대표적이다. 고흐는 인물화도 즐겨 그렸
는데, 자화상을 필두로 그의 지인들, 주변 인물들을 그린 그
림들에는 종종 삶에 대한 그의 관심과 함께 재치와 위트가 넘
친다.

　흔히 고흐를 '노란색을 사랑한 화가'라고도 한다. 내
가 좋아하는 고흐의 그림 중 하나인 〈밤의 카페 테라스Café
Terrace at Night〉(네덜란드 오텔로, 크뢸러 뮐러 미술관 소장) 역시

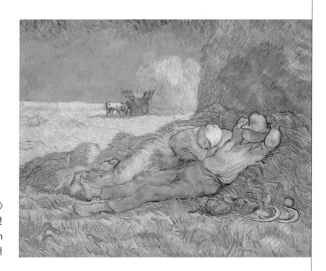

빈센트 반 고흐,〈낮잠〉
1889~1890년
73 × 91cm
캔버스에 유채

그림 속 노천카페의 노란색 천막이 중심이 된 작품이니 아주 틀린 말은 아니지만, 그것만이 고흐의 전모는 아니다. 일단 고흐는 노란색뿐 아니라 파란색도 즐겨 사용했고 한창 일본 미술에 빠져 있던 시절에는 빨간색을 사용한 표현에도 열을 올렸다. 그가 어떤 색을 사용했는가보다 중요한 것은 그가 그린 색이 주는 강렬함이다. 고흐의 그림이 발산하는 에너지는 진품을 직접 접했을 때 더욱 확실하게 느낄 수 있다. 마치 화가가 붓질을 한 번 할 때마다 기합이라도 넣은 듯 색이 깊고 강렬하게 다가온다.

고흐는 '부지런한 천재'였다. 펑펑 놀다가 순간적 영감에 휩싸여 걸작을 휘갈기고 또 펑펑 노는 식의 천재가 아니라, 그리 길지 않은 삶 동안 쉴 새 없이 일한 끝에 사후 2000점이 넘는 작품을 남겼는데, 그중 노동 강도가 가장 높은 장르인 유화만 800여 점에 달한다. 그뿐만 아니라 고흐는 예술과 삶에

대한 생각을 쓴 편지를 동생 테오에게 쉬지 않고 써 보냈는데, 두 형제의 사후에 출판된 편지의 분량 또한 엄청나다. 고흐의 작품을 감상하는 데 꼭 그의 삶에 대한 이해가 필요한 것은 아니지만, 다른 어떤 화가보다 그의 그림은 삶에 접해 있다.

P. S

"밤은 낮보다 훨씬 풍요로운 색을 띤다." 고흐가 생각한 화가의 역할을 짐작해 볼 수 있는 말이다.

삶도 예술도 '돌파구'가 필요하다

〈타히티의 여인들〉,〈그리고 그녀들의 황금 육체〉
Tahitian Women, And the Gold of Their Bodies

고흐와 함께 후기 인상주의를 견인한 두 번째 '고' 씨, 폴 고갱 Paul Gauguin, 1848~1903 역시 고흐만큼이나 복잡한 인물이다. 그의 예술 세계 또한 많은 부침과 성장을 겪었다. 가령 오르세에 걸린 그의 1885년 작 정물화Still Life를 보면, 굳이 범작은 아니라고 해도 그렇다고 그리 엄청난 재능이 느껴지는 정도까지는 아니다.

고갱의 미술은 1886년 프랑스 내에서도 독자적인 문화를 유지한 것으로 유명한 브르타뉴 지방을 방문하여 그 민속적, 향토적 취향을 화폭에 반영하면서 일종의 예술적 돌파구를 얻었다.

그렇게 슬슬 모습을 갖춰 가던 고갱의 예술 세계가 본격

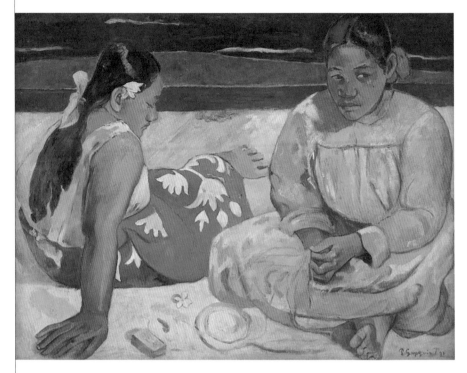

폴 고갱, 〈타히티의 여인들〉 | 1891년 | 69 × 91.5cm | 캔버스에 유채

적으로 비상하기 시작한 것은 1891년 남태평양의 프랑스령 섬 타히티를 방문하면서부터다. 고갱은 파리와 런던 같은 대도시 및 현대 문명과 떨어져 자연과 더불어 사는 원주민들의 독특한 생활 방식에 매혹되어 이들을 대상으로 그림을 대거 그리기 시작했고, 수년 뒤에는 아예 현지에 정착했다. 원주민 타히티 여성들을 모델로 다양한 양식과 화풍을 실험하면서 고갱의 미술은 차원을 이동했다.

오르세에는 그가 처음 타히티를 찾았던 1891년 작품 〈타히티의 여인들Tahitian Women〉과 1901년 작품 〈그리고 그녀들

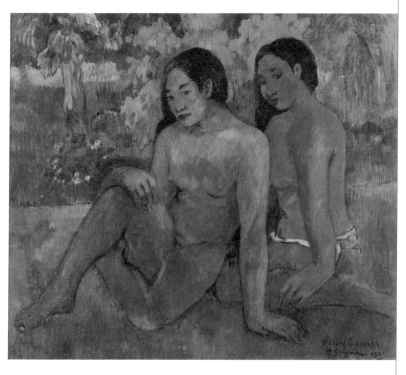

폴 고갱, 〈그리고 그녀들의 황금 육체〉 | 1901년 | 67 × 76.5cm | 캔버스에 유채

의 황금 육체And the Gold of Their Bodies〉가 나란히 걸려 있다.

〈타히티의 여인들〉에서 여성들은 열대 지역치고는 약간 두꺼워 보이는 의복을 두르고 있다. 모델들이 실제로 그런 복장을 하고 있었겠지만, 두꺼운 옷에 흔히 '쾨페coiffer'라고 불리는 큰 모자를 쓴, 전통 의상을 입은 브르타뉴 여성들의 모습이 보이는 것도 같다. 반면 그로부터 10년 뒤에 그려진, 사실상 고갱의 유작이라고 할 수 있는 〈그리고 그녀들의 황금 육체〉 속 두 여성은 전라의 모습이다. 〈타히티의 여인들〉 속 모델이 눈을 감거나 수줍은 듯 눈길을 돌리고 있는 것과 달리

〈그리고 그녀들의 황금 육체〉 속의 두 여인은 건강미 넘치는 황금빛 육체의 소유자답게 자신 있게 관람객 쪽을 응시하고 있다. 여기에 이르러 우리는 후기 인상주의 너머 야수파 운동에 큰 영향을 끼친 고갱의 존재감을 제대로 느낄 수 있다.

고흐와 고갱은 공통점이 적지 않다. 일단 둘 다 예술 늦둥이였다. 고흐는 젊은 시절 선교사 활동까지 포함하여 여러 직업을 전전하다 20대 후반에야 본격적으로 그림을 그리기 시작했고, 고갱 역시 한동안 증권 중개인으로 일하다가 30대 중반부터 비로소 전업 화가의 길을 걸었다. 두 사람 생전에는 그 재능에 걸맞은 대접과 평가를 받지 못했지만 사후에 거의 우상화되었다. 예술적으로도 기존 인상주의 운동의 영양분을 흡수하면서 새로운 예술 운동의 아방가르드(전위)로 활약했다는 점이 닮았다.

공통점만큼이나 차이점도 분명하다. 고흐가 예민한 성격에 다양한 콤플렉스와 우울증에 시달렸던 반면, 고갱은 항상 자신만만했고, 화가로 들어선 초반기의 짧은 방황 이후에는 자신의 예술이 나아갈 방향에 대해서도 비교적 분명한 확신을 지녔던 것으로 보인다. 말년에 타히티에 정착한 것 역시 세속으로부터의 도피라기보다는 자신의 재능에 걸맞은 합당한 대우를 해 주지 않는 파리 미술계에 대한 항의성 가출이었다고 보는 쪽이 더 정확할 것이다.

실제로 고흐와 고갱은 서로를 잘 알다 못해 애증이 교차하는 사이였다. 고흐의 동생 테오가 고갱의 그림 판매를 맡은 인연으로 두 사람은 처음 만났고 금세 친해졌다. 이후 아를에

정착한 고흐가 고갱을 초대하면서 둘은 1888년 3개월가량을 함께 지냈다. 같이 야외로 나가 그림을 그리거나 술잔을 기울이며 예술에 대해 열정적인 토론을 벌이고, 아를의 홍등가를 들락거리기도 했다. 하지만 불같은 성격을 가진 두 예술가의 공존은 짐작 가듯이 쉽지 않았다. 결국 성격 차이, 예술에 대한 견해 차이 등의 이유로 갈등의 씨앗은 빠르게 자랐다.

그러던 어느 날, 둘은 한 여자를 두고 격하게 다투는데, 결국 여자는 고갱의 차지가 되었다. 고흐는 크게 낙심한 데다 그때까지 고갱에게 쌓여 있던 여러 섭섭한 감정이 폭발하며 자기 귀를 면도칼로 도려내는 엽기 자해 행위를 벌였고(여러 설 중 하나다) 결국 정신 병원에 수용되는 신세에 이르고 만다.

한편 이 당시 고갱이 고흐의 자해 행위에 대해 크게 신경을 썼다거나 상심했다는 기록은 없다. 의지가 강하면서도 극도로 이기적이었던 것으로 알려진 고갱은 아마 처음부터 고흐처럼 예민한 성격의 소유자가 감당할 만한 인물이 아니었을지도 모른다. 제멋대로인 고갱의 행동에 고흐가 한동안 마음고생을 하지 않았을까 상상해 볼 수 있다.

오르세에 걸린 고흐와 고갱의 그림들은 이들이 삶과 예술에서 겪은 좌절, 환희의 기억뿐 아니라 20세기 미술에 끼친 영향을 짐작게 한다.

P. S

고갱의 그림에서는 성장통에서 얻은 존재감이 느껴진다.

실감 나는 묘사가
불러온 오해

〈청동 시대〉, 〈지옥의 문〉
The Age of Bronze, The Gates of Hell

19세기 말~20세기 초를 대표하는 프랑스 조각가라면 단연 프랑수아 오귀스트 르네 로댕François Auguste René Rodin, 1840~1917이 떠오른다. 파리 출신인 로댕은 젊은 시절, 건물 안팎을 꾸미는 장식 전문 조각공으로 일을 시작했다. 수년 뒤 순수 조각으로 선회했지만 이렇다 할 주목을 받지 못하고, 파리 예술원 입학에 세 차례 연속 낙방하는 등 오랫동안 힘든 상황이 이어졌다.

그는 30대 후반에 뒤늦게 떠난 이탈리아 여행에서 예술적 전기를 맞는다. 이탈리아 현지에서 미켈란젤로를 필두로 한 르네상스 시대 조각들을 직접 접하고 인체, 특히 나체의 충실한 묘사와 극적 긴장 조성 기법에 눈을 뜨면서 그의 조각

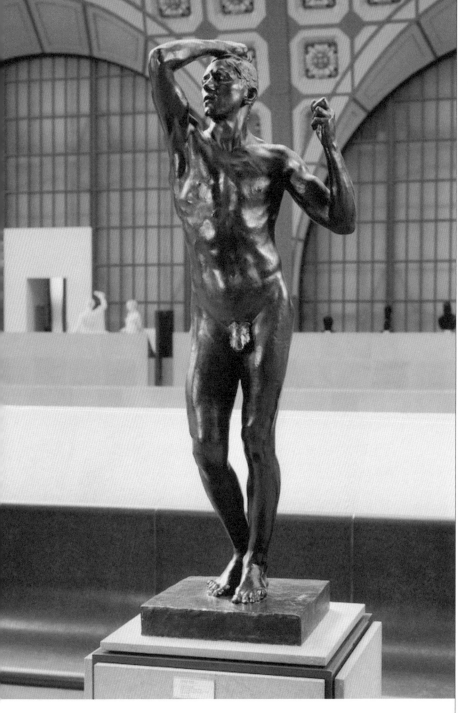

프랑수아 오귀스트 르네 로댕, 〈청동 시대〉
1877~1880년경 | 178×59cm | 조각, 청동

세계는 다른 차원으로 이동하게 된다. 당시에는 회화와 마찬가지로 조각 역시 경직되고 정형화된 스타일을 추구하며 고대 신화, 역사 속의 사건, 인물 등을 표현하는 것을 이상으로 삼았다. 한동안 그런 주류 미술의 흐름에 편승하고자 노력했음에도 이렇다 할 성과를 내지 못했던 로댕은 이탈리아 여행 이후부터 세상을 놀라게 하는 걸작들을 잇달아 내놓기 시작했다.

〈청동 시대The Age of Bronze〉를 만들었을 당시 로댕의 나이는 37세경이었다. 그가 이 작품을 파리에서 처음 전시했을 때 비평가들은 실로 난감해했다고 한다. 그때까지도 프랑스 주류 미술계가 여전히 신고전주의적 패러다임에 사로잡혀 있었던 탓에 일단 조각의 등장인물이 누구인지(어느 역사상, 신화상의 인물인지), 또 눈을 지그시 감고 오른팔을 높게 들어 올린 포즈의 의미가 무엇인지에 대해서도 의견이 분분했다. 하지만 무엇보다 논쟁의 중심이었던 것은 너무나 실감 나는 인체 묘사 그 자체였다. 심지어 살아 있는 사람을 데려다가 그 위에 주물을 떠 조각을 제작했을 것이라는 주장이 강력하게 제기되기도 했다.

본인이 딱히 의도한 것은 아니었지만 〈청동 시대〉로 노이즈 마케팅에 성공한 로댕은 이후 문자 그대로 성공 가도를 달렸다. 다른 조각가들이라면 이미 나름 일가를 이루었을 나이에 로댕은 위대한 예술가가 되기 위한 출발점에 선 셈이었다. 말하자면 '조각 늦둥이'였지만 뒤늦게 찾아온 기회를 허투루 쓰지 않았다. 그의 대표작으로 알려진 조각 중 대부분은 그의 나이 40세 이후에 제작된 것들이다.

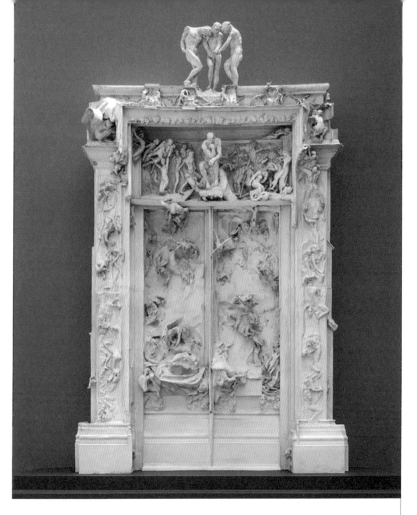

프랑수아 오귀스트 르네 로댕, 〈지옥의 문〉 | 1880~1917년 | 635×400cm | 조각, 석고

로댕이 필생의 역작으로 삼은 작품은 〈지옥의 문The Gates of Hell〉이다. 14세기 이탈리아 시인 단테의 《신곡: 지옥편》에서 영감을 받아 만든 거대한 〈지옥의 문〉은 로댕이 1880년부터 사망하던 1917년까지 수십 년간 붙잡고 틈만 나면 계속 작업했을 만큼 애착을 가진 조각이었다.

원래 이 작품은 파리의 국립 장식품 박물관의 정문용 조각으로 기획되었다고 하는데, 박물관 입구를 지옥으로 통하는 문으로 묘사하는 데 동의한 최종 결정자가 누구인지 정말 강심장이라고 하지 않을 수 없다. 다만 지옥의 저주를 받아서인지 장식품 박물관 건설 프로젝트 자체가 없던 일로 되면서 로댕의 야심 찬 작품 역시 갈 데 없는 낙동강, 아니 그리스 신화에 나오는 지옥으로 흐르는 강의 이름을 따 '스틱스강 오리알 신세'가 되었다. 그러나 로댕의 집착은 계속되었고 말년까지도 그의 스튜디오는 이 〈지옥의 문〉뿐 아니라 원래 그 주변을 꾸미려 했던 여러 크고 작은 조각들이 즐비하게 들어차 어수선한 풍경이었다고 한다.

실제로 오늘날 대중에게도 잘 알려진 로댕의 대표작들의 경우 원래 〈지옥의 문〉을 꾸밀 소품으로 고안되었다가 이후 별도의 작품으로 승진한 경우가 여럿 있다. 〈세 그림자 The Three Shades〉 〈키스 The Kiss〉 등이 그런 경우인데, 역시 가장 유명한 작품이라면 단연 〈생각하는 사람 The Thinker〉일 것이다. 이 조각은 원래 〈지옥의 문〉에서 상단 중앙에 위치하도록 기획되었는데, 로댕

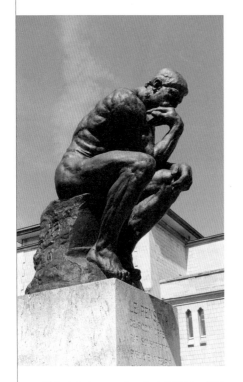

프랑수아 오귀스트 르네 로댕, 〈생각하는 사람〉
1903년경 | 189cm | 조각, 청동 | 프랑스 파리, 로댕 미술관

은 처음에 〈시인The Poet〉이라고 이름 붙였다고 한다. 아마도 《신곡: 지옥편》의 원작자 단테를 모델로 한 것이겠지만, 오늘날 알려진 단테의 외모와는 다소 다르다.

소개가 늦었는데, 오르세가 보유한 로댕의 이 〈지옥의 문〉은 정확히 말하자면 '거푸집'이다. 청동 조각은 대개 거푸집을 만들어 주물을 찍어내는 방식을 취한다. 그러니 이 거푸집이야말로 원조 '지옥의 문'이라고 할 만하다.

P.S
'조각 늦둥이' 로댕은 뒤늦게 찾아온 기회를 허투루 쓰지 않았다.

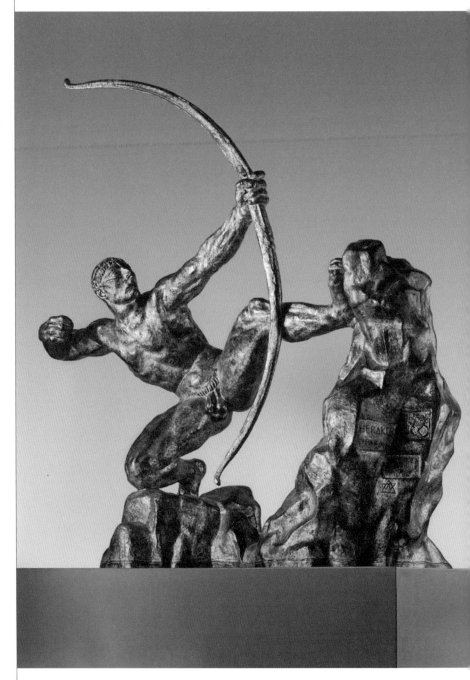

에밀 앙투안 부르델, 〈활 쏘는 헤라클레스〉
1909년경 I 248 × 247cm I 조각, 청동

'한 방의 훅'을 노리는 폭발 직전의 에너지

〈활 쏘는 헤라클레스〉, 〈베토벤 두상〉
Hercules the Archer, Ludwig van Beethoven

오르세에서 〈지옥의 문〉만큼 강렬한 존재감을 발산하는 또 다른 조각을 꼽으라면 주저 없이 프랑스 조각가 에밀 앙투안 부르델Emile Antoine Bourdelle, 1861~1929의 대표작 〈활 쏘는 헤라 클레스Hercules the Archer〉를 꼽겠다. 오랜 시간 로댕의 조수로 일했던 부르델이 예술가로서 본격적으로 자기 목소리를 낸 작품이다.

"가속도야말로 최고의 법칙이다"라는 그의 어록처럼 〈활 쏘는 헤라클레스〉에서 느껴지는 부르델의 트레이드마크라면 '역동성'을 들 수 있다. 그의 조각에서 묘사의 대상은 남녀, 동 물, 신과 요정을 막론하고 폭발하기 직전 혹은 이미 폭발 단 계에 이른 에너지를 품은 모델, 심지어는 에너지 그 자체라고

도 할 수 있다. 평론가들은 흔히 부르델의 조각들이 헬레니즘 이전의 고대 그리스 조각들로부터 영향을 받았다고 말하지만, 어쩌면 부르델 작품의 미학적 근원은 그보다도 더 앞으로 거슬러 올라갈 수 있다고 본다.

　아무리 토냉이 〈청농 시대〉라는 조각으로 떴어도, 그야말로 청동기 시대에서 직수입해 온 듯한 고대적 자취가 뚝뚝 묻어나는 쪽은 로댕보다는 부르델의 조각이다. 이따금 부르델의 조각에서 고대 중국 은, 주 시대의 청동 제기가 떠오르는 것도 우연은 아닐 것이다.

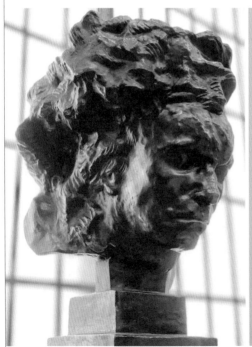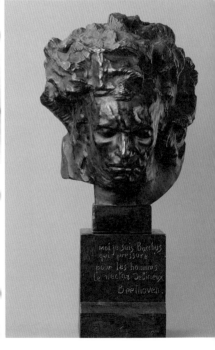

에밀 앙투안 부르델, 〈베토벤 두상〉
1905년경 | 68×34cm | 조각, 청동

로댕의 조각은 세련된 느낌이다. 언어로 치면, 그의 모국어인 프랑스어 발음처럼 부드럽고 유연하다. 반면 부르델의 조각은 러시아어에 비유할 수 있지 않을까. 내가 느끼기에 러시아어는 마치 입에 돌조각이나 쇳조각을 한껏 쑤셔 넣고 내뱉는 프랑스어 같다. 부르델의 조각이 그런 느낌이다. 가령 그의 작품 〈베토벤 두상Ludwig van Beethoven〉을 보면, 이건 위대한 예술가의 초상이 아니라 마치 참수형을 당해 성벽 위에 걸린 대역죄인의 머리와 같은 비장감이 묻어난다. 부르델의 조각에 따르면 베토벤은 음악이라는 성전에 기꺼이 몸과 마음을 바친 순교 성인과 마찬가지다.

가느다란 선과 부드러운 질감보다는 크고 육중한 질량감, 또 가벼운 잽의 집합보다는 한 방의 훅, 강펀치로 인식되는 부르델의 조각은 근대 조각과 현대 모더니즘 조각의 교량 역할을 한 것으로 평가받기도 한다. 하기야 부르델로서는 스승 로댕의 길을 좇아가 봐야 그 아류로 남을 것이 분명했으니, 방향 전환을 잘한 셈이라고 할까. 부르델이 로댕보다 뛰어난 조각가였는지는 장담할 수 없지만, 로댕의 그림자에 가리지 않고 꿋꿋이 자기 세계를 개척하여 일가를 이룬 족적은 그의 여러 작품이 증명하고 있다.

P. S

부르델은 스승 로댕의 그림자에 가리지 않는 '한 방의 훅'으로 자기 세계를 개척했다.

제3관

오랑주리 미술관

오렌지 온실에서 미술관으로,
전환기 프랑스 미술의 전당

Musée
de l'Orangerie

오랑주리Orangerie는 이름에서 알 수 있듯이 원래 오렌지orange 나무를 기르기 위한 온실이었다. 파리의 튀일리궁 정원을 장식하는 오렌지 나무들을 겨울 동안 옮겨 보호하라는 나폴레옹 3세의 명령에 따라 1853년에 지어진 오랑주리는 1921년 미술관으로 탈바꿈되었다.

개관 당시 오랑주리가 내건 취지는 동시대, 즉 제1차 세계 대전 전후로 활동 중인 예술가들의 그림을 전시하는 것이었다. 물론 당시 파리를 중심으로 활약했던 화가들은 이미 오래 전 고인이 되었고, 그들의 작품들 또한 이제는 미술사의 고전이 되었다.

전시된 작품들을 보면 오랑주리는 오르세와 미술가들이 이따금 겹치는데, 특히 인상파 화가들의 경우가 그렇다. 공간의 규모나 전시품의 숫자를 생각했을 때 오르세가 대저택, 오랑주리는 그 옆의 아담한 별채쯤 된다. 그러나 때로는 별채가 본채보다 더 편안하고 즐거운 장소일 수도 있는 법이다.

영원히 울려 퍼질
백조의 노래

〈수련 연작〉(〈아침〉, 〈버드나무의 아침〉)
Water Lilies cycle (Morning, Morning with the Willows)

오랑주리 미술관을 대표하는 간판화가, 터줏대감은 역시 원조 인상파의 영수 모네다. 그의 그림은 앞서 살펴본 오르세에도 많이 전시되어 있지만, 특히 오랑주리에 있는 모네의 작품들은 비단 개인의 예술적 성취뿐 아니라 인상주의 운동, 나아가 근대 유럽 미술사의 한 챕터를 마무리하는 듯한 무게감과 존재감을 뿜어낸다. 어떤 의미에서 오랑주리는 모네의 예술에 바친 영예의 전당이라고 해도 과언이 아니다.

'감성남' 고흐는 권총 자살로, '알파남' 고갱은 매독에 따른 합병증으로 비교적 빨리 생을 마감했지만, 모네는 당대 프랑스 화가들 가운데서도 상당히 장수했다. 86세까지 살다 보니 인상주의 운동이 신고전주의에 도전하는 아방가르드 세

력이었던 시절을 한참 지나다 못해 그 인상주의가 도리어 신진 화가들의 기세에 밀려 구시대의 유물 비슷하게 취급받는 역전의 상황까지 모두 지켜봐야 했다. 그런데도 그는 시대에 뒤떨어진 한물간 화가로 찌그러져 있지 않았고, 마지막 남은 예술혼을 불사르며 걸작을 위해 총력을 기울였다. 그 결과물이 현재 오랑주리에 잘 보존되어 있다.

　노년의 모네는 시력이 약화되고 여러 건강 문제에 우울증까지 겹쳐 한동안 슬럼프에 빠졌다. 그런 그를 다시 창작 활동으로 몬 것은 다름 아닌 '전쟁'이었다. 모네는 제1차 세계대전이 발발한 1914년 본격적으로 작품 활동을 재개하여 사망 직전인 1926년까지 총 8점의 초대형 그림을 그렸다. 실제로 모네는 전장에서 터진 포성이 들리는 가운데서도 그림 그리기를 멈추지 않았다고 한다. 짐작하건대, 전례 없던 세계대전을 목도하면서(그의 두 아들도 징집되어 전선에서 싸우고 있었다) 인간에게 주어진 시간과 기회의 유한함을 새삼 깨닫고 몸을 일으켜 작품 활동에 매진한 게 아니었을까.

　1918년, 엄청난 수의 사상자를 낸 전쟁이 독일의 패망으로 끝난 며칠 뒤 모네는 당시 프랑스 수상으로 평소 친분이 있던 조르주 클레망소에게 전쟁의 승리를 기념하고 평화를 기리는 마음에서 전쟁 동안 그린 자신의 그림들을 국가에 기증하고 싶다는 편지를 썼다. 클레망소는 그 제안을 흔쾌히 받아들였지만, 장소 선정과 비용 문제 등으로 그림들은 모네 사후인 1927년에야 겨우 오랑주리에서 시민들에게 공개될 수 있었다. 오랑주리는 순전히 모네의 그림을 제대로 전시하기

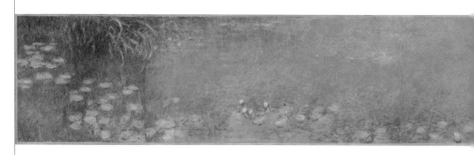

위해 거의 건물을 새로 짓는 수준에 달하는 내부 공사를 벌여
야 했다. 모네의 그림 8점이 모두 초대형 벽화 급 사이즈였기
때문이다. 이 가운데는 높이 약 200센티미터, 길이 600센티
미터의 (모네의 작품치고) 비교적 아담한 작품부터 길이가 무
려 1700센티미터에 달하는 것도 있었다.

　이렇게 모네가 전쟁 중 불철주야의 작업 끝에 완성하여
국가에 바친 것은 다름 아니라 물과 꽃을 묘사한 그림들이었
다. 더 정확히는 자택 정원에 있는 연못 위를 떠다니는 수련
을 그린 것이다. 흔히 이 그림들은 〈수련 연작Water Lilies cycle〉
으로 불린다. 사실 모네는 그 시점까지 30년간 수련을 그려
왔지만, 그가 1차 대전 직후 국가에 헌납한 8점의 유작은 〈수
련 연작〉의 피날레를 이룬 작품들이라고 할 수 있다. 일찍이
그리려는 대상과 빛이 이루어 내는 충돌과 조화에 몰두했던
모네의 기법은 오랑주리의 〈수련 연작〉에 이르러서는 아예
화면에 등장하는 형태와 색깔, 구도 등을 자유자재로 뒤섞고
해체했다가 다시 모이도록 하는 경지에 다다르고 있다.

　빛을 한껏 받아들였다가 다시 뿜어내는 연못, 수면 위에
비치는 푸른 하늘을 고스란히 담아낸 그림 등은 거꾸로 걸

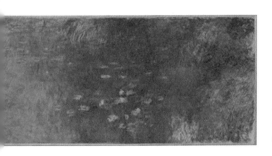

클로드 모네, 〈아침〉
1914~1926년경 | 200×1275cm
캔버스, 패널에 유채

어 놓아도 알아채는 사람이 거의 없을 정도로, 혹은 이따금
거꾸로 걸어 놓고 보아야 그림의 참모습을 파악할 수 있을지
모른다는 생각이 들 정도로 명암과 형태가 모호하다. 비평가
들이 이 그림들을 추상 미술의 전조로 거론하는 것은 우연이
아니다.

　이 작품들에서 느껴지는 화가는, 야외에서 캔버스를 펼
쳤다가도 구름이 잠시 태양을 가리기라도 하면 더는 붓을 놀
리지 못하고 다시 햇볕이 날 때까지 기다렸다는 일화로 유명
한 '젊은 시절의 모네'가 아니다. 빛을 기다리기보다는 마음
내키는 대로 빛을 만들어 내는 대가의 내공이 느껴진다. 어쩐
지 "빛이 있으라 하니 빛이 있었다"라는 성경 창세기의 구절
이 연상될 정도다. 연작 몇몇 그림 속의 깊고 그윽한 물과 풀
잎의 이미지 또한 창세기 속 "땅이 혼돈하고 공허하며 흑암이
깊음 위에 있고 하나님의 영은 수면 위에 운행하시니라" "궁
창을 만드사 궁창 아래의 물과 궁창 위의 물로 나뉘게 하시니
그대로 되니라" 등의 문장과 연결되는 면도 없지 않다. 또는
지구 역사에서 생명의 탄생을 위한 준비 과정이 분주하게 진
행되던 원시의 바다, 그 정적과 정열이 함께하는 세계를 떠오

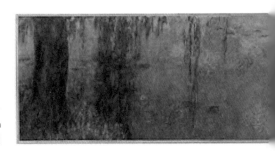

클로드 모네, 〈버드나무의 아침〉
1914~1926년경 I 200×1275cm
캔버스, 패널에 유채

르게도 한다. 화가의 그림에 천지창조의 순간을 연결하는 것이 좀 지나치다고 느낄지 모르지만, 예술가는 곧 자기 작품에 관한 한 창조주이니 그리 무리한 비유도 아니라고 본다.

　영어에는 '백조의 노래swan song'라는 표현이 있다. 백조는 죽기 직전 단 한 번 아름다운 소리로 운다는 전설에서 유래한 말로, 대개 어떤 사람이 마지막으로는 이루어 낸 업적, 유종의 미를 거둔 성공을 일컫는다. 〈수련 연작〉은 문자 그대로 모네가 부른 백조의 노래다. 혹시라도 모네가 당시 전쟁 중인 조국과 국민의 사기를 북돋울 요량으로 프랑스 역사상 가장 극적인 8개의 대전투와 그 승리의 장면을 묘사하는 그림을 그려 국가에 기증했다면 어땠을까? 그렇다고 해도 그리 놀라운 일은 아니었을 테지만, 명색이 예술의 나라 프랑스를 대표하는 화가 모네가 그런 체제 수호적 정치 선전에 자신의 마지막 시간을 바쳤다고 한다면 다소 유감스러운 기록이 되었을지도 모르겠다.

　다행히도 모네는 자신이 가장 잘 알고 있었던 빛과 어둠, 꽃과 물을 화두 삼아 그만의 백조의 노래를 불렀다. 원래 오랑주리가 왕실 식물원 자리였던 것을 생각하면 그토록 정원

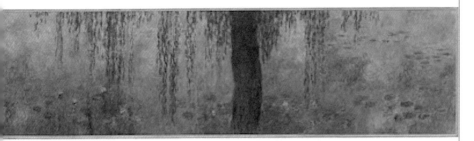

을 사랑했던 모네가 자신의 유작을 전시하기에 그보다 더 안성맞춤의 장소도 없었을 것이다.

약간은 놀랍게도 인상주의 이후 각기 한 시대를 풍미했던 미래주의, 다다이즘, 입체주의 등은 모두 모네의 생전에 출현한 미술 사조들이다. 모네는 이 사조들의 부상과 몰락을 죄다 목도할 만큼 장수했을 뿐 아니라, 유작이 된 〈수련 연작〉을 통해 이 모두를 아우르는, 혹은 초월하는 새로운 미술의 가능성을 제시하기까지 했다. 잘 사는 것만큼이나 잘 죽는 것이 중요하다고 말하는 요즘이지만, 잘 죽기 위해서는 세상에 마지막으로 어떤 흔적을 남기느냐 하는 것 또한 중요한 문제라고 본다. 오랑주리에 걸린 수련을 남긴 모네는 분명 삶과 죽음이 모두 행복했던 예술가가 아니었을까.

P. S

"빛이 있으라 하니 빛이 있었다." 빛을 기다리기보다는 마음 내키는 대로 빛을 만들어 내는 대가의 내공이 느껴진다.

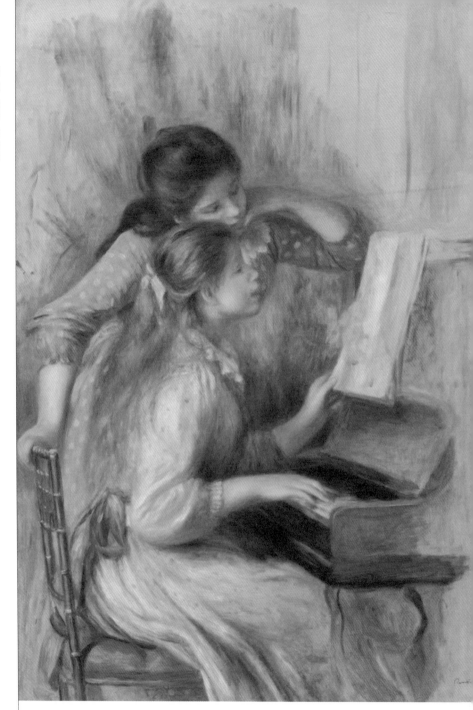

피에르 오귀스트 르누아르, 〈피아노 앞의 소녀들〉
1892년경 | 116×81cm | 캔버스에 유채

쇼팽의 곡이 떠오르는 그림

〈피아노 앞의 소녀들〉, 〈어린 두 소녀의 초상〉,
〈피아노 앞의 이본과 크리스틴 르롤〉
Girls at the Piano, Portrait of Two Little Girls,
Yvonne and Christine Lerolle at the Piano

인상파의 또 다른 거장 피에르 오귀스트 르누아르Pierre Au-
guste Renoir, 1841~1919의 작품은 일단 감상이 편하다. 동시대 인
상파 대가들 가운데서도 가장 대중적인 화가 중 한 명이라고
할 수 있지 않을까. 르누아르가 그린 여인들은 옷을 입고 있
건 나체이건 한결같이 윤기가 흐르는 피부와 풍성한 몸매로
보는 이를 느긋하고 편안하게 만든다. 르누아르의 그림이 주
는 '인상'은 그야말로 즉각적이다. 여인들은 건강하고 아름다
우며, 그런 여인들이 있는 세상은 살 만한 것이다.

　이렇게 마냥 쉽고 즐거워 보이는 르누아르의 그림들은
알고 보면 나름의 탄탄한 기초 위에 서 있다. 르누아르는 당

대의 미술 경향뿐 아니라 동시대 화가들 가운데 서구 미술사의 전통에 매우 민감했다. 그는 자기 작품에 사실주의의 대가 쿠르베부터 르네상스의 거장들, 심지어 로마 시대 모자이크화의 스타일까지 반영하려고 했다. 그의 그림이 주는 편안함, 느긋함, 따스함은 실은 상당한 내공과 연구의 산물인 것이다. 젊은 시절 르누아르는 루브르 박물관에 전시된 전 시대 대가들의 작품을 모사하면서 실력을 연마했다. 이후 초상 화가로 얻은 높은 인기 덕에 프랑스 사회의 저명인사들과 다수의 재산가를 후원자로 두고 '배고픈 예술가' 시기를 넘어설 수 있게 되었다.

르누아르는 아예 이탈리아로 장기 취재 여행을 떠나 미켈란젤로, 라파엘로, 티치아노 등 르네상스 및 바로크 시대 거장들의 그림을 실물로 마주하며 예술적 자양분을 쌓아 나갔다. 가령 그가 그린 나체화 속 여성의 몸을 이루는 부드러운 곡선에서 페테르 파울 루벤스Peter Paul Rubens의 흔적을 찾는 것은 그리 어렵지 않다. 또한 마네가 패러디의 제물로 삼았던 티치아노의 〈우르비노의 비너스〉 역시 르누아르의 몇몇 그림 속에서는 원작에 충실한 형태로 은근하게 녹아 있다. 동료 화가들과 마찬가지로 르누아르도 동양 미술에 관심이 많았는데, 약간은 과장된 듯한 여체의 풍만함과 부드러운 묘사는 당대 유럽 화가들이 심취했던 에도 시대 일본 미술뿐 아니라 중국 당나라 시대 미녀들의 이미지와 통하는 면도 없지 않다.

오랑주리에서는 르누아르의 작품 〈피아노 앞의 소녀들

피에르 오귀스트 르누아르,
〈어린 두 소녀의 초상〉
1890~1892년경
46.5×55cm | 캔버스에 유채

Girls at the Piano〉을 볼 수 있다. 상당한 크기를 자랑하는 이 작품은 악보를 보고 피아노를 연습하는 두 소녀의 모습을 그렸다. 르누아르를 지지했던 부유한 후원자 가족을 그린 것이라는 생각이 먼저 들지만, 의외로 이 그림은 프랑스 정부의 위촉으로 당시 파리에 새로 문을 연 룩셈부르크 박물관 전시용으로 제작된 것이다.

그림 속 두 소녀의 실제 모델이 누구인지도 확실하지 않다. 다만 비슷한 시기에 르누아르는 같은 주제, 같은 구도로 그림 6점을 그렸기 때문에 그에게 영감을 제공한 두 명의 소녀들이 어딘가에 존재했음은 분명해 보인다. 〈피아노 앞의 소녀들〉에서 몇 발짝만 걸어가면 비슷한 시기에 그려진 〈어린 두 소녀의 초상Portrait of Two Little Girls〉을 볼 수 있는데, 그 속의 소녀들과 〈피아노 앞의 소녀들〉의 모델들은 동일 인물들이 거의 확실하다.

거기서 몇 걸음 더 옮기면 이번에는 〈피아노 앞의 이본과

피에르 오귀스트 르누아르, 〈피아노 앞의 이본과 크리스틴 르롤〉
1897년경 | 73×92cm | 캔버스에 유채

크리스틴 르롤Yvonne and Christine Lerolle at the Piano〉을 볼 수 있
는데, 그림 속 모델은 르누아르와 절친했던 미술 수집가 앙리
르롤의 딸들이다. 화면 속 여성들 뒤로 보이는 두 그림은 모
두 드가의 작품으로 그의 트레이드마크인 경마와 발레리나
를 묘사한 것들이다. 그림 속의 그림이라는 독특한 역할을 하
는 이 두 그림은 르롤이 르누아르뿐 아니라 여러 인상파 예술
가들과 교분을 나누었음을 의미하는 것이자 르누아르가 동
료 예술가 드가에게 보내는 오마주이기도 하다.

르롤 가문은 작곡가 클로드 드뷔시와도 친분이 있어 그를 자주 집에 초대하여 음악회를 열었다고 한다. 그렇다면 그림 속 두 자매가 연습 중인 곡 역시 드뷔시의 곡일 가능성이 크다. 실제로 드뷔시는 음악계의 인상파 작곡가로 평가받는 인물이다. 다채로운 음색, 복합적이고 입체적인 선율의 진행 등 드뷔시의 음악은 분명 미술의 인상파, 문학의 상징주의 운동과 통하는 면이 상당하다.

그런데 나는 르누아르의 그림은 드뷔시나 다른 인상파 음악가보다는 거장 쇼팽의 곡, 특히 그의 에튀드(연습곡)를 들으며 감상할 때 독특한 묘미가 있다고 종종 생각해 왔다. 쇼팽은 인상파 시대보다 반세기쯤 앞서 활동한 음악가지만, 그의 에튀드에서 흔히 보이는 굽이치는 화음과 아름다운 선율의 조화는 르누아르의 화려한 색채 그리고 유연한 선의 움직임과 통하는 면이 있다. 가령 '에올리언 하프'라는 별명의 곡 〈Op. 25-1〉 혹은 '이별곡'으로 잘 알려진 〈Op. 10-3〉 등이 르누아르의 그림과 어울린다. 물론 〈왈츠〉도 궁합이 잘 맞는 것 같다. 꼭 이 그림이 아니더라도, 기회가 된다면 작품의 느낌에 따라 어울리는 곡과 함께 감상해 보는 것을 추천한다.

P. S
르누아르의 그림이 주는 편안함, 느긋함, 따스함은 상당한 내공과 연구의 산물이다.

평범한 것이 특별해지는 마법

〈세잔 여사의 초상〉, 〈붉은 지붕을 품은 전원 풍경〉, 〈사과와 비스킷〉

Portrait of Madame Cézanne, Landscape with a Red Roof or Pine in Estaque,
Apples and Biscuits

르누아르가 후대 화가들에게 끼친 영향도 무시할 수 없지만, 그와 동시대 화가인 폴 세잔 Paul Cézanne, 1839~1906의 그림자는 실로 길고도 깊었다. 르누아르보다 두 살 연상인 세잔은 사망 시기도 13년 앞섰지만, 오히려 미술사적으로는 르누아르가 속한 인상파(후에 인상파로 불리기를 공개적으로 거부한 전력이 있기는 하다)보다도 거의 한 세대 이후 출현한 후기 인상파에 속하는 예술가다. 프랑스 남부 엑상프로방스 출신인 세잔은 아들이 법률가가 되기를 바랐던 부친의 권유로 대학을 법학과에 등록했지만, 결국 미술에 대한 열정을 포기할 수 없어 화가의 길을 걸었다.

　그는 수련 시절에 꾸준히 파리를 방문하여 대가들의 그

림을 연구하고 동시대 화가들과 교류하며 자기 예술 세계의 자양분으로 삼았다. 특히 사실주의 화가 쿠르베와 인상주의 화가 카미유 피사로Camille Pissarro에게 큰 영향을 받았는데, 피사로의 풍경화와 전원의 일상을 그린 그림들은 모네와 밀레의 딱 중간 지대쯤에 있다.

습작기와 실험기를 지나 원숙기에 들어선 세잔이 주로 그린 대상은 고향 인근의 풍경, 그의 스튜디오와 자택 실내외의 흔한 광경, 인물화가 대부분이었다. 고전과 역사에 집착했던 당시 미술계의 취향과는 다른 방향이었기에, 세잔이 자신의 미술 세계를 견고하게 구축하면 할수록 성공과 명성을 얻는 삶으로부터 되레 점점 멀어져 갔다. 해마다 살롱전 출품과 낙선이 반복되던 활동 초기 세잔은 다소 어둡고 무거운 색채에 천착했는데, 이는 아마도 당시 그의 좌절감, 실망감을 반영한 것이 아니었을까. 이후 그의 색조는 점점 더 밝고 자신감 넘치는 방향으로 바뀌어 간다.

세잔은 여러 의미에서 19세기 미술과 현대 미술 사이의 교량 혹은 현대 미술의 산파 역할을 한 인물이다. 그의 가장 중요한 공헌을 요약하자면, 대상의 정교하고 정확한 묘사에 몰두하기보다 화가 자신이 그리고자 하는 방식으로 대상을 재구성할 수 있다는 가능성을 제시한 것이라고 할 수 있다. 세잔에 이르러서야 화가는, 그리려는 대상을 중심에 놓는 대신, 화가 자신이 중심이 되어 대상 속에서 스스로 표현하고자 하는 바를 끌어내는 단계에 다다랐다. 이런 경지에 이른 대가가 물론 세잔만은 아니다. 고흐 역시 이미 〈별이 빛나는 밤〉

폴 세잔,
〈세잔 여사의 초상〉
1885~1895년
81×65cm
캔버스에 유채

에서 보듯 그 추세를 따라 조금 더 오래 살았더라면 세잔과
같은 인식에 도달하지 않았을까. 모네 역시 〈수련 연작〉을 통
해 평생 그를 구속했던 빛의 굴레에서 벗어나 스스로 빛을 끌
어내는 경지로 갔다. 다만 세잔의 경우 고흐보다 훨씬 더 강
력한 확신을 가지고, 또 말년의 모네보다도 한참 앞선 시기에
이미 현실의 속박을 벗어나 오히려 현실을 구도와 색채 및 여
타 요소 아래 종속시키는 경지를 펼쳐 보였다.

세잔의 그림은 장르를 망라하여 그만의 특색을 드러
낸다. 오랑주리가 보유한 작품 〈세잔 여사의 초상Portrait of
Madame Cézanne〉도 그중 하나다. 이 초상화는 전통적인 초상
화의 문법에 익숙한 감상자라면 허무함, 심지어 당황스러운
기분까지 들게 만든다. 텅 빈 배경을 뒤로 하고 앉은 그림 속
의 세잔 여사는 무표정에 가깝다. 그래도 그림의 모델이 되었
으니 실물보다 좀 더 예뻐 보이겠다던가, 최소한 행복해 보이
려고 노력할 법도 하건만, 그런 흔적은 찾기 힘들다. 복장 역
시 초상화 모델이 되기 위해 마음먹고 꽃단장을 한 것이 아니
라 집안일을 하다가 온 듯 지극히 평범하다(아마 실제로도 그
랬을 것이다). 모델과 모델이 앉은 의자 사이는 어딘지 각도가
빗나간 듯 미묘하고 부자연스럽다. 심지어 모델의 구도조차
약간 삐뚤어져 있다. 이는 루브르에 있는 고전파 화가들의 초
상화와 비교해 보면 그 차이가 얼마나 큰지 알 수 있다. 거의
따분하기까지 한 이 그림 속에서, 의식적으로 거칠게 휘두른
듯한 붓질이 그나마 어느 정도 활기를 불러일으킨다. 군청색,
녹색 등 단조로우면서도 강렬한 색채의 조화 역시 활기에 한
몫한다.

실제로 세잔은 아내를 모델로 30여 작품을 남겼는데, 이
는 대단한 애정의 발로라기보다는 편리함의 문제였다. 모델
이 필요하면 언제라도 데려다 그릴 수 있었기 때문이다. 그렇
다면 그림 속 세잔 여사의 무표정이 어느 정도 이해된다. 그
녀에게 남편의 그림 모델이 되는 것은 뜻밖의 즐거움이 아니
라 일상의 한 부분이었을 것이다. 이는 또 모델을 계속 바꾸

폴 세잔, 〈붉은 지붕을 품은 전원 풍경〉
1875~1876년경 | 73×60cm | 캔버스에 유채

기보다는 같은 모델을 줄기차게 그리면서 새로운 가능성을 집요하게 탐색하는, 다시 말해 '대상의 다양화'보다는 화가의 '관점의 다양화'를 추구한 세잔 미술론의 좋은 예이기도 하다. 물론 같은 대상을 몇 번이고 반복해서 그리는 방식은 모네를 비롯한 이전 화가들에서도 볼 수 있었지만, 세잔처럼 유난스러웠던 경우는 드물다.

　세잔의 풍경화 〈붉은 지붕을 품은 전원 풍경Landscape with a Red Roof or Pine in Estaque〉도 혁신적이다. 일단 그의 풍경화는 야외 조명 유무나 퀄리티에 종속되지 않는다. 즉, 하루 중 어느 한 시점을 포착한 자연 그 자체로의 풍경을 그린 것이 아니다. 흔히 그의 풍경화를 '무시간적timeless'이라고 말하는 것은 그런 맥락에서다. 자연의 모방 단계를 훌쩍 넘어서서 그 속에 담긴 형태와 색의 본질에 대해 명상하는 듯하다. 호리호리한 나무들, 섬세한 선묘보다는 몇몇 묵직한 질량의 이합집산으로 표현된 산과 계곡, 다면체로 환원된 주택 등은 분명 우리가 일상에서 접하는 풍경은 아니다. 이러한 경향은 갈수록 심화하여 그의 말년 작품들은 색채와 색채 사이에 아무렇게나 쓱쓱 그어 놓은 듯한 선으로 표현된 극도의 단순화를 보이는데, 이 정도면 사실상 현대 미술의 영역에 속한다고 봐야 하지 않을까 싶다.

　세잔은 정물화를 많이 그린 화가로도 유명하다. 정물화는 16세기 말~17세기 플랑드르(옛 네덜란드) 지방을 중심으로 부상한 부르주아들의 일상과 관련된 소품들—주로 꽃, 사냥감, 식재료 등—이 그림의 소재가 되면서 성장한 장르다.

19세기 프랑스 주류 미술계는 그리스·로마 고전의 명장면이나 역사상의 대사건을 묘사하는 그림을 최고로 치고, 다음으로 인물화, 풍경화까지를 나름의 고상한 예술로 인정했지만, 정물화는 평가 절하하는 분위기였다. 인상파 화가들은 바로 그런 인식을 타파하는 데 선두에 섰고, 그 뒤를 이은 세잔 역시 정물화의 새로운 지평을 열어 보였다. 비평가들은 세잔이 정물화에 몰두한 것 자체를, 주류 미술의 취향과 타협하지 않겠다는 결기를 보인 행위로 평가하기도 한다.

세잔은 〈사과와 비스킷Apples and Biscuits〉처럼, 정물화의 소재로 과일, 특히 사과를 많이 그렸다. 여기에는 세잔 여사의 경우와 마찬가지로 실용적인 이유가 있는데, 사과는 구하기 쉬운 데다 쉽게 부패하지 않고 본래의 색깔과 형태를 오래 유지하는 특성상 두고두고 그리기에 편리한 대상이었기 때문이다. 오늘날 그의 풍경화들만큼이나 전 세계 미술관들에 골고루 흩어져 있는 세잔의 과일화들 역시 자연광의 효과에 딱히 구애받지 않는 색채와 조명, 원근법의 빈번한 무시, 선과 면의 다소 비현실적 해체 경향 등을 드러낸다. 세잔은 "사과로 파리를 놀라게 하겠다"라고 말한 적이 있는데, 이는 사과를 매개로 삼아 자신이 전개한 새로운 예술적 실험의 의의를 자평한 것이다.

실로 대단한 인물이긴 하지만 그렇다고 세잔이 만인의 연인은 아닐 것이다. 다소 투박하게 느껴지는 붓질, 극적 효과나 서사성을 의도적으로 생략한 듯한 건조한 풍경화나 정물화를 처음 보았을 때 나는 호사가들이 왜 그렇게 세잔, 세

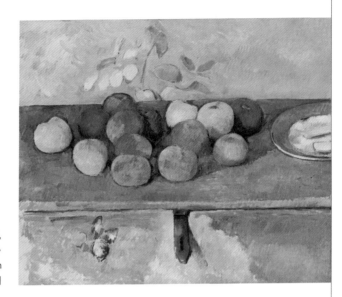

폴 세잔,
〈사과와 비스킷〉
1880년경 | 45×55cm
캔버스에 유채

잔 하는지 약간 의아하기도 했다. 하지만 그가 다다른 예술가
적 각성 자체는 표현 방식의 호불호를 떠나 분명 중대한 발상
의 전환이었고, 파리를 놀라게 하겠다는 세잔의 호언은 후대
에 실제로 이루어졌다.

그의 작품들이 가진 독특함, 미술에 대한 새로운 접근 방
식은 세기말~20세기 초 파리에서 활동하던 수많은 신진 화
가들에게 영향을 끼쳤다. 그중 한 명은 심지어 세잔을 "우리
모두의 아버지"라고 불렀을 정도다.

P. S

**비록 대기만성이었지만, 세잔은 그림에 대한 시각과 방법론
으로 이후 전 세계 미술에 영향을 미쳤다.**

거장의 여유

〈회색 바지를 입은 오달리스크〉, 〈내실〉, 〈젊은 여성과 꽃병〉
Odalisque in Grey Pants, The Boudoir,
Young Girl with the Vase of Flowers or Pink Nude

미술도 상당 부분 암기 과목이었던 문화의 암흑시대에 중·고
등학교를 다녔던 내 또래라면 앙리 마티스Henri Matisse, 1869~
1954는 야수파, 파블로 피카소Pablo Picasso, 1881~1973는 입체파
화가라고 달달 외웠던 기억이 더러 있을 것이다. 하지만 한두
가지의 경향(그 경향이 무엇인지를 제대로 아는 것도 아닌 채)으
로 규정하기에는 이들의 예술은 너무나 깊고 풍부하다.

두 사람의 관계는 모네와 마네, 고흐와 고갱 사이만큼 혹
은 그 이상으로 복잡하고 의미심장하다. 20세기 전반기에 활
약한 가장 위대한 두 명의 화가(내 의견으로는 러시아 출신 프랑
스 화가 마크 샤갈Marc Chagall을 포함해 '빅3'라고 해도 좋지 않을
까)라고 해도 과언이 아닌 이들은 나이와 국적이라는 배경의

차이에도 불구하고 평생을 서로에게 배우면서 동시에 서로를 뛰어넘으려고 했던 협력과 경쟁의 관계였다.

마티스와 피카소는 1906년 당시 파리에 체류하던 잃어버린 세대Lost Generation(제1차 세계 대전 후에 환멸을 느낀 미국의 지식계급 및 예술파 청년들을 일컫는 말)의 대모격 예술 애호가 거트루드 스타인의 소개로 처음 만났다. 마티스는 이미 미술계에서 상당한 평판을 얻은 중견 화가의 반열에 올라 있었던 반면 피카소는 그 무렵에야 슬슬 세간에 이름을 알리기 시작한 신진이었다. 스페인 출신 피카소는 프랑스어가 불편했고, 내성적인 성격이라 인간관계에서도 마당발을 자랑했던 마티스에 비해 존재감이 가려진 느낌이었다. 시간이 흐를수록 피카소가 특유의 재능을 점점 더 펼쳐 보이면서, 마티스는 피카소와 자신의 관계를 단순한 선후배가 아니라 서로를 자극시키는 예술적 라이벌이자 협력자로서 재정립하게 되었다.

두 사람은 세잔에게 깊이 영향을 받았다. 또, 마티스는 르누아르와 고갱을 '정신적' 스승으로 섬겼고 피카소는 19세기 말 프랑스 미술(특히 로트레크), 르네상스와 바로크, 아프리카 민속 예술까지 넘나들며 다채로운 자양분을 빨아들였다. 타고난 천재였던 피카소는 젊은 시절부터 속성 학습의 대가로 이름났던 탓에 동료 미술가들이 자기 작업실을 보여 주기를 꺼렸다고 한다. 워낙 날카로운 심미안을 가진 피카소가 동료들의 최신작들을 빠르게 훑어보며 '엑기스'만 뽑아서 자기 미술 세계를 위한 참고 자료로 삼았기 때문이다. 피카소는 마티스의 예술 역시 빠르게 이해하고 자기 작품 속에 반영하기 시

작했다. 마티스도 마찬가지로 피카소의 기법과 스타일을 자기 작품에 적용하려 했다.

오랑주리에 전시된 두 거장의 작품들은 물론 그들의 예술적 전모를 이해하기에는 터무니없이 부족한 분량이다. 하지만 실제로 이들의 그림 중 이 정도 숫자의 작품이 한 장소에 모인 경우는 특별 전시회 등을 제외하면 흔한 일이 아니다. 이 컬렉션만으로도 두 화가의 화풍, 공통점, 차이점, 더 나아가 위대함을 깨닫기에는 그리 모자랄 것도 없는 수준이다.

오랑주리의 마티스 작품들은 대부분 그가 1920년대 파리를 떠나 남프랑스 리비에라에 정착한 시절 그린 것들이다. 인상파의 충실한 생도로 출발하여 야수파Fauvism의 영수를 지내며 평생 여러 장르와 기법을 실험했던 마티스가 어느덧 장년의 원숙기에 접어든 시기였고, 그래서인지 그의 그림들 역시 안정감과 여유가 느껴진다.

이 시기 그의 대표작 중 하나가 〈회색 바지를 입은 오달리스크Odalisque in Grey Pants〉다. 풍만하면서도 그렇다고 넘치지도 않는 여체, 다채로우면서도 어지러울 정도로 휘황찬란하지 않은 색채, 자상하면서도 과하지 않은 소품들, 균형을 이루면서도 균형에 너무 집착하지 않은 구도와 원근감 등 모든 면에서 적절한 균형감을 보여 준다. 오달리스크, 즉 '술탄의 노예'라는 뜻을 가진 제목의 인상에 걸맞은 관능적인 작품을 보고 싶다면, 마티스보다 1세기 이상 앞선 고전파 앵그르의 작품 〈그랑드 오달리스크Le grande Odalisque〉도 추천한다.

비슷한 시기에 그려진 〈내실The Boudoir〉은 마티스가 휴

앙리 마티스, 〈회색 바지를 입은 오달리스크〉 | 1927년경 | 54×65cm | 캔버스에 유채

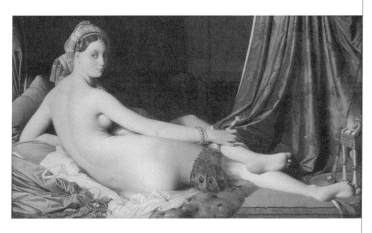

장 오귀스트 도미니크 앵그르, 〈그랑드 오달리스크〉
1814년경 | 91×137.2cm | 캔버스에 유채 | 프랑스 파리, 루브르 박물관

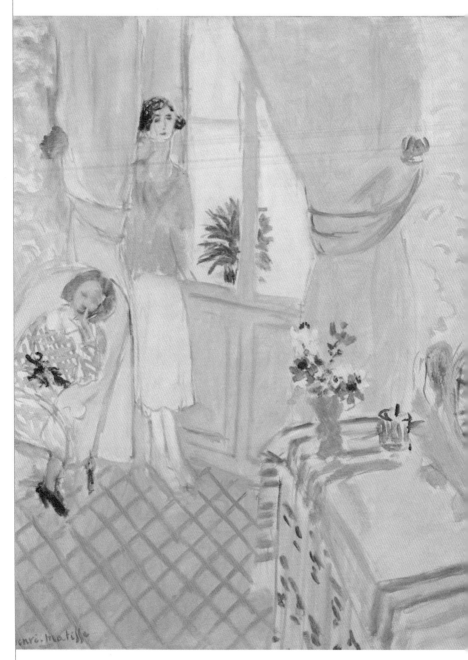

앙리 마티스, 〈내실〉
1927년경 | 54×65cm | 캔버스에 유채

양 도시 니스를 방문할 때면 즐겨 머물던 한 호텔의 객실 공간을 묘사한 것으로 알려져 있다. 유화임에도 그지없이 밝고 가벼운 색채감은 거의 수채화에 가까운 느낌을 자아낸다. 그림 속 인물 한 명은 앉아 있고, 다른 한 명은 선 채로 막 커튼 뒤로 숨기라도 할 모습인데, 이 두 여성 역시 화사한 옷차림으로 밝은 실내에 운치를 더한다. 그림에서는 어떤 예술적, 실험적 야심도 없는 혹은 이미 야심을 초월한 대가의 평안함이 느껴진다.

〈젊은 여성과 꽃병Young Girl with the Vase of Flowers or Pink Nude〉은 이 시기 마티스의 그림 중 가장 뛰어난 작품으로 손꼽힌다. 그림의 중심을 잇는 여성은 목욕을 마치고 나온 듯 한 장의 수건으로는 머리를 감싸고, 다른 한 장은 이제 막 몸을 닦은 듯 손에 들고 걸음을 옮기고 있다. 여성의 편안한 움직임, 지극히 단순화한 얼굴과 나신 등 디테일에 크게 구애받

앙리 마티스, 〈젊은 여성과 꽃병〉
1920년경 | 60×73cm | 캔버스에 유채

지 않은 과감한 생략과 색채의 대비에서도 거장의 여유로운 안목이 느껴진다.

이 시기 마티스의 그림들 가운데는 실내를 배경으로 한 것이 많은데, 야수파 시절의 마티스가 힘찬 붓질과 강렬한 색채가 특징인 풍경화나 인물이 포함된 야외 장면 등을 즐겨 그렸던 것과 비교하면 분명 흥미로운 변화다. 더구나 남프랑스 리비에라라면 풍부한 햇살 아래 지중해를 배경으로 한 온갖 아름다운 풍경이 즐비한 지역이건만 마티스가 야외 풍경보다는 실내 그리기를 선호했던 것은 무슨 까닭일까. 이러한 변화는 혹시 화가가 자신의 외부보다도 내적 성찰로 관심이 옮겨 갔음을 상징하는 것은 아닐는지.

P.S

마티스의 그림에서는 대가만이 누릴 수 있는, 이미 야심을 초월한 평안함이 느껴진다.

눈치 빠른 변신의 귀재

〈붉은색 배경의 누드〉, 〈빗질하는 여인〉, 〈대형 정물화〉
Nude on a Red Background, Woman with a Comb, Large Still Life

오랑주리가 소장한 피카소의 그림들은 1900년대부터 1920년대 초기까지의 작품들인데, 이 위대한 화가가 비교적 젊은 시절 체험한 예술적 성장의 궤적을 잘 보여 준다. 피카소는 1900년대 초 처음 파리에 발을 디딘 시점부터 미술사가들이 흔히 청색 시대, 분홍 시대, 원시주의 탐색기 등으로 부르는 각 시기를 거쳐 1910년을 전후로 급기야 입체파로 나아갔다. 따라서 이 시기 피카소의 작품들은 다채롭고 박력 넘치는 실험 정신으로 충만해 있다.

　가령 〈붉은색 배경의 누드Nude on a Red Background〉의 경우, 다소 강렬한 색채의 굵은 선이 도드라지는 나체화라고 볼 수 있지만, 좀 더 찬찬히 바라보면 그 밖에도 특이한 면모

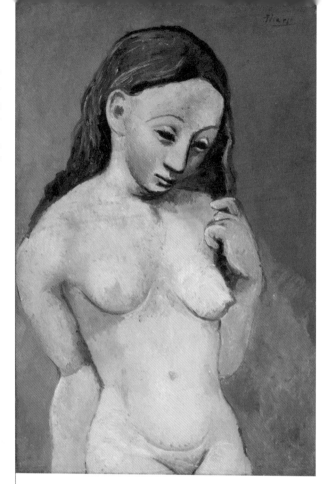

파블로 피카소,
〈붉은색 배경의 누드〉
1906년경 | 81×54cm
캔버스에 유채

들이 눈에 들어온다. 관람객은 왼손으로 머리카락을 매만지고 있는 모델의 다소 여성스러운 제스처에 일순 주목할 수 있지만, 문득 정신을 차려 보면 얼핏 아름다워 보이는 여성의 얼굴이 실은 눈동자와 표정이 생략된 마네킹 혹은 차가운 가면에 가까운 모습임을 깨닫고 흠칫하게 된다. 얼굴 크기를 생각했을 때 신체 비중이 썩 맞지 않으며 늘어뜨린 오른쪽 팔은 비정상적으로 길고 두껍다.

이런 파격은 같은 해에 그려진 〈빗질하는 여인Woman with a Comb〉에서 한술 더 뜬다. 이 그림 속 여성을 전통적인 미적 기준을 들어 말하기엔 다소 난처하다. 큰 머리, 강한 턱선이나 근육질의 팔은 마치 여장한 남성의 모습을 방불케 하며 과감하게 생략된 배경 또한 19세기 미술의 어법은 분명 아니다. 여체에 대한 피카소의 이런 미학적 '테러'는 1907년도 대작 〈아비뇽의 처녀들 The girls of Avignon〉(미국 뉴욕, 현대 미술관 소장)에서 더 폭발적인 포스로 전개된다.

이미 인물화에서부터 수세기 동안 서구 미술의 기본 공식이었던 원근법이나 황금률 등을 슬슬 혹은 대놓고 무시하기 시작한 피카소는 1910년을 전후하여 이른바 '큐비즘Cubism 운동'을 통해 본격적으로 급진적인 행보를 보인다. 큐비즘은 앞서 세잔이 말했듯이, 단순히 현실을 모방하기보다는 현실을 재

파블로 피카소, 〈빗질하는 여인〉
1906년경 | 139×57cm | 종이에 과슈

구성하는 것이야말로 진정한 예술정신이라는 확신을 바탕으로 탄생한 작품들을 말한다. 피카소를 필두로 한 일군의 화가들이 행한 다양한 미술 운동과 그 실험으로부터 얻은 결과물인 셈이다. '큐브cube', 즉 육면체가 그 명칭의 기원이듯 큐비즘 화가들은 그리고자 하는 대상을 기하학적 다면체의 모임으로 해체시켰다가 다시 모으는 방식으로 표현하기를 즐겼다.

〈대형 정물화Large Still Life〉는 후기 큐비즘의 특징이 잘

파블로 피카소, 〈대형 정물화〉
1917년경 | 87×116cm | 캔버스에 유채

나타난 작품이다. 초기의 지나친 해체적 접근에서 벗어나 그리고자 하는 대상에 고유성을 부여하는 동시에 화가, 관찰자의 관점의 다양성 내지 개성을 화폭에 담으려고 시도했다.

만약 그림 속의 테이블이 현실과 같은 각도로 기울어져 있다면 그 위에 놓인 물건들은 물리 법칙에 따라 모두 바닥으로 미끄러져 내려야 정상이다. 동시에 포도주병, 와인잔, 과일 바구니 등은 보는 이의 관점에 따라 테이블 위에 올려져 있거나 그 표면에 누워 있거나 심지어 테이블을 배경으로 허공에 걸려 있는 것처럼 보일 수도 있다. 원근법, 물리학적 현실의 미술적 무시 역시 이미 세잔으로부터 시작된 것이지만, 큐비즘 작가들은 그런 경향을 더욱 적극적이고 의식적으로 밀어붙였다.

하지만 이 그림은 큐비즘 운동에 대한 고별사라고 말할 수도 있다. 말하자면 큐비즘의 한계는 거기까지였다. 후대 화가들에게 끼친 영향과는 별도로, 큐비즘은 엄밀히 말해 짧은 시기 반짝한 뒤 곧 동력을 잃고 실패한 미술 사조라고 해도 되지 않을까. 일단 기하학적 모형을 최소 단위로 삼아 대상을 해체하려고 한 큐비즘의 방법론은 그보다 사반세기 앞서 나타난 점묘파의 방식에 비교해도 엄청나게 새로운 발상의 전환은 아니었다. 좀 냉정하게 말하자면 큐비즘은 화가들이 당대의 광학, 기하학, 물리학 등 과학적 성취에 대한 피상적인 이해를 미술에 적용하려 한, 야심 차지만 어설픈 실험이었다고도 할 수 있다. 큐비즘과 비슷하면서도 다른 미술 사조로 '미래주의Futurism'가 있다. 특히 이탈리아를 중심으로 발흥했

던 이 미래파 화가들은 무엇보다 과학 기술에 대한 거의 무조건적인 신뢰와 낙관에 기초하여 기계의 움직임과 인간을 포함한 유기체의 동작을 결합하여 표현하는가 하면 과학 기술이 장차 가져올 벅찬 미래에 대한 유토피아적 비전을 화폭에 옮기려고 시도하기도 했다.

이런 큐비즘과 미래주의 운동을 일거에 날린 역사적 사건이 제1차 세계 대전이다. 끔찍한 전쟁의 기억은 종전 후에도 한동안 유럽인들을 악몽에서 허우적거리게 했으며, 그 여파로 대중은 더는 순진한 낙관론과 설익은 과학적 담론 혹은 그런 사상을 반영한 예술에 입맛을 잃어버리고 말았다.

피카소는 어떻게 되었을까? 큐비즘의 몰락과 함께 미술사의 뒤안길로 사라졌을까? (이미 알고 있겠지만) 전혀 그렇지 않다. 피카소는 오히려 더 잘나갔다. 피카소의 위대함, 그 천재성이 빛을 발할 수 있었던 것은 유연함 혹은 시대의 변화를 읽고 적응하는 '눈치'가 뛰어났기 때문이다. 어떤 방향으로건 한 번 감정적 집착과 기술적 숙련도를 얻고 나면 예술가뿐 아니라 보통 사람들도 그 익숙함에 머물고 싶어 하기 마련이다. 인간은 놀랍도록 변화를 싫어하니까. 하지만 피카소는 큐비즘이 더 이상 대중에 어필하지 못한다는 것을 눈치채자마자, 스스로 그 한계를 깨닫자마자 곧바로 새로운 미술적 방법론의 모색에 들어갔다. 그 결과 피카소는 신고전주의, 초현실주의, 표현주의 등을 섭렵하며 자기만의 색깔과 특성을 발전해 나갔다.

피카소는 1973년 사망하기 직전까지 계속 다양한 변신

을 시도하며 현대 미술에 지속적인 영향을 끼쳤다. 그의 위상에 필적할 동시대 예술가를 다른 장르에서 찾자면, 문학의 T.S 엘리엇, 음악의 이고르 스트라빈스키 정도를 꼽을 수 있을 것이다. 이들은 모두 장수하면서 왕성한 작품 활동을 펼쳤다는 공통점이 있다. 피카소가 중·장년기에 창조한 작품들을 모두 감상하려면 파리는 물론 뉴욕, 샌프란시스코, 바르셀로나, 마드리드, 심지어 도쿄까지 세계 일주를 한 번 해야 한다. 하지만 오랑주리가 소장한, 그가 파리에서 성장하던 20대 후반~30대 중반 시기의 작품들만 봐도 이미 이 거장의 향후 행보가 거대했으리라는 심증을 가지기에는 충분하다.

P.S

천재성에 눈치까지 겸비하면 어떻게 될까? 피카소를 보면 알 수 있다.

제4관

내셔널 갤러리

양보다 질, 소수 정예 군단

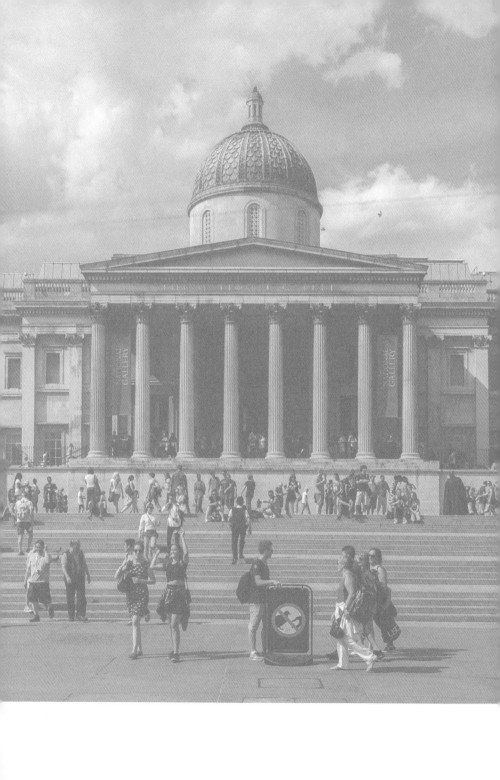

National Gallery

영국 런던 트래펄가 광장을 내려다보는 자리에
위치한 내셔널 갤러리, 즉 '국립 미술관'은
1824년 영국 정부가 기업인이자 미술 애호가였던
앵거스틴의 유족들로부터 구입한 30여 점의
회화를 일반 시민들이 관람할 수 있도록 한 것이
그 시원이다. 현 위치에 제대로 된 미술관 건물이
들어선 것은 1838년의 일이며 이후 수차례에
걸친 증축을 거쳐 오늘에 이르고 있다. 이름 속
'국립'이 주는 인상과는 달리 오늘날 내셔널
갤러리가 소장한 미술품은 2000여 점이 조금
넘는 수준이다.

흔히 수십만, 많게는 수백만 점의 소장품을 자랑하는
여타 세계 유수의 미술관들에 비하면 내셔널
갤러리는 그야말로 새 발의 피 수준이지만, 역시
문제는 양보다 질이다. 기본적으로 15세기부터
19세기 말까지의 유럽 회화를 보유하는 것을
정책으로 삼는 내셔널 갤러리의 컬렉션 가운데는
내로라하는 아티스트들의 대표작급 걸작들이
차고 넘친다. 그야말로 '소수 정예'라는 표현이 딱
맞다. 나는 지금까지 내셔널 갤러리를 세 차례 가
봤지만 갈 때마다 매번 이전에는 미처 보지 못한
새로운 그림을 마주하고 감탄하곤 했다.

국가 원수의 위엄,
화가의 장인 정신

⟨레오나르도 로레단 총독⟩
Doge Leonardo Loredan

내셔널 갤러리를 방문한 사람마다 개인적 경험이야 다 다르
겠지만, 내게 강렬한 인상을 남긴 그림이라면 주저 없이 ⟨레
오나르도 로레단 총독Doge Leonardo Loredan⟩ 초상화를 먼저 꼽
겠다. 지금도 내셔널 갤러리 하면 거의 조건반사적으로 이 그
림이 가장 먼저 떠오른다. 비록 세로 61.4센티미터, 가로 44.5
센티미터의 아담한 규격이지만 이 작은 그림이 뿜어내는 포
스는 웬만한 대형 초상화 못지않다. 왜 그럴까?

　일단 그림 속의 주인공이 '한 나라의 군주'라는 사실이
주는 아우라를 인정하지 않을 수 없다. 레오나르도 로레단은
1501년부터 1521년까지 베니스 공화국을 다스린 총독이었
다. 베니스는 서기 7세기부터 19세기까지 1천 년 이상을 이
총독들이 다스린 나라다. 다만 총독직은 세습제가 아니라 선

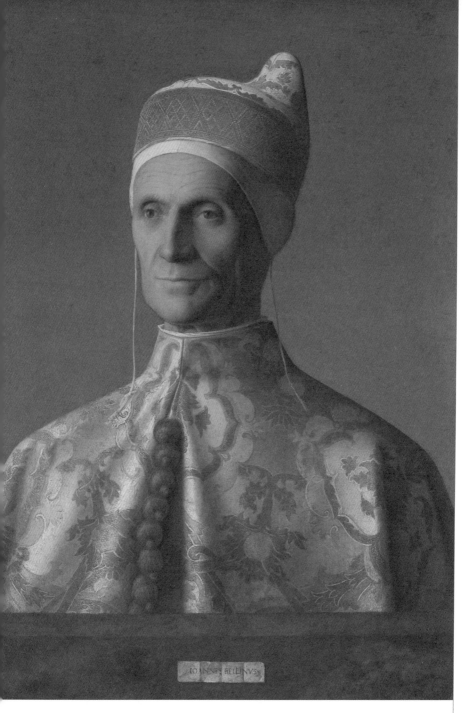

조반니 벨리니,〈레오나르도 로레단 총독〉
1501~1502년 | 61.4 × 44.5cm | 포플러 나무에 유채

거로 뽑는 자리였기 때문에 새로운 총독 선출을 둘러싼 명문 귀족 가문들의 이해관계에 따른 합종연횡이 항상 있었다. 베니스 총독은 수 세기 동안 강력한 독재 권력을 누리기도 했지만 중세 이후 명문 귀족들이 주도한 공화정이 자리 잡은 뒤부터는 주로 국가 의전을 담당하는 상징적 원수의 역할로 무게중심이 옮겨 갔다. 비록 현실 권력의 상당 부분을 귀족들에게 넘겼다고는 해도 국가의 구심점으로서의 총독의 위상은 여전히 대단했다.

두 번째 이유는 '모델의 외모'다. 그림 속의 로레단 총독은 한마디로 표현하기 힘든 복잡한 얼굴을 하고 있다. 슬슬 장년에 접어든 것이 분명함에도 평생 뱃사공이나 노동자처럼 햇볕에 노출될 기회가 별로 없었음을 시사하는 단정하고 깨끗한 피부는 그가 명문 귀족 출신임을 증언한다. 하지만 입을 굳게 다문 표정은 희로애락 가운데 그 어떤 감정과도 거리가 있다. 그림은 로레단이 총독에 오른 1501년경에 제작된 것인데, 막 대권을 차지한 직후라면 으레 드러날 법한 자신감이나 만족감은 그다지 감지되지 않는다. 오히려 그림은 머릿속에 이런저런 생각이 잔뜩 들어 복잡한 한 인간의 내면을 반영하는 듯하다. 이 초상화는 절대 권력을 가진 것은 아니지만 그렇다고 단순히 귀족들이 내세운 바지사장도 아닌, 각 이해 집단들의 이해관계를 조정할 고도의 정치력을 요구했던 총독이라는 지위에 오른 인물이 장차 어떻게 유서 깊은 도시 베니스를 유럽 강대국들의 입김으로부터 지켜 내고 계속 번영하도록 다스려 갈 것인가 고뇌하는 모습을 묘사한 것으로 보

아도 좋을 것이다.

비단 표정이나 생김새뿐 아니라 로레단 총독의 '독특한 복장'도 눈길을 끄는 요소다. 일단 총독이 머리에 쓴 모자는 코르노corno라고 불리는데, 어휘는 원뿔, 고깔과 같지만 동시에 크라운crown, 즉 왕관과도 비슷한 어감인 것은 우연만이 아니다. 하얀 바탕에 금실의 패턴이 들어간 예복은 베니스 총독들이 공식 석상에서 대대로 착용한 정복인데, 교황의 의복과도 닮은 점이 적지 않다. 군주의 위엄과 권능을 드러내 보이는 그의 의복은 화려하되 사치스럽지 않고 정교하되 현란하지 않다. 물론 모델의 신분, 외모, 복장의 독특함 등 매력 포인트가 아무리 많아 봐야 이들을 적확히 포착하여 화폭에 담는 것은 예술가의 몫이다.

그림은 당대 베니스 출신 최고의 화가로 명성을 날린 조반니 벨리니Giovanni Bellini, 1435?~1516의 작품이다. 그가 이 초상화를 제작할 때의 나이가 71세였다. 은퇴해서 손자들 재롱을 즐겨도 좋을 나이에 이처럼 뛰어난 작품을 그렸으니 그 노익장이 부러울 정도다. 벨리니는 인물 표정의 모든 섬세한 디테일을 포착했을 뿐 아니라 모자를 두른 띠 속의 기하학적 문양, 예복 표면의 금실 패턴까지 거의 실오라기 하나 놓치지 않고 묘사했는데, 그 세밀함은 거장의 원숙함과 함께 장인적인 근면을 과시하고 있다. 미술가들 가운데는 나이가 들수록 체력 저하나 미학적 관점의 변화 등으로 젊은 시절에 비해 단순한 붓질과 보다 추상적인 형태를 선호하기도 하는데, 벨리니의 경우에는 전혀 적용되지 않는 것 같다. 물론 국가의 원

수를 그리는 공식 초상화였으니 어떤 새로운 실험을 할 여지
는 별로 없었겠지만, 〈레오나르도 로레단 총독〉은 정교함, 성
실함, 장인 정신이 한데 어우러진 인상적인 작품이다.

 P. S
 정교함, 성실함, 장인 성신이 모이면 이런 작품이 만들어진다.

그림에 드리워진
죽음의 그림자

〈대사들〉
The Ambassadors

르네상스 시대를 전후한 인물화에서 특히 인상 깊은 것은 '패션'이다. 높은 지위에 있었던 인물이라면 지위에 버금가는 멋진 의상이 별로 어색하지 않겠지만, 비슷한 시기를 배경으로 하는 여타 그림들을 봐도 한결같이 독특한 옷차림에 눈길이 간다. 등장인물들의 신분, 성별, 전문 분야, 국적 등에 따라 조금씩 그 특징은 다르지만 여간해선 눈을 뗄 수 없는 차림이다.

한스 홀바인 2세Hans Holbein the Younger, 1497/8~1543의 작품 〈대사들The Ambassadors〉은 두 등장인물의 패션은 물론 그들을 둘러싼 배경의 온갖 디테일 하나하나가 실로 풍부한 볼거리와 이야깃거리를 제공한다. 먼저 화면 속의 두 인물은 제

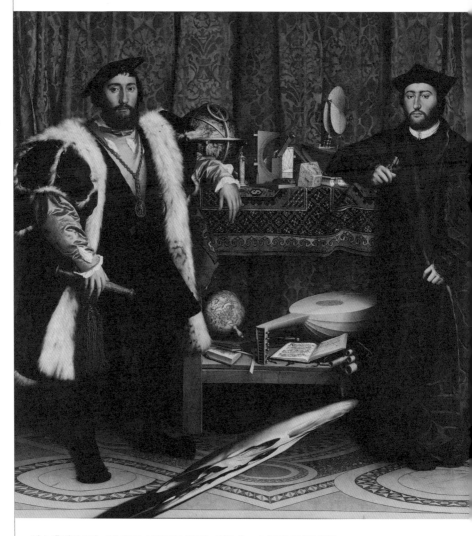

한스 홀바인 2세, 〈대사들〉 | 1533년 | 207×209.5cm | 오크 패널에 유채

목 그대로 당시 영국 주재 프랑스 대사이자 그림의 의뢰인이기도 했던 장 드 댕트빌과 그의 친구이자 역시 외교관인 조르주 드 셀브다.

이 정도 규모의 그림을 유명 화가에게 의뢰한 정도라면 일단 댕트빌은 상당한 재력가였을 것이다. 하기야 비단 셔츠와 모피 코트를 걸친 그의 복장은 당대 최상류층이 아니면 조달할 수 없는 수준이다. 댕트빌에 비하면 그의 동료 외교관 셀브의 복장은 다소 검소하다고 할 수 있는데, 이는 그의 목을 감싼 하얀 옷깃에서 알 수 있듯이 셀브의 본업이 성직자였던 것과 관련이 있을 것이다.

그림이 제작된 1533년은 영국 왕 헨리 8세가 영국 교회의 우두머리는 교황이 아니라 국왕 자신이라고 선언한 이른바 수장령을 발표하기 불과 1년 전이다. 또한 이 무렵 헨리 8세는 당시 가톨릭의 종주국을 자처하던 스페인 아라곤 출신 왕비 카타리나를 몰아내고 애인 앤 불린을 그 자리에 앉힐 궁리에 골몰해 있기도 했다. 그런 시점에 프랑스가 가톨릭 사제 셀브를 댕트빌과 함께 외교관으로 영국에 보낸 것은 의미심장하다. 단지 로마 교황청뿐 아니라 전 유럽의 가톨릭계에 영향을 끼칠 수 있는 광폭 행보를 계속하던 헨리 8세와 그 측근들의 동태를 살피고 효율적인 전략을 짜기 위한 하나의 방편이었을지 모른다.

이 그림 속에는 숨은그림찾기 식의 트릭 아닌 트릭이 여러 곳에 숨어 있다. 먼저 자세히 보면 댕트빌이 쥔 단검에는 29라는 숫자가, 셀브가 오른쪽 팔꿈치를 얹은 책에는 25라는

숫자가 적혀 있는데, 이는 당시 두 사람의 나이다. 요즘 같으면 한창 젊은 나이지만 그 시대 평균 수명 등을 고려하면 고급 관료로서 터무니없이 어린 나이도 아니었다.

화면의 중심을 차지하는 선반 가운데 윗부분에는 대형 지구본, 측량기 등이 보이며 아래쪽에는 작은 지구본, 르네상스 악기이자 기타의 전신인 류트, 찬송가집 등이 보인다. 미술 평론가들은 류트의 현 하나가 끊어져 있는 모양, 찬송가집이 마틴 루서 킹의 기도를 가사로 한 것 등을 토대로, 이는 신·구교 세력이 격돌한 종교 개혁의 태풍 한가운데로 들어가는 유럽의 불안한 정세를 상징한다고 지적하기도 한다. 그림의 하단부를 지배하는 이미지는 극도로 찌부러진 사람의 두개골인데, 첫눈에 그 정체를 쉽게 알아차리기조차 쉽지 않다. 해골의 형태를 제대로 보려면 그림 정면에서 우측 구석으로 걸음을 옮겨야 한다.

잘 알려져 있다시피 해골을 그림 속에 포함하는 것은 유럽 회화의 오랜 전통으로 라틴어 '메멘토 모리Memento mori', 즉 '죽음을 기억하라'는 의미의 표현이다. 다시 말해 아무리 잘나가 봐야 결국 죽을 수밖에 없는 인간의 숙명을 깨닫고 신 앞에서 겸허해지라는 뜻을 담고 있다. 그렇긴 해도 하필이면 아직도 앞날이 창창한 두 젊은 귀족의 인물화 딱 가운데 자리에, 그것도 왜곡된 모양으로 두개골이 그려진 점은 다른 예를 찾기 힘들 정도로 유별난 경우다. 실제로 이 그림이 20세기 초 매물로 경매 시장에 나왔을 때 정보가 부족했던 미술 평론가들은 해골을 물고기로 오인하기도 했다.

그림 하단부에
위치한 해골

 선반의 구석도 아니고, 그림의 전체 구도에서 그 정도의
비중을 차지하는 위치에 해골을 배치한 것은 화가 개인의 독
단적 결정이었다고 보기 어렵다. 이 그림은 완성 이후 프랑스
북부 댕트빌의 저택 거실에 걸려 있었는데, 2층으로 통하는
계단에서 그림을 보면 해골의 형태가 제대로 보이는 배치였
다고 한다. 이것이 댕트빌의 결정이었다면 그의 세심한 내적
성찰이 돋보인다. 혹은 성직자로서 항상 죽음과 사후 세계를
생각했던 셀브의 제안이었을 가능성도 있다.

 한스 홀바인 2세는 독일 출신으로 원래는 종교화 전문
으로 활동하다 스위스와 네덜란드에서 상류층 인사들의 초
상화를 그리면서 크게 성공했다. 홀바인이 〈대사들〉을 완성
한 시점에는 런던에 체류하면서 당시 영국 정치계 거물들의
그림을 다수 제작했다. 이후 헨리 8세의 궁정 화가로 스카우

트 되어 국왕 및 왕족들의 초상화를 그리는 등 한동안 잘나갔다. 하지만 헨리 8세가 아라곤의 카타리나(이혼), 앤 불린(사형), 제인 시모어(병사)에 이어 독일 왕족 출신인 안나 폰 클레베를 네 번째 왕비로 맞으면서 문제가 발생한다.

혼담이 오가는 사이 홀바인은 공주의 초상화를 그려 헨리 8세에게 바쳤는데, 정작 결혼이 결정되어 영국까지 건너온 안나를 만난 왕이 크게 화를 냈다. 그림과 실물이 너무 달랐던 것이다. 결국 결혼 자체가 (이혼이 아닌) 무효로 선언되면서 혼사를 주도했던 헨리 8세의 최측근이자 권력 실세였던 토머스 크롬웰은 불과 6개월 뒤인 1540년 7월 런던탑에서 반역죄로 참수형에 처했다. 홀바인은 비록 처벌받지는 않았지만 역시 한동안 근신해야 했다.

크롬웰을 포함하여 실제로 홀바인이 초상화를 그린 인물들 가운데는 헨리 8세 재위 시 대법원장까지 지냈던 저명한 인문학자이자 정치가였던 토머스 모어, 뛰어난 외교 수완으로도 유명했던 추기경 토머스 울시 등 불운한 최후를 맞은 이들이 적지 않다. 비록 오늘날 전해지지는 않지만 홀바인이 앤 불린의 생전 초상화 역시 그렸으리라 추정해 볼 수 있다.

이쯤 되면 홀바인을 죽음의 화가 혹은 메멘토 모리의 화가라고 불러야 할까. 하지만 영국 역사상 격동의 시대인 헨리 8세 재위기에는 지배층 인사들 가운데 한동안 잘나가다가도 하루아침에 왕의 신임을 잃고 몰락하는 일이 워낙 비일비재했다. 홀바인은 국왕을 정점으로 당대 지배층의 인기를 독차지한 스타 화가였으니 그에게 초상화를 의뢰한 이들에게 그

런 불상사가 종종 닥쳤던 것은 놀라운 일도 아니다. 당연한 얘기지만 그의 초상화 모델 가운데 잘 먹고 잘살면서 천수를 누린 경우도 많다.

어찌 되었든 〈대사들〉 속에서 두 외교관과 함께 주연급 존재감을 뽐내는 찌부러진 해골은 역시 시사하는 바가 크다. 메멘토 모리, 즉 잘나갈 때 추락할 시간을 생각해야 한다.

P. S

죽음의 화가? 실은 당대 영국 지배층의 인기를 독차지한 스타
화가였다.

귀도 레니, 〈유로파의 겁탈〉
1637~1639년경 | 177×129.5cm | 캔버스에 유채

신의 변신은 무죄?

〈유로파의 겁탈〉, 〈가니메데의 겁탈〉
The Rape of Europa, The Rape of Ganymede

고대 로마 시인 오비디우스의 대표작 《변신 이야기》는 호메로스의 《일리아스》《오디세이》와 함께 서양 인문학 고전의 최고봉을 이루는 작품 중 하나다. 《변신 이야기》는 후대 여러 시인, 작가를 비롯해 수많은 화가, 조각가에게도 창작의 영감을 제공했다.

　《변신 이야기》 제2권의 일곱 번째 에피소드는 신 중의 신 주피터가 탐스러운 황소로 변신하여 페니키아의 공주 유로파를 유혹하는 내용이다. 내셔널 갤러리에는 바로 이 장면을 묘사한 바로크 시대 화가 귀도 레니의 〈유로파의 겁탈The Rape of Europa〉이 걸려 있다. 고대 그리스 신화 속 크레타의 왕비와 황소 사이에서 태어난, 소 대가리에 인간 몸통을 가진

괴물 미노타우로스의 이야기에서도 알 수 있듯이 황소와 성적 판타지를 연결하는 전통은 오랜 역사를 지녔다. 먼저 원전 《변신 이야기》 속 관련 대목을 감상해 보자.

> 그 영광스러운 존엄함을 잠시 보류한 주피터는
> 황소의 모습을 취하여
> 숲속에서 송아지들과 뒤섞였다네
> 황소는 인적이 닿지 않은
> 촉촉한 남풍에도 녹지 않은 첫눈처럼 희었다네

이어서 레니의 그림이 묘사하고 있는 바로 그 장면이다.

> 스스로 무슨 짓을 하는지 깨닫지도 못한 채 공주는 한동안
> 황소의 널찍한 등 위에 앉아 있었네. 이윽고 서서히
> 신은 땅과 해변을 벗어나 반짝이는 발굽을
> 모래를 머금은 물결이 굽이치는 얕은 물속으로 디뎠다네
> 이윽고 공주가 무서워하며 해변을 바라보는 사이
> 잠시 쉴 사이도 없이 공주를 태우고 깊은 바다의 수면을 건너니
> (……) 하여 공주는 오른손으로 황소의 뿔을 잡고 왼손으로는
> 그 풍만한 등을 움켜쥐었네 ─ 바닷바람에
> 공주의 옷가지는 물결치듯 펄럭였다네

그림 속 유로파는 화관을 쓴 황소의 목을 가볍게 쓰다듬으며 창공을 올려다보고 있다. 그녀가 바라본 자리에는 다름

아닌 사랑의 신 큐피드가 막 활시위를 당길 준비를 하고 있다. 황소가 단순히 듬직한 애완동물에서 유로파의 연인(정확히는 짐승 수獸자를 써서 연수戀獸)으로 변신하는 것은 공주가 이 큐피드의 화살을 심장에 맞는 시점부터가 되겠다. 루브르가 소장한 〈헬렌의 유괴〉(33쪽)에서도 알 수 있는데, 레니는 신화 속 여러 극적인 장면을 마치 휘파람이라도 불듯이 경쾌하고 아름답게 묘사하는 재주가 있다. 선명한 선과 색채를 동원하여 원래 이야기에 내재한, 짐승과 육체관계를 맺는 처녀라는 황당한 전제가 가지는 막장 요소들을 상당 부분 순화시킨다.

신화에 따르면 주피터가 눈독을 들인 대상은 비단 여성만이 아니었다. 《변신 이야기》의 또 다른 에피소드는 독수리로 변한 주피터가 미소년 가니메데를 겁탈하는 장면을 묘사하고 있다. 이 관련 대목은 비교적 짧지만 강렬하다.

언젠가 신들의 왕께서
프리기아의 가니메데를 향한 사랑에 불타올랐다네
신은 그 본래의 모습보다 더 만족스러운 형상을 발견했나니
주피터는 그가 내리치는 벼락의 무게를
견뎌 낼 수 있는 독수리 외에는
어떤 새의 모습도 취하지 않을 터. 머뭇거릴 틈 없이
독수리로 변신한 주피터는 날개를 펴고
사랑스러운 트로이 소년을 낚아채 함께 날아갔다네
소년은 오늘날까지도 주노의 뜻을 거슬러
후견인인 전능한 주피터를 위해

다미아노 마자, 〈가니메데의 겁탈〉
1575년경 | 177.2×188.7cm | 캔버스에 유채

신주를 잔에 섞는다네

즉 가니메데는 주피터의 아내 주노(그리스 신화 속 헤라)
의 '괴롭힘' 속에서도 주신에게 술잔을 받치는 시동이 되어 올
림포스에서 잘살게 되었다는 것이다. 이 가니메데와 독수리
의 어울림은 비단 오비디우스의 시편이 아니더라도 고대 그

리스·로마 상류층에게는 친숙한 모티프로, 그 장면을 묘사한 유물들이 여러 점 전해지고 있다.

중세 이후 한동안 사라졌던 이 '독수리'와 '소년'의 결합은 르네상스 시대에 다시 나타나는데, 다미아노 마자 Damiano Mazza, ?~1590의 작품 〈가니메데의 겁탈 The Rape of Ganymede〉이 그 유명한 예다. 다소 절제되고 침착한 톤의 레니의 그림에 비하면 이 그림 속 장면은 그야말로 화끈, 후끈 그 자체다. 날개를 활짝 펴고 하늘로 치솟아 오르는 독수리에서 벗어나려고 몸부림치는 소년은 옷자락이 겨우 어깨에 걸렸을 뿐 이미 거의 다 벗은 상태다. 한편 날카로운 발톱으로 소년의 장딴지와 옆구리를 거머쥔 독수리 또한 그 게슴츠레한 눈깔과 반쯤 벌린 부리에서 이미 모종의 흥분과 설렘을 감지할 수 있다. 아름다운 남녀상열지사도 아니고, 아무리 신이 둔갑한 것이라지만 조류와 영장류의 교접, 즉 종種을 초월한 정사라는 황당한 이벤트를 묘사한 이 그림은 보는 이에게 기묘하고도 강렬한 감흥을 불러일으킨다. 비록 신화의 장면이라고는 하지만 수간獸姦의 현장을 버젓이 화폭에 옮길 수 있었던 자체가 르네상스 시대 말기 이탈리아의 자유로운 사회적 분위기를 반영한다고 하겠다.

정작 그림을 그린 마자는 파두아 출신으로 티치아노의 제자였다는 것 외에는 별로 알려진 바가 없는 화가이며 그의 솜씨로 알려진 작품 또한 〈가니메데의 겁탈〉이 사실상 유일하다. 따라서 이 그림이 비교적 최근까지도 티치아노의 작품으로 믿어져 왔던 것도 별 놀랄 일이 아니며, 실제로 마자라

는 이름을 모르는 사람이 보면 티치아노가 그렸다고 생각될 정도로 티치아노식 기법에 충실하다. 파두아의 어느 법률가의 주문으로 제작된 이 그림에는 네 방향에서 접혔던 흔적이 보이는데, 이는 원래 의뢰인의 저택 별당의 팔각형 천장 장식용으로 그려졌기 때문이다.

"새로운 형태로 변신한 육체에 대해 말하리다"라는 첫 문장으로 시작하여 '변신'이라는 공통의 주제 아래 세계의 탄생부터 로마 시대까지를 배경으로 약 250여 편에 가까운 신화와 전설을 집대성한 오비디우스의 《변신 이야기》는 일종의 성적 판타지라고 해도 과언이 아니다. 등장인물들은 거의 예외 없이 사랑에 목말라 있으며, 여기서 사랑은 무슨 거룩하고 지고한 감정이라기보다는 그저 육체관계, 성적 결합에 대한 욕망 자체로 보인다. 그리고 문제의 '변신'은 육체관계(많은 경우 강간 및 간음)를 용이하게 하기 위한 수단 혹은 그 행동이 초래한 예기치 않은 결과물 내지 후유증에 가깝다. 애초에 오비디우스가 책을 쓴 이유는 삶의 지혜나 교훈을 남기기 위해서라기보다는 순전히 엔터테인먼트용이라는 설이 있다. 고전이라고 해서 꼭 고상한 도덕규범을 논하는 것만은 아니다. 특히 고전 중의 고전이라고 할 그리스·로마 시대 고전은 오히려 인간사 속에서 샘솟는 사랑, 증오, 공포 등의 원초적 감정을 극적으로 묘사한 작품들이 많다.

P. S

"새로운 형태로 변신한 육체를 그리다."

메멘토 파리!

〈호퍼 가문 여성의 초상〉
Portrait of a Woman of the Hofer Family

내셔널 갤러리에 전시된 초상화들 가운데 강렬한 포스를 뿜어내는 것은 남성을 그린 초상화만이 아니다. 여성을 모델로 한 작품들도 마찬가지다. 그 가운데서도 매우 인상적인 작품은 〈호퍼 가문 여성의 초상Portrait of a Woman of the Hofer Family〉이다. 이 그림 속 여성의 정체는 오늘날까지 여전히 베일에 싸여 있다. 누구의 작품인지도 모른다. 테크닉과 스타일을 통해 독일 슈바벤 지역 공방 출신 화가가 그렸으리라 추정할 뿐이다.

　이 그림은 결코 만만치 않은 존재감으로 관람객들의 시선을 붙잡는다. 게다가 잘 들여다보면 그림 자체가 상당한 콘텐츠를 담고 있어 볼수록 흥미진진하다. 일단 〈호퍼 가문 여

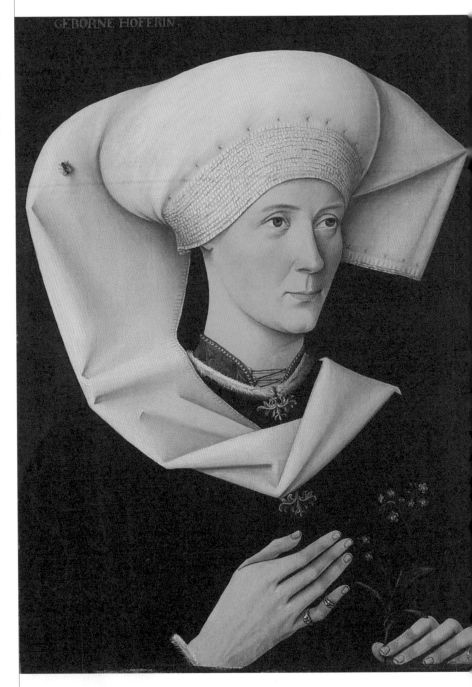

GEBORNE HOFERIN.

〈호퍼 가문 여성의 초상〉
1470년경 | 53.7 × 40.8cm | 전나무 패널에 유채

성의 초상)이라는 제목은 그림 맨 위쪽에 써진 '호퍼 가문 출신Born Hofer'이라는 뜻의 독일어 GEBORNE HOFERIN에서 유래했다. 호퍼는 그 원형 호프hof가 원래 궁정court을 뜻하는 것에서도 알 수 있듯이 독일 귀족의 이름이다. 다만 중세 이후 독일에서 호퍼라는 이름을 쓴 귀족 가문이 여럿 있었기 때문에 이 여성이 정확히 어느 집안 출신인지는 여전히 분명하지 않다. 전문가들은 이 '호퍼댁 규수'의 복장과 액세서리 등에 근거해서 그림이 제작된 시기를 1470년경으로 보고 있다.

15세기 후반의 독일은 신성 로마 제국 황제의 후견 아래 반독립적 지위를 누리던 황제령 자유 도시들이 번영하면서 인구의 증가와 경제 발전을 동시에 이끌고 있었다. 그림 속 주인공이 속했던 호퍼 가문 역시 이 자유 도시들 가운데 한 곳의 지배층의 일원이었으리라 짐작해 볼 만하다. 이 시기는 독일 역사에서 비교적 평화로운 시절로 꼽히지만, 동시에 곧 이어 다가올 대전환의 에너지가 서서히 비축되고 있던 시기이기도 했다.

조금 우스꽝스럽도록 큰 장식용 머릿수건 때문에 그로부터 시선을 옮겨 실제 그림 속 여성의 얼굴에 주목하는 데는 약간 시간이 걸린다. 하지만 일단 얼굴에 주목하면 상당한 미인이라고 여길 만한 용모다. 시원하게 뻗어나간 콧날, 너무 크지도 작지도 않은 적당한 크기의 눈과 입술, 가늘고 고운 손, 머리를 두른 수건의 색깔과 경쟁이라도 하는 듯한 희디흰 피부 등 어디 하나 흠잡을 데가 없다. 입가며 목, 손등 위의 미세한 주름을 고려하면 20대 후반 정도로 보인다. 당대의

결혼 연령을 훨씬 지난 나이 같은데도 결혼반지를 끼고 있지는 않은 것처럼 보인다(흔히 결혼반지를 끼는 왼손 약지의 구부러진 안쪽이 잘 보이지 않아 깊숙이 반지를 꼈다고 볼 여지가 아주 없지는 않다). 높은 옷깃의 셔츠와 검은 외투는 거의 유니섹스 패션 같은 현대적 감각마저 느껴진다. 외투 중심에는 불새 혹은 용의 형태를 한 브로치가 두 개 보인다. 전체적으로 여성의 외모와 복식에서 화려한 색채와 디자인보다는 담백함과 실용성을 중요시하는 독일적 취향이 잘 드러난다.

주인공이 왼손에 푸른색의 물망초를 들고 있는 것은 무슨 의미일까? 여성이 평소 좋아했던 꽃일까? 전문가들 가운데는 '나를 잊지 마세요'라는 물망초의 꽃말에 주목해서, 이 그림이 약혼자가 약혼녀에게 결혼 선물로 준 것이라고 추정하거나, 혹은 여성이 이미 사망한 뒤 누군가(부모나 약혼자 등)의 주문으로 제작되었으리라고 추정하기도 하는데 어느 쪽이나 나름대로 설득력 있는 주장이다.

모델(인간), 물망초(식물) 외에 그림 속에는 또 다른 유기체가 등장한다. 그림을 관찰하다 보면 이윽고 주인공의 머릿수건 왼쪽에 붙어 있는 작은 형상을 발견할 수 있다. 수건에 속한 장식이나 단추가 아니라 파리다(곤충 파리가 맞다). 의외로 파리는 해골이나 촛불처럼 자주는 아닐지언정 중세~르네상스 회화에서 이따금 등장하는데 삶의 유한함, 인간의 연약함 등의 상징으로 쓰였다. 사람 목숨도 파리 목숨만큼 한 방에 훅 갈 수 있으니 평소 겸손하고 조심하라는 의미에서, 그림에 자주 등장하는 해골과 같은 맥락이다.

다만 이 경우는 그야말로 '메멘토 모리'가 아니라 '메멘
토 파리'라고 해야 하나('파리'를 뜻하는 라틴어 무스카musca를
쓰면 '메멘토 무스카Memento Musca'). 그림 속의 파리를 화가가
자신의 솜씨를 과시하기 위해 제공한 일종의 팬 서비스로 보
는 해석도 있다. 이 파리는 특히 화가가 내공을 쏟아 그린 흔
적이 역력하다. 어느 정도냐 하면 파리의 가는 촉수뿐 아니라
그 그림자까지도 놓치지 않았을 정도로 세부 묘사에 심혈을
기울인 덕분에 오늘날까지도 보는 이로 하여금 진짜 파리가
그림 위에 앉아 있는 것 같은 착각을 불러일으킬 정도다. 〈대
사들〉의 찌부러진 해골과 마찬가지로, 의뢰인의 동의 없이
화가가 임의로 별 아름다운 존재도 아닌 파리를 그림 속에 포
함했을지는 좀 의문이지만, 원래 의도가 어느 쪽이건 문제의
파리는 신선한 비주얼 효과를 뽐내는 감초 역할이 분명해 보
인다. 역시 메멘토 파리!

P. S

메멘토 파리! '파리'가 그림의 감초 역할을 톡톡히 한다.

야심의 종착역

〈수틀 앞에 앉은 퐁파두르 여사〉
Madame de Pompadour at her Tambour Frame

흔히 퐁파두르 후작 부인 혹은 퐁파두르 여사라는 호칭으로 더 유명한 잔 앙투아네트 푸아송은 18세기 초 신흥 부르주아 집안 출신의 야심만만한 여성이었다. 처녀 시절 이름이 프랑스어로 물고기를 뜻하는 '푸아송Poisson'인 것을 보면 집안이 대대로 어업을 했거나 어촌 출신이었는지도 모르겠다.

1744년, 잔 앙투아네트가 23세의 나이로 프랑스 국왕 루이 15세의 애인이 되었을 때 그녀는 이미 결혼한 몸이었지만 곧 남편과 별거하고 베르사유궁에 입궐한 뒤 퐁파두르 후작 부인이라는 작위를 얻었다. 이후 퐁파두르 여사는 단순히 국왕의 정부라는 비공식적 위치를 넘어 국정에는 별 관심이 없던 왕비를 대신해서 오랫동안 루이 15세의 파트너로 여러 국

가 대소사에서 영향을 끼쳤다.

　루이 15세의 초상 전문 화가로 왕실 및 귀족들 사이에서 큰 인기를 누린 프랑수아 위베르 드루에François-Hubert Drouais, 1727~1775의 작품 〈수틀 앞에 앉은 퐁파두르 여사Madame de Pompadour at her Tambour Frame〉 속 퐁파두르 여사는 비록 40대의 모습이지만 젊은 시절의 미모를 짐작하기는 어렵지 않다. 퐁파두르의 전성기 때 미모는 드루에가 보다 앞선 시기에 그린 여러 점의 초상화를 보면 알 수 있지만, 한편으론 이 작품처럼 자연스럽고 편안한 느낌이 드는 이미지는 또 찾아보기 힘들다.

　틀 앞에 머릿수건을 하고 앉아 강아지의 재롱을 받아 주면서 편안한 주부 포스를 풍기는 퐁파두르의 모습에서 국왕의 총애를 받는 여성으로서의 거만함이나 가식적인 분위기는 별로 느껴지지 않는다. 하지만 왕년의 퐁파두르 여사는 꽤나 콧대가 높은 여성이었던 것만은 분명하다. 가령 그 유명한 고전주의 음악가 모차르트가 일곱 살 때 루이 15세와 퐁파두르 여사 앞에서 공연을 선보였는데, 그녀는 이때 어린 모차르트가 손에 키스하는 것을 허락하지 않았다고 한다. 하지만 이 그림 속의 퐁파두르 여사라면 손등에 키스를 허락할 뿐아니라 소년의 볼에 뽀뽀라도 해 줄 것 같은 분위기다.

　드루에는 그림 속에서 여러 디테일을 꼼꼼히 챙기는 세심함을 자랑하고 있다. 드레스의 주름과 무늬, 개의 털 등의 묘사는 매우 정밀하다. 실제로 얼마나 가는 붓을 써야 또 얼마만큼의 시간과 정성을 들여야 저런 세밀하고 촘촘한 묘사

프랑수아 위베르 드루에, 〈수틀 앞에 앉은 퐁파두르 여사〉
1763~1764년경 | 217×156.8cm | 캔버스에 유채

가 가능한지 궁금하다.

퐁파두르가 루이 15세의 신임을 얻은 것은 단지 미모 때문만은 아니었다. 일찍이 계몽주의 철학자 볼테르와 두터운 교분을 가졌을 만큼 지적인 내공을 지녔던 퐁파두르는 수많은 예술가, 문필가들을 후원하는 등 문예 활동에 힘을 쏟았다. 그림 속 의자 바로 뒤 책장에 꽂혀 있는 책들이 당시 철학자 드니 디드로를 필두로 한 백과전서파가 계몽주의 운동의 역점 사업으로 밀어붙여 출판한 《백과전서》인 것도 단순히 우연은 아니다.

역시 외모보다는 지성의 매력이 더 오래가는 법이다. 루이 15세는 평생 젊은 애인들을 여럿 거느렸지만 이들 대부분은 굳이 표현하자면 국왕의 기분에 따라 언제든지 교체 가능한 '변수'였던 반면 퐁파두르 여사는 단연 '상수'의 존재였다.

1757년 '7년 전쟁' 중 프랑스군이 프로이센군에 대패했다는 소식이 베르사유에 전해졌을 때 퐁파두르 여사는 프랑스어로 "아프레 모와 르 델루즈Après moi le deluge"라고 말한 것으로도 유명하다. 직역하면 "홍수는 내 다음에"가 되는데, 그 말이 정확히 어떤 의도였는지는 오늘날까지도 논쟁거리다. 일단 대세는 유럽의 거의 모든 열강이 달려 든, 18세기 버전의 세계 대전이라고도 할 수 있는 7년 전쟁에서 패배할 경우 프랑스에게 엄청난 재앙이 될 것은 분명하지만 그거야 자기가 죽고 난 뒤의 일이니까 알 바 아니라는 뜻("내가 죽고 난 뒤에 홍수가 터지든 말든 알 게 뭐야"라는 냉소)으로 추측한다. 하지만 동시에 "내가 죽고 난 뒤에는 홍수(큰일)가 터지겠군" 하며

나라 걱정을 한 탄식이었다는 주장도 있다. 또 여사가 패전 소식에 멘붕에 빠진 루이 15세를 위로하느라 한 말이었을 뿐이라는 설(그렇다면 moi 대신 '우리'를 뜻하는 nous를 써서 "Après nous le deluge"라고 했어야겠지만)도 있다. 이 표현은 오늘날까지도 식자들 사이에, 특히 국가, 기업, 조직의 운영과 관련해 장기적 관점보다 당장의 득실에 연연하는 지도자들의 행태를 꼬집는 경우 종종 인용된다.

정확한 의도와는 상관없이 만약 퐁파두르가 정말 그렇게 말했다면 다른 건 다 제쳐 두고 나름 프랑스의 미래를 정확히 꿰뚫어 본 예언 아닌 예언이었다고 할 수 있다. 실제로 루이 15세의 뒤를 이은 루이 16세 때 프랑스는 그야말로 정치적, 아니 세계사적 대홍수, 즉 프랑스 대혁명의 소용돌이로 빠져들 운명이었기 때문이다.

P.S

변수가 아닌 상수의 존재, 역시 외모보다는 지성의 매력이 더 오래가는 법이다.

빛의 화가가 본
일출과 일몰

〈율리시스〉, 〈전함 테메레르〉
Ulysses, The Fighting Temeraire

조지프 말러드 윌리엄 터너Joseph Mallord William Turner, 1775~
1851는 19세기 가장 위대한 영국 화가이자 근대 풍경화의 완
성자로 평가받는다. 유럽 미술의 오랜 전통에서 풍경화라는
장르는 긴 시간 크게 주목받지 못했다. 가장 높게 쳐 준 그림
은 역시 신화나 역사, 특히 고대 그리스와 로마의 유명한 사
건 등을 묘사한 작품들이었고, 다음은 인물을 묘사한 초상
화·인물화였으며, 풍경화는 그나마 정물화보다 약간 나은 취
급을 받는 정도였다. 중세 및 르네상스의 대가들 가운데 비록
그림 속에 자연의 풍광을 배경으로 두기는 했을지언정 풍경
화 자체를 남긴 경우가 흔치 않은 것도 우연이 아니다. 이는
자연과 인간사의 교차점을 꿰뚫어 보거나 혹은 역으로 거친

속세로부터 도피하여 자연 속에서 이상향을 추구하는 산수
화가 이미 고대부터 기본 레퍼토리로 정착한 동아시아 미술
의 전통과는 약간 결을 달리하는 발상이다.

물론 유럽에서도 사는 지역이나 여행에서 본 멋진 풍경
등은 화가라면 당연히 끌리는 소재였고, 근대로 오면서 점점
뛰어난 화가들이 풍경화에 주목하고 그 양식을 발전시키기
는 했지만 여전히 오랫동안 풍경은 거의 '배경'의 동의어일
뿐 결코 주인공이 되지는 못했다. 터너는 풍경을 그 자체로
그림의 주인공으로 만든, 또 그런 그림이 세상에서 인정받도
록 만든 일등 공신이었다.

이발사의 아들로 태어난 터너는 어렸을 때부터 그림을
잘 그려 부친이 그가 그린 데생 작품을 손님들 상대로 돈을
받고 팔 정도였다고 한다. 불과 27세 때 영국 왕립예술원의
정회원으로 선출될 만큼 일찌감치 재능을 인정받은 터너 역
시 젊은 시절에는 신화와 역사에서 소재를 즐겨 가져오는 등
전통적인 화풍과 바로크 미술의 스타일을 충실히 따랐다. 그
러던 터너는 30세 이후 수차례의 유럽 여행을 통해 견문을
넓히고 현지의 풍광을 화폭에 담으면서 점점 자신만의 독특
한 특색을 드러내기 시작했다. 터너는 초기 풍경화에서도 상
당히 꼼꼼한 세부 묘사와 선명한 색채의 대조를 즐겼지만 후
기로 갈수록 색채와 빛이 대상과 어울려 이루어 내는 시각적
효과를 화폭에 담는 데 몰두하게 되었다.

흔히 줄여서 〈율리시스〉라고 부르는, 〈폴리페모스를 조
롱하는 율리시스 — 호메로스의 오디세이아Ulysses deriding Po-

윌리엄 터너, 〈율리시스〉 | 1829년 | 132.5×203cm | 캔버스에 유채

lyphemus − Homer's Odyssey〉가 그의 화풍이 변화하는 과도기를
잘 보여 준다. 율리시스가 외눈박이 거인 폴리페모스에게 잡
아먹힐 위기를 넘기고 탈출한다는 호메로스의 《오디세이아》
속 유명한 에피소드를 묘사한 이 그림은 단순히 고전 콘텐츠
의 회화적 묘사라는 일차원적 전통에서 이미 한참 벗어나 있
다. 상당히 구체적인 제목이 무색할 정도로 화면은 두루뭉술
하다. 그림 속에서 폴리페모스는 외눈박이 식인종 거인의 무
시무시한 모습 대신 그저 배의 뒤쪽에 마치 실루엣처럼 처리
되어 있으며 배의 어딘가에 있을 율리시스의 늠름한 모습 또
한 찾아내기 쉽지 않다. 여기까지는 터너가 젊은 시절 심취했
던 바로크 미술의 영향이라고도 볼 수 있다. 하지만 터너의
관심은 바로크적 무심함, 차가움, 감정의 삭제만이 아니다.

그의 주된 관심은 다름 아닌 떠오르는 아침 햇살, 또 그 빛이 화면 속의 여러 대상을 휘감으며 일으키는 효과 쪽이다.

자세히 보면 오디세우스의 배 앞에는 반투명한 존재인 님프들이 헤엄치고 있고, 일출의 빛 속에서는 태양신 아폴론의 전차를 끄는 말들의 윤곽이 아련하게 드러난다. 비록 터너가 의도한 것인지는 알 수 없지만 모든 빛의 근원이라고 할 태양을 관장하는 신을 그림 속에 등장시킨 것 역시 그림의 테마가 무엇인지를 드러내는 메시지라고 볼 만하다.

〈율리시스〉를 시작으로 터너의 예술적 경향은 점점 빛의 움직임과 그에 대한 대상의 반응을 총체적으로 묘사하는 방향으로 향했다. 이 시기의 그림들 가운데는 대상은 거의 사라지고 색채와 광채의 흐름만 남아 거의 몽환적 분위기를 띠는 경향도 있다. 〈산타 마리아 델라 살루테 성당 현관에서 본 베니스Venice, from the Porch of Madonna della Salute〉에서 본격적으로 시작되어 이곳 내셔널 갤러리에 있는 〈비, 증기, 속도— 대 서부 철도Rain, Steam, and Speed – The Great Western Railway〉에서는 원숙함을 보인다.

말년에 그의 별명이 '빛의 화가'였던 것은 우연이 아니다. 그런 사정을 고려하면 터너가 후대 화가들, 특히 프랑스 인상주의에 엄청난 영향을 끼쳤다는 것은 전혀 놀라운 일이 아니다. 영국의 미술사가들이 흔히 "인상주의 운동은 파리가 아니라 런던에서 시작되었다" 혹은 "인상주의 운동은 센 강변이 아니라 테임스 강변에서 시작되었다"라고 장담하는 것은 바로 터너의 역할을 염두에 둔 것이었다.

윌리엄 터너, 〈산타 마리아 델라 살루테 성당 현관에서 본 베니스〉
1835년 | 91.4×122.2cm | 캔버스에 유채 | 미국 뉴욕, 메트로폴리탄 미술관

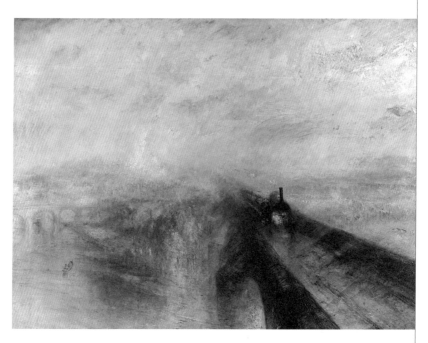

윌리엄 터너, 〈비, 증기, 속도— 대 서부 철도〉
1844년 | 91×121.8cm | 캔버스에 유채

일출의 시간 뒤에는 또 일몰의 시간이 다가오는 법이다. 이 대목에서 잠깐 분위기를 바꿔 두 남성이 나누는 대화에 주목해 보자. 무대는 역시 내셔널 갤러리의 회랑. 한 폭의 풍경화를 물끄러미 바라보는 중년 신사 옆에 한 청년이 슬쩍 다가와 말을 건넨다.

청년 저건 언제나 항상 약간 멜랑꼴리한 기분으로 만들죠. 폐기처분되는 줄도 모르고 끌려가는 거대한 낡은 전함이라니……. 피할 수 없는 세월의 흐름이라고 생각하지 않아요? 당신에겐 뭐가 보이나요?

신사 엄청나게 큰 배 한 척. 실례하겠소.

막 자리를 털고 일어나는 신사에게 청년은 계속 말을 건넨다.

청년 007. 나는 당신의 신임 병참관이요.

신사 농담이시겠지.

1990년대 이후 나온 007시리즈 중 최고 걸작이라고 할 〈007 스카이폴〉에서 제임스 본드와 신임 병참관이 나누는 대화다. 본드가 "농담이시겠지"라고 한 것은 신임 병참관이 너무 젊어 보였기 때문이다. 영국 정보부의 병참관 (Quartermaster를 줄여 흔히 Q라고 부른다)은 007에게 웬만한 탱크를 능가하는 화력까지 갖춘 고성능 스포츠카부터 순식

윌리엄 터너, 〈전함 테메레르〉 I 1839년경 I 90.7×121.6cm I 캔버스에 유채

간에 강력 시한폭탄으로 변하는 시계까지 온갖 첨단 장비를 제공하는 영국 첩보부의 엔지니어로, 원작 소설에는 나오지 않지만 영화에서는 감초 같은 인물이다.

영화 속 장면에서 둘이 함께 바라본 그림은 터너의 또 다른 걸작 〈전함 테메레르The Fighting Temeraire〉다. Q는 이미 중년에 깊숙이 접어든 본드를 그림 속에 묘사된, 용도가 다 해 막 폐기될 운명에 처한 낡은 군함에 빗댄 것이다. 현장 요원으로 뛰기에는 무리일 정도로 나이가 들었지만 내근은 또 안 하겠다고 버티는 본드. 퇴출이냐 도약이냐의 기로에 선 중년의 스파이라니, 천하의 본드도 처지가 딱하게 됐다. 그러나

퇴출당하는 군함을 묘사한 터너의 그림이 관람자들의 시선에서 퇴출당하는 일은 결코 없을 것이다.

〈전함 테메레르〉의 정식 제목은 〈해체되기 위해 마지막 정박 구역으로 끌려가는 전함 테메레르The Fighting Temeraire tugged to her Last Berth to be broken up〉다. 더는 부연 설명이 필요 없다. 그림은 그 유명한 트래펄가 해전을 포함해 40년 이상을 실전 복무한 뒤 1838년 해군성에 의해 퇴역당한 낡은 전함의 마지막 항해를 묘사하고 있다. 테메레르호가 퇴출된 것은 역사적 사실이지만 실제로 터너는 그 현장을 직접 목격하지는 않았다고 한다. 이 그림은 석양을 뒤로 하고 예인선에 끌려가는 전함을 그린 하나의 풍경화라고 볼 수도 있고, 늦은 오후 해 지는 해안을 배경으로 펼쳐지는 빛과 색채의 움직임에 대한 회화적 연구라고 볼 수도 있으며, 낡은 범선과 그 앞에 놓인 증기선의 대조를 통해 한 시대의 종말과 새 시대의 도래를 상징하는 메시지로 해석될 수도 있다. 다층적인 감상과 해석의 여지가 존재하는 것은 뛰어난 예술품의 특징이다.

터너와 관련해서 특별히 조명받을 만한 인물은 19세기 영국의 대표적인 미술 평론가 존 러스킨John Ruskin이다. 러스킨은 터너가 아직 영국에서 대중적으로 본격적인 성공을 거두기 전에 이미 그 위대함을 알아보았을 뿐 아니라, 터너의 사후에는 다시 여러 저작과 강연 활동을 통해 영국 사회와 대중의 기억에서 터너의 유산이 각인되도록 하는 데 공헌했다. 터너는 생전에 이런 러스킨에 대해 "내 그림에 대해 나보다도 훨씬 많이 안다"라고 혀를 차기도 했다. 러스킨의 내공이

어느 정도인가는 〈율리시스〉와 〈테메레르〉를 비교한 다음 글에서도 잘 드러난다.

> 따라서 나는 〈율리시스〉에서 시작하여 〈테메레르〉로 마무리되는, 정확히 1829~1839년간의 시기를 완전히 성숙하여 맹위를 떨친 터너의 전성기로 간주한다.
>
> 한 그림은 일출을, 또 다른 그림은 일몰에 대한 그림으로 기억될 것이다. 한 그림은 바야흐로 항해를 시작하는 배, 또 다른 그림은 영영 항해를 마치는 배에 대한 것이다. 한 그림은, 모든 정황으로 판단컨대, 무의식적으로나마 터너의 성공을 시사한다. 또 다른 그림은, 그 모든 정황으로 판단컨대, 무의식적으로나마 터너의 삶의 쇠락을 시사한다.
>
> 깊은 무의식이 흔히 그렇게 하듯 터너가 두 그림에 무슨 숨은 의미를 두었다고는 생각하지 않는다. 하지만 최초의 그림이 분명 모든 행복한 정령들을 지배하는 자연의 거친 발랄함으로의 도피인 것처럼, 최후의 그림은 그를 테임스 강변으로 돌려보내 임종을 마치도록 한다. 차가운 안개가 그 힘을 덮어 가는 사이 모든 이들은 애매한 불손함을 지닌 채 소리치며 낡은 '전함 테메레르'를 끌어간다.

시적인 문체와 풍성한 묘사는 단순한 그림의 설명 내지 해설의 수준을 훌쩍 넘어서 있다. 적어도 비평가로 밥을 먹고 살려면 어떤 예술 작품에서 이전까지 아무도 보지 못했던 면모를 볼 수 있도록 대중을 안내할 만큼의 내공을 이따금 보여

줘야 한다. 심지어 작품을 창조한 원작자조차도 미처 깨닫지 못했던 점을 지적할 수 있는 평론가라면 정말 그 이름값을 한다고 할 것이다.

　말이 나왔으니 얘기지만 비단 터너와 관련된 내용뿐 아니라 서구 미술, 미술사에 관심이 있는 사람이라면 러스킨의 저술은 읽어 볼 만하다. 그의 강연집은 단순히 미술 비평이 아닌 일종의 자기계발 도서로서도 손색이 없을 만큼 풍성한 삶의 지혜와 제안들이 담겨 있다. 예리한 식견도 그렇지만 유려한 문장 또한 그 자체로 거의 예술의 경지다.

　　P. S
　'빛의 화가'는 파리가 아니라 런던에서 먼저 출현했다.

우피치 미술관

르네상스 황금기의 타임캡슐

Galleria degli Uffizi

'위대한 로렌초'라고 불렸던 로렌초 데 메디치 이후 약 100년간은 그야말로 메디치 가문과 피렌체의 전성기이자 이탈리아 르네상스 운동의 황금기로 불린다. 오늘날 피렌체에서 어디를 가더라도 메디치 가문의 흔적을 발견하기 쉬운데, 특히나 우피치 미술관의 위상은 각별하다. 피렌체의 황금기를 마치 타임캡슐처럼 보관하고 있는 장소라고나 할까.

로렌초 메디치로부터 약 반세기 뒤 피렌체를 다스렸던 코시모 1세 때 세워진 우피치의 원래 기능은 사무용 공간이었다. 애초 건립 목적이 도시 곳곳에 흩어져 있던 각종 행정 부서들을 한 장소에 집결시켜 업무의 효율을 높이고 감독을 용이하게 하는 것이었으니, 우피치는 오늘날로 치면 '정부 종합 청사' 비슷한 건물이었다. 이탈리아어 우피치uffizi와 영어의 오피스office가 비슷한 철자와 발음, 의미를 가진 것도 우연이 아니다. 두 어휘 모두 봉사, 의무, 기능, 업무를 뜻하는 라틴어 오피시움officium에서 유래했다.

오늘날 전 세계에서 관광객들에게 우피치는 피렌체의 모든 명소 가운데서도 방문 1순위의 장소다.

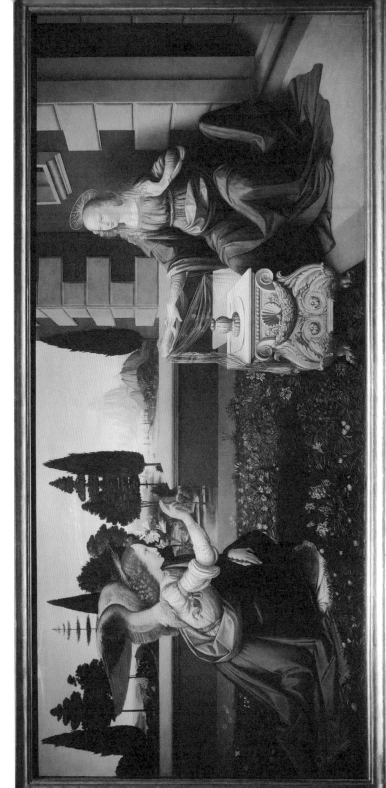

레오나르도 다빈치, 〈수태고지〉 | 1472~1476년경 | 90×220cm | 나무 패널에 유채

위대한 작품,
위대한 스타의 탄생

〈수태고지〉
Annunciation

우피치는 레오나르도 다빈치의 초기작 가운데 가장 중요한
작품 〈수태고지Annunciation〉를 소장하고 있다. 그림은 한 번
시선을 주면 눈을 떼기 힘들 정도로 포스를 뿜어낸다.

　다빈치가 20세 전후에 그린 것으로 추정되는 〈수태고
지〉의 소재는 이전부터 내로라하는 화가라면 누구나 한 번쯤
은 다뤘던, 천사 가브리엘이 마리아에게 나타나 그리스도의
잉태를 알려 준다는 신약 성서 누가복음의 내용이다. 다빈치
의 그림 역시 수태고지를 묘사할 때 활용되는 전통적인 구도
인 좌 천사 우 성모 배치에, 그 뒤로 잘 정돈된 풍경을 배경으
로 까는 방식 등을 충실히 답습했다. 그러면서도 젊은 다빈치
는 여기서 이미 자신만의 독특한 색깔을 드러내고 있다.

일단 사건의 무대를 실내가 아닌 탁 트인 야외로 잡은 것은 대담한 결정이다. 물론 그림 속 잘 정돈된 정원과 산줄기 등은 수태고지의 원래 무대인 고대 이스라엘 나사렛과는 아무 상관 없는 당대 피렌체의 교외 풍경이다. 다만 정원수의 모양새와 독서대의 상감 문양, 건물 석재의 이음새에 이르기까지 그 디테일은 어느 것 하나 대충 넘어간 흔적이 없다.

마리아에게 구세주의 처녀 잉태를 예언하는 가브리엘의 묘사에서도 다빈치 특유의 터치를 감지할 수 있다. 장발의 젊은 미소년의 모습(긴 머리 때문인지 나는 어렸을 때 이 그림을 미술 도감에서 보고 직감적으로 여성이라고 생각했었다. 하지만 가브리엘Gabriel은 히브리어로 '신의 남자'라는 뜻이다)으로 그려진 가브리엘은 오른손으로 마리아를 점지하고 왼손으로는 순결과 모성을 상징하는 백합을 들고 있다. 공교롭게도 백합은 우피치 미술관이 위치한 피렌체의 상징이기도 하니 이런 미장센까지 놓치지 않은 젊은 다빈치의 안목이 더욱 놀랍게 느껴진다. 피렌체는 라틴어로는 '플로렌치아Florentia'라고 불렸는데, 이는 다름 아니라 '꽃의 도시'라는 뜻이다. 그러고 보면 영어로 꽃을 뜻하는 flower도 어원이 같으며 오늘날 피렌체의 영어 표현 역시 Florence다. 지금도 피렌체의 거리를 걷다 보면 건축물의 외관, 상점의 골동품 가구 등에서 이 백합 문양을 흔히 볼 수 있다.

평론가들 가운데는 간혹 천사 가브리엘의 등에 달린 날개에서 다빈치가 평생 천착했던 해부학의 전조를 거론하는 경우나 심지어 그가 설계한 유명 비행 기계와 연관 짓는 경우

도 드물지 않다. 하지만 젊은 다빈치가 새 날개의 구조나 작동 방식 등에 얼마나 해박했는지는 분명하지 않다. 내 생각엔 일단 날개의 크기가 가브리엘의 몸집을 들어 올리기에는 턱없이 작아 보인다. 물론 천사가 현실 세계의 물리 법칙에 종속되어야 할 필요는 없지만 다빈치가 젊은 시절부터 이미 날개의 메커니즘에 정통했다면 그렇게 그리지는 않았을 것 같다. 오히려 다빈치가 가브리엘의 날개를 그린 경험이 이후 자연과학, 박물학, 물리학에 관심을 가지게 되는 계기가 되었다고 보는 쪽이 더욱 논리적인 해석이 아닐까 싶다.

가브리엘의 대칭점에 있는 마리아는 기껏해야 15~16세 안팎의 소녀 모습이지만 그 존재감, 위엄은 대천사 지위에 있는 가브리엘에 비해도 전혀 꿀리지 않는다. 보통의 소녀라면 천사장의 출현에 감격하여 무릎을 꿇거나 겁이 나서 벌벌 떨 법도 하건만 그림 속 마리아는 읽던 책(구세주의 탄생을 예언한 구약 성경 이사야서로 알려져 있다)을 잠시 옆으로 물린 외에는 한 치의 흐트러짐도 없이 가브리엘을 맞이하고 있다. 마치 그의 방문을 기다리고 있었다는 듯한 태도처럼. 오히려 무릎을 꿇은 쪽은 가브리엘이다. 역시 신의 아들, 구세주를 잉태할 모친 쪽이 심지어 대천사보다 더 귀하신 몸임을 암시하는 것일까.

오랫동안 이 작품 속에서 다빈치가 젊은 화가로서 한계를 보인 예로 거론되던 부분은 마리아의 오른팔이다. 그 길이가 다소 길게 그려진 것이 인체 비율을 제대로 계산하지 못한 실수라는 것이다. 하지만 일부 평론가들은 오히려 그 긴 오

른팔이야말로 다빈치의 재능이 일찌감치 발현된 부분이라고 주장한다. 이 주장에 따르면 〈수태고지〉가 만약 어느 수도원이나 교회의 벽에 걸리기 위해 제작되었다면 (그림이 누구에 의해 어떤 목적으로 주문되었는지는 아직 정확히 밝혀진 바 없다) 분명 일반인의 시선 보다 훨씬 높은 벽면에 걸렸을 것이고, 이 경우 그림의 오른쪽 하단부에서 마리아를 비스듬히 우러러보는 관람자에게는 팔 길이가 정상으로 보인다는 것이다.

설령 마리아의 오른팔 묘사가 경험 부족의 결과라고 해도 작품의 존재감, 그 위대함에 전혀 누가 되지 않는다. 〈수태고지〉는 구세주의 잉태를 알리는 동시에 르네상스 최고의 예술가 레오나르도 다빈치의 본격적인 출현을 예고하는 '스타 고지'이기도 하다.

P. S

〈수태고지〉는 위대한 예술가의 탄생을 알리는 작품이다.

거장의
결코 작지 않은 소품

〈성가족〉
Holy Family

〈수태고지〉에 흠뻑 매혹된 정신을 겨우 잡으면 다빈치의 후
배이자 동시에 예술사 최대 라이벌이라고 할 만한 미켈란젤
로 부오나로티Michelangelo dl Ludovico Buonarroti Simoni, 1475~1564
의 작품 〈성가족Holy Family〉을 만날 수 있다. 이탈리아 르네상
스 운동이 배출한 가장 위대한 조각가로 미켈란젤로를 꼽는
것에 딴지 걸 사람은 아마 없으리라 보지만, 특히 우피치가
소장한 이 작품은 화가로서 그의 내공을 보여 주는 예로 손색
이 없다.

　　피렌체의 몰락한 귀족 출신인 미켈란젤로는 한때 다빈
치의 〈수태고지〉의 원작자로 여겨지기도 했던 도메니코 기를
란다요Domenico Ghirlandaio 밑에서 잠시 도제 수업을 한 뒤 고

향을 떠나 수년간 이탈리아의 각 지역을 돌며 활동했다. 미켈란젤로는 1501~1506년 사이 고향 피렌체로 돌아와 머물렀는데, 그 기간 행한 작업은 주로 조각 프로젝트였고 회화 작품으로는 이 〈성가족〉이 유일하다. 성서에 따르면, 수태고지를 따라 처녀 잉태한 마리아는 목수 요셉과 결혼한 뒤 예수를 낳고 가족을 이룬다. 중세 이래 이 성가족 역시 수태고지 못지 않게 수많은 예술가가 채택했던 소재지만, 미켈란젤로의 그림은 여타 예술가들의 작품들과는 구별되는 독특한 미학을 제시한다. 이탈리아어로 톤도tondo라고 불리는 둥그런 나무 패널 위에 그려진 이 그림은 작품의 의뢰인이었던 피렌체의 상인 아그놀로 도니Agnolo Doni의 이름을 따 흔히 〈도니 톤도Doni Tondo〉라고 불린다.

다빈치의 〈수태고지〉 속 마리아가 결혼 적령기에 이른 피렌체의 어느 상류층 규수를 모델로 삼았다면, 미켈란젤로가 그린 마리아는 토스카나 지방 어느 농가의 여성 혹은 대장장이의 아내로부터 모티브를 가져온 듯 넘치는 에너지로 화면을 채우고 있다. 우선 한눈에 바로 들어오는 마리아의 '근육질' 두 팔은 다빈치의 마리아처럼 성서의 페이지를 뒤적이는 길고 가는 팔과는 전혀 다른 질감을 띤다. 이는 마리아를 포함하여 여러 육체노동으로 몸이 다져졌을 고대 이스라엘 여인의 일상을 사실적으로 반영하는 동시에 조각가로서 인간의 피부와 근육 구조에 정통했던 미켈란젤로의 지식과 성향을 증언한다. 둘둘 말아 올린 마리아의 헤어스타일 역시 성서 속의 마리아처럼 대가족을 돌봐야 하는 여성에게 더할 나

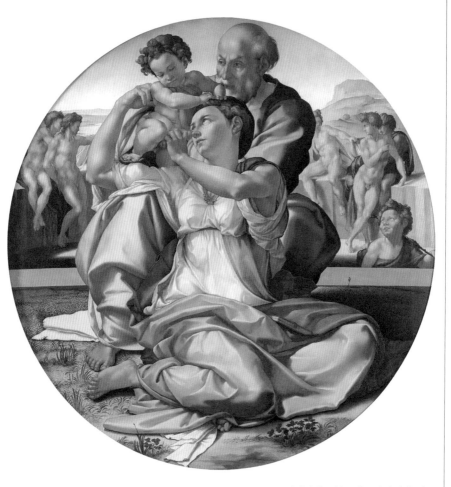

미켈란젤로 부오나로티, 〈성가족〉
1505~1506년 | 120cm(직경) | 나무 패널에 템페라

위 없이 어울린다. 화장은커녕 머리 손질조차 할 여유가 없는
형편임에도, 아들을 올려다보는 마리아 얼굴의 명료한 이목
구비는 그 자체로 매력적이다.

　〈성가족〉 뒤 배경을 이루는 인물 군상은 두 부류로 요약
할 수 있다. 우선 화면 오른쪽 하단부에 작게 보이는 약간 어

수룩해 보이는 소년이 바로 세례 요한이다. 성인이 되어서도 낙타 가죽으로 만든 외투를 걸치고 메뚜기와 야생 벌꿀로 배를 채웠다고 알려진(마태복음 3장) 세례 요한은 이 그림에서 어린아이임에도 산발한 머리와 선사 시대 인류 조상이 걸쳤을 법한 투박한 겉옷을 두른 모습이다. 마치 미래의 자신을 미리 보여 주고 있는 듯하다. 그다음으로 소년 요한보다노 더 뒤편에 좌우를 갈라 자리한 여러 명의 청년이다. 한결같이 벌거벗고 있는 이들의 정체는 오늘날까지도 논란거리지만, 미켈란젤로가 그리스·로마 조각에서 모티브를 따 온 것만은 확실해 보인다.

후대의 비평가들은 흔히 마리아의 어정쩡한 포즈를 부자연스럽다고 이야기하지만, 오히려 내 눈에는 가족의 일상에서 흔히 볼 수 있는 자연스러운 장면에 가까워 보인다. 가령 엄마가 다른 일을 하기 위해 안고 있던 아기를 갑자기 남편에게 넘기는, 혹은 반대로 남편이 아내의 뒤에서 "여보, 애좀 받아 줘" 하자 아내가 몸을 뒤로 젖혀 아기를 받는 상황은 오늘날에도 여느 가정에서나 흔히 볼 수 있다. 어느 날, 미켈란젤로가 갓난아기를 주고받는 농민 부부의 모습에서 아이디어를 얻어 작품의 원형으로 삼았던 것이 아닐까 하는 추측도 가능하다.

미켈란젤로는 자기 장기가 그림이 아닌 조각이라고 여러 번 털어놓았다. 다시 피렌체를 떠날 무렵에는 조각가로서 자신의 비전을 펼쳐 보일 대형 프로젝트들을 야심 차게 구상하고도 있었지만 이 젊은 예술가의 운명은 또 운명 나름대로

다 계획이 있었다. 미켈란젤로는 〈성가족〉에서 보인 화가로서의 재능을 둥근 나무 패널보다 약간, 아니 훨씬 더 큰 규모로 과시할 기회를 로마의 교황청에서 얻는다. 나중에 바티칸에서 소개할 미켈란젤로의 대작 프레스코화들도 분명 인상적이지만, 내게는 우피치가 소장한 직경 120센티미터에 불과한 〈성가족〉의 존재감 역시 그에 못지않다.

　미켈란젤로의 그림을 흔히 '망치와 끌 대신 붓을 들어 만든 조각'이라고 한다. 이는 칭찬인 동시에 비판이기도 한데, 조각과 같은 입체감과 생동감을 회화에 깃들게는 했지만 2차원 예술인 회화 특유의 섬세함이나 캔버스를 활용하는 창의력은 떨어진다는 얘기다. 하지만 〈성가족〉은 미켈란젤로가 조각과 회화의 장점을 적절하게 조화시켜 화면 위에 펼쳐 낸 걸작이며 그가 그림보다는 조각에 더 뛰어났다는 일부(미켈란젤로 자신도 포함)의 평가를 반박하기에 충분한 증거라고 본다.

P.S

미켈란젤로는 조각에만 뛰어났던 화가가 아니다.

여신을 둘러싼 페르소나
혹은 숨겨진 알레고리 찾기

〈비너스의 탄생〉, 〈라 프리마베라〉
Birth of Venus, La Primavera

산드로 보티첼리Sandro Botticelli, 1445~1510의 그림은 다빈치처럼 특정한 시각 효과를 위해 정교한 테크닉을 선보이기보다는 감상자로부터 즉각적인 반응을 끌어 낼 수 있는 쉽고도 분명한 선과 색채를 보여 주는 '정공법'을 택한다. 우피치에는 그의 여러 작품 가운데서도 오늘날 전 세계 대중에게 가장 친숙하다고 할 수 있는 〈비너스의 탄생Birth of Venus〉이 있다. 이 그림은 원래 로렌초 데 메디치가 피렌체 교외의 별궁을 장식할 목적으로 의뢰하여 제작된 것이다. 내치와 외교에 두루 능했던 로렌초 메디치는 문화에 대한 관심도 지대했고, 특히 그리스·로마 고전에 남다른 식견이 있었다. 따라서 그가 오랫동안 후원했던 대표적인 예술가인 미켈란젤로와 보티첼리의

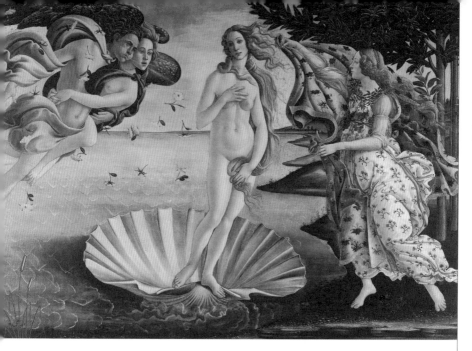

산드로 보티첼리, 〈비너스의 탄생〉 | 1485년경 | 172.5×278.5cm | 캔버스에 템페라

작품 세계가 고대 그리스·로마 시대의 예술과 밀접하게 연결되어 있는 것은 어찌 보면 당연하다.

　비너스(라틴어 '베누스Venus'는 성적 욕망, 사랑, 아름다움 을 뜻한다)는 그리스 신화 속 미의 여신 아프로디테의 로마 버전이다. 제목에서 '탄생'이라고 했지만, 그림 속 비너스는 어린 아이가 아니라 여인의 모습으로 세상에 '출현'하고 있다. 그리스 신화에 따르면 아프로디테(Aphrodite라는 이름 자체가 그리스어로 '거품에서 나온'이라는 뜻이다)는 하늘의 신 우라누스가 바다에 흘린 거품에서 나타난 존재다. 다시 말해 아프로디테는 갓난아기로 태어나서 자란 것이 아니라 처음부터 성숙한 여성의 모습으로 출현한 것에 가깝다.

그리스·로마 신화의 제신 중에는 비너스처럼 정상적인 성장 과정을 거치지 않고 갑자기 튀어 나오는 경우가 드물지 않다. 아테네 여신만 해도 부친 제우스의 머릿속에서, 그것도 전신 무장을 한 모습 그대로 튀어 나온 경우다. 여행자와 도둑의 신인 헤르메스의 경우는 아예 태어난 바로 그날 스스로 신발을 만드는가 하면 곧이어 이복형뻘이라고 할 아폴론의 가축을 훔치는 조숙함을 보였다.

아프로디테가 거품을 뚫고 출현하는 장면은 고대부터 예술가들이 즐겨 다룬 소재였다. 비단 조각이나 회화만이 아니다. 그리스의 시인 호메로스와 헤시오도스부터 로마의 철학자 키케로의 저술에 이르기까지 역사상 아프로디테-비너스에게 바친 오마주는 넘쳐 나는데, 보티첼리의 그림은 그러한 전승 속 주요 요소들을 충실하게 화폭에 재현했다고 할 수 있다. 다음은 아프로디테의 출현을 묘사한 작자 미상의 그리스 시편 일부다.

존귀한 황금빛에 둘러싸인 아름다운 아프로디테를 노래하노니
여신의 신전은 바다에 면한 키프로스에 있어
풍신風神의 젖은 숨결이 요란하게 울부짖는 바다의 파도 위에서
부드러운 거품이 되어 여신을 휘감고
황금 머리띠를 두른 계절의 요정들이 그녀를 즐겁게 환영하여
우의羽衣를 입혀 드렸네

이는 문자 그대로 보티첼리 그림의 묘사가 된다. 그는 이

처럼 비너스와 관련된 여러 고대 전승과 텍스트에 정통했고, 이를 충실하게 화폭에 재현했다. 그림 속 장면은 요정들이 여신에게 우의를 입혀 드리기 바로 직전을 묘사한 것이라 여신은 마침 전라의 모습이다. 두 손으로 젖가슴의 일부를, 긴 머리칼의 도움으로 배 아래를 간신히 가리고 있는 도발적인 포즈는 오늘날에도 종종 화제가 되지만, 실은 이 역시도 비너스의 탄생을 표현하는 고대 묘사의 충실한 재현이다. 그러한 뇌쇄적인 포즈는 이미 고대부터 비너스의 트레이드마크였고 보티첼리 역시 어디선가 본 그리스·로마 시대 조각으로부터 영감을 얻은 것이 분명하다. 다만 보티첼리의 비너스는 이른바 여체의 고전적 이상인 황금율과는 조금 거리가 있다. 특히 어깨가 빈약한데, 왼쪽 어깨로 말하면 아예 탈골된 듯 거의 일직선으로 아래로 처져 있다. 다빈치의 〈수태고지〉 속 마리아의 긴 팔만큼이나 부자연스럽지만 그렇게 그려진 이유에 대한 만족할 만한 설명을 찾기는 힘들다.

　그림 속 비너스의 모델로 줄곧 거론된 인물은 당대 피렌체 최고의 미인으로 명성이 자자했던 시모네타 베스푸치다. 그녀는 남편 베스푸치 외에도 로렌초 메디치의 동생 줄리아노 메디치의 정부였다는 것이 정설이며, 심지어 보티첼리와도 연인 관계였다는 설이 있다. 비록 연인까지는 아니었다고 해도 보티첼리와 베스푸치는 최소한 매우 가까운 관계였던 것은 분명해 보인다. 보기에 따라 그림 속 여신이 다소 무심한 혹은 약간 슬퍼 보이는 표정을 짓고 있다고 할 수도 있는데, 호사가들 가운데는 이를 두고 정략결혼을 시작으로 권력

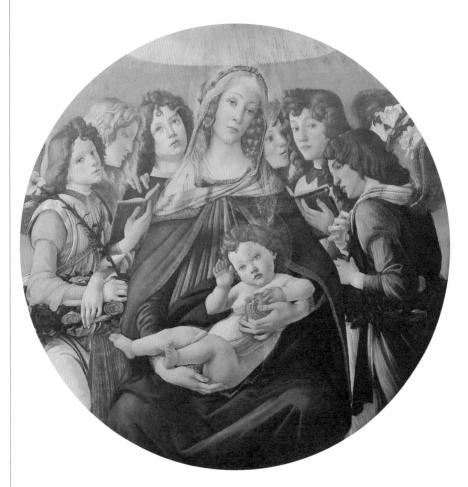

산드로 보티첼리, <여섯 천사에 둘러싸인 성모자>
1487년경 | 143.5cm(직경) | 패널에 템페라

자의 애인이 되었다가 젊은 나이에 세상을 떠나기까지 자신
의 뜻과는 무관한 역경을 겪은 시모네타의 불행한 삶을 표현
했다고 보기도 한다.

　　실제로 보티첼리의 여러 작품 속 여성들은 우연이라고
는 보기 힘든 일관적인 외모를 띤다. 가령 우피치에 걸려 있

는 〈여섯 천사에 둘러싸인 성모자 Virgin and Child with Six Angels 〉속 마리아의 모습은 〈비너스의 탄생 〉속 주인공 비너스와 사실상 같은 얼굴이다. 루브르에 있는 보티첼리의 프레스코화 〈교양으로 젊은이를 인도하는 비너스 Young Man Presented by Venus to the Seven Liberal Arts 〉속 여신 또한 우피치에 전시된 작품들 속 비너스와 상당히 흡사한 이목구비다. 이쯤 되면 시모네타 베스푸치와의 관계에 대한 사실 여부를 떠나, 보티첼리에게 예술적 영감을 고양시킨 이상형, 페르소나가 존재했던 것은 분명해 보인다.

비단 보티첼리만이 아니라 르네상스 시대 예술가들은 평생 영감의 원천이 된 페르소나, 마돈나를 마음속에 모셔 두곤 했다. 피렌체 출신 시인 단테는 베아트리체를, 또 다른 시

산드로 보티첼리, <교양으로 젊은이를 인도하는 비너스>
1483~1486년경 ㅣ 237 × 269cm ㅣ 프레스코화 ㅣ 프랑스 파리, 루브르 박물관

인 프란체스카 페트라르카는 로라 드 노베라는 여성을 자기 작품에 자주 등장시켰다. 그녀와의 짧은 만남의 추억을 평생 기억하면서 자신의 예술, 시혼의 원천으로 삼았다. 무릇 뛰어난 예술가라면, 다가갈 수는 있을지언정 결코 도달할 수는 없는 예술적 완벽함에 대한 채워지지 않는 갈망을 숙명처럼 안고 가는 법이다. 따라서 그런 정서를 자극하고 응원할 수 있는 뮤즈 역시 배우자나 연인보다는 결코 취할 수 없는, 소유할 수 없는, 심지어 대답조차 없는 존재가 더 어울릴 수도 있지 않을까.

〈비너스의 탄생〉과 함께 흔히 한 쌍의 작품으로 거론되는 보티첼리의 또 다른 작품이 〈라 프리마베라La Primavera〉다. '프리마베라'는 이탈리아어로 '봄'을 뜻한다. 로렌초 메디치의 사촌인 피에르 프란체스코 메디치의 주문으로 제작된 이 작품은 흔히 〈봄의 알레고리The Allegory of Spring〉라고도 불리는데, 그만큼 작품 속에 담긴 서사성과 숨은 의미가 풍부하다. 다양한 해석을 일일이 다 소개할 수는 없지만 기본적으로 그림은 신화와 그리스·로마 고전 속에 등장했던 다양한 인물들 중 '봄'과 관련된 이들을 모아 놓은 것으로 본다.

화면은 〈비너스의 탄생〉보다 훨씬 더 분주하며, 두 그림에서 겹치기 출연하는 인물들도 더러 보인다. 여기서 비너스는 나신은커녕 몇 겹으로 옷을 입고 있다. 자세히 보면 여신의 거동이 약간 엉거주춤한데 배가 약간 부른 것처럼 보이기도 한다. 이는 여신이 봄 혹은 봄이 가져 올 사랑과 평화를 잉태했기 때문이라는 해석도 있다. 바람의 신 제피로스는 피부

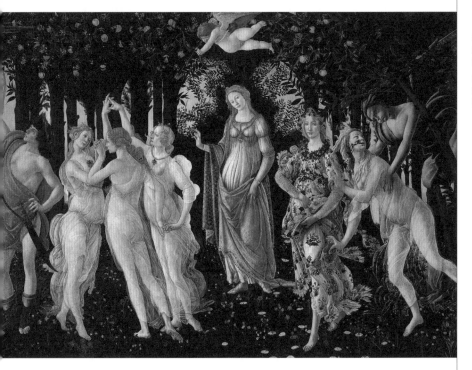

산드로 보티첼리, 〈라 프리마베라〉 | 1480년경 | 207×319cm | 나무 패널에 템페라

색도 어둡고 약간은 으스스하게 묘사되어 있으며 자연의 정령 님프를 범하려는 태세다. 님프의 바로 옆 화려한 의상의 여성은 꽃과 봄의 여신 플로라다. 비너스 앞에서 우아한 포즈를 취하고 있는 이들은 그리스 신화 속 '삼미신Three Graces'이다. 이들은 각자 아름다움, 즐거움, 풍요로움을 상징한다고도 하며, 때때로 미술 작품에서 비너스-아프로디테의 조연 역할을 맡는다. 이 작품에서 오히려 비너스보다 존재감이 약간 더 강해 보이기도 하는데, 비너스는 주연도 조연도 아니고 화면에서 벌어지는 여러 상황을 주재하는 일종의 컨트롤 타워 같

은 존재처럼 보인다. 한편 머큐리는 나무 열매를 바라보고 있고 비너스의 머리 위로는 사랑의 신 큐피드가 눈을 가린 채 아래쪽으로 화살을 겨누고 있다.

이 그림의 알레고리, 메시지가 과연 무엇인지에 관해서는 다양한 견해와 가설이 있지만, 〈비너스의 탄생〉의 경우와 마찬가지로 그리스·로마 고전에서 영감을 받았다는 데는 별 의문의 여지가 없다. 흔히 전문가들은 로마 시인 오비디우스의 《변신》 속 몇몇 장면, 또 다른 로마 시인이자 철학자였던 루크레티우스의 《사물의 본성에 관하여》에 등장하는 봄과 비너스의 묘사 등을 언급하는데, 역시 봄과 관련한 다양한 고전 내러티브와 에피소드의 요소들을 가져다 한 데 모아 놓은 것이라고 봐야 할 것이다.

당시 피렌체에서 유행했던 이른바 '신플라톤주의 시각'에서 그림을 해석하는 전문가들도 많다. 세계를 현상과 본질(이데아)로 파악한 플라톤 사상의 연장선상에서 그리스 고전(현상)과 그리스도교적 메시지(본질)의 사상적, 미학적 융합을 주창한 신플라톤주의에 따르면 보티첼리의 비너스는 성모 마리아로 해석될 수 있다. 〈비너스의 탄생〉에서 여신이 조개 혹은 물을 통해 태어나는 것은 그리스도교의 '세례'를 상징한다. 한편 〈라 프리마베라〉에서 유달리 많이 사용된 빨간색은 예수 그리스도가 흘린 피를, 삼미신은 삼위일체를, 또 만물이 새롭게 시작되는 봄이라는 설정 자체가 예수의 부활을 의미한다는 것이다.

나름 상당히 설득력 있는 주장이긴 하지만, 나는 오히려

두 그림 어느 쪽에도 적어도 외견상으로는 그리스도교적 색채가 거의 없다는 점에 방점을 두고 싶다. 두 작품 다 영감의 원천을 그리스·로마 고전 예술 및 이교도적 전승에 두고 있어 성경 구절의 전통과는 거리가 한참 멀어 보인다.

그리스·로마 시대 문화에 큰 관심이 있었던 로렌초 메디치와 지배층은 시각 예술에서도 고전 시대를 이상으로 삼는 작품을 제작하는 데 흔쾌히 지갑을 열었다. 같은 맥락에서 이 그림들이 당대 메디치가 주요 인사들의 거실과 침실에 걸렸다는 것은 시사적이다. 공적인 영역에서는 여전히 교회와 그리스도 이데올로기의 힘이 막강했지만, 당대 지배층의 문화적 취향은 자기 개인 공간에 여성의 전라화(〈비너스의 탄생〉)나 신과 님프들의 사랑 이야기(〈라 프리마베라〉)를 걸어 두고 감상할 만큼 개인적이고 대담해졌던 것이다.

혹시 신플라톤주의라는 것 역시 알고 보면 그리스·로마 고전을 향유하고 소비하고 싶었던 지배층이 채택한 일종의 이념적 방어 기제가 아니었을까. 다시 말해 혹시라도 누가 이교도의 문화를 즐긴다고 비판할 경우에 그 속에서 깊은 그리스도교적 메시지를 찾을 수 있으리라고 슬쩍 뭉개는 데 신플라톤주의가 유용했으리라는 얘기다. 보티첼리는 이러한 르네상스 시대 예술 소비 경향의 수혜자이자 선도 주자였다.

P. S

보티첼리의 아름다운 그림들은 그리스·로마 시대와 르네상스를 잇는 숨겨진 코드와 풍성한 알레고리의 향연이다.

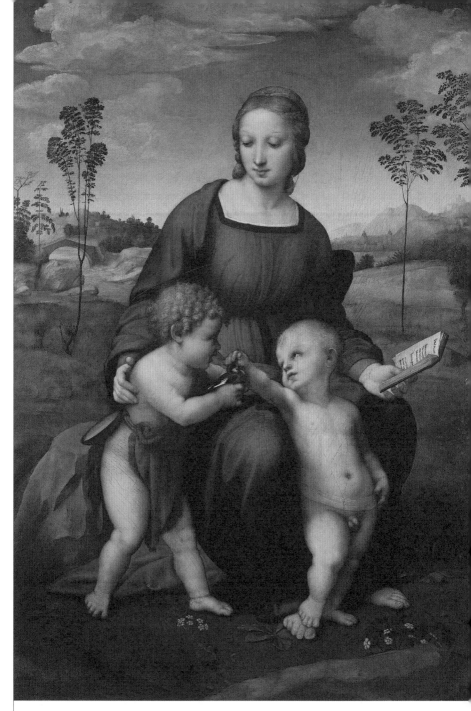

라파엘로 산치오, 〈마리아, 그리스도, 어린 세례 요한〉
1506년 | 107×77.2cm | 나무 패널에 유채

균형 잡힌 미학이
주는 안정감

〈마리아, 그리스도, 어린 세례 요한〉
Mary, Christ and the Young John the Baptist

르네상스 4대 천왕(다빈치, 미켈란젤로, 보티첼리) 가운데 연령
상 막내인 라파엘로 산치오Raffaaello Sanzio, 1483~1520의 예술은
다빈치와 미켈란젤로에게서 큰 영향을 받았으면서도, 두 경
향 어느 한쪽으로도 치우치지 않은 균형 잡힌 미학을 이루어
냈다. 게다가 거의 여성적이라고 할 수 있는 침착한 정서, 섬
세함으로 화면을 채운다. 고백 아닌 고백을 하자면 오랫동안
내가 가장 좋아했던 르네상스 예술가는 그 이름도 거룩한 다
빈치나 미켈란젤로가 아니라, 보티첼리와 라파엘로였다.

　　당대 여느 화가들처럼 라파엘로 역시 성모자를 그렸다.
〈마리아, 그리스도, 어린 세례 요한Mary, Christ and the Young John
the Baptist〉은 우피치에 전시된 라파엘로의 작품 가운데서도

가장 인기 있다. 이 그림은 〈황금 방울새의 마돈나Madonna of the Goldfinch〉라는 별명으로도 불리는데, 이는 아기 세례 요한과 아기 예수가 쓰다듬고 있는 새의 형상에서 유래한 것이다. 황금 방울새는 이름과는 달리 노란색뿐 아니라 다양한 색깔의 깃털을 지녔는데, 그리스도교 전승에서는 머리의 붉은색은 십자가에 달려서 피 흘리는 그리스도를, 몸통의 노란색은 그리스도의 부활(황금색은 부활의 영광)을 상징하는 것으로 전해져 왔다. 그리스도가 가시 면류관을 썼을 때 이 새가 날아들어 가시를 부러뜨렸다는 전설도 있다.

그림은 라파엘로가 23세 때인 1506년 피렌체의 직물상 로렌초 나시라는 인물의 결혼 기념작으로 제작되었는데, 1547년 나시의 저택이 산사태로 붕괴되면서 그림 역시 여러 조각으로 찢어지는 변고를 겪었다. 이후 여러 차례의 복원 시도가 있었지만 만족한 결과를 얻지 못하다가 장장 2008년에야 전문가들에 의해 가장 원형에 가까운 복원에 성공하여 오늘에 이르고 있다.

다빈치의 성모자가 마치 그림 곳곳에 수수께끼, 숨은 메시지를 감춘 듯 신비스러운 아우라를 띠고, 미켈란젤로의 성모자가 종교적 성성에 더해 육체의 역동성에 대한 찬양이라면 라파엘로의 성모자는 은은하고 따뜻하며 평화롭다. 그가 이미 초창기부터 과시한 원숙함, 안정감은 그를 당대 가장 인기 있는 화가로 만든 성공 요인이었다. 다빈치나 미켈란젤로의 경우, 때로 그 시절 절대 갑이라고 할 군주와 교황의 심기를 건드리면서까지 자신의 예술적 비전을 관철시키려는 간

큰 행보를 보였다. 반면 라파엘로는 혁신적인 무언가로 의뢰인을 압도하기보다는 의뢰인의 애초 주문 사항 한도 내에서 자신만의 독특한 미학을 구사한, 또 그 정도 선에서 만족했던 예술가다. 그런 현실과의 타협이 그의 예술 세계에 어떤 부정적인 영향을 끼쳤다는 증거는 그림 속 어디에서도 찾아보기 어렵다.

P.S

라파엘로는 침착함, 섬세함, 안정감으로 자신만의 예술을 이루어 냈다.

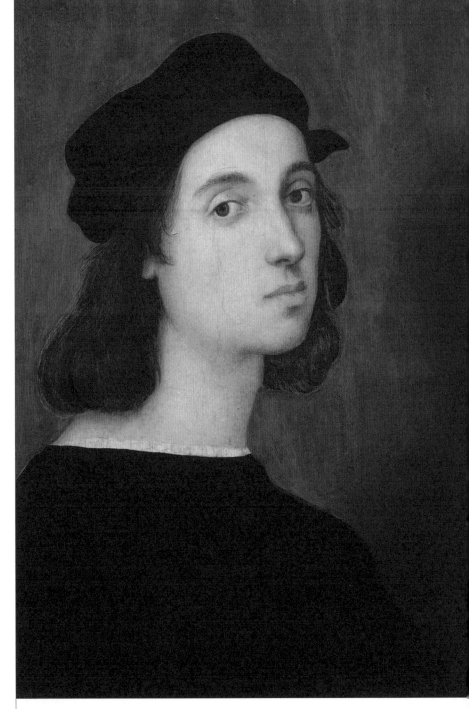

라파엘로 산치오, 〈자화상〉
1506년 | 47.3×34.8cm | 패널에 유채

자체 발광 예술가의 면모

⟨자화상⟩, ⟨귀도발도 공작 초상화⟩, ⟨엘리사베타 초상화⟩
Self-portrait, Guidobaldo da Montefeltro, Elisabetta Gonzaga Portrait

개인적인 감상을 말하자면, 나는 우피치에서 초상화 화가로
서의 라파엘로를 재발견했다. 일단 그가 23세경 그린 ⟨자화
상Self-portrait⟩이 바로 눈에 띈다. 자화상 속의 화가는 갸름한
얼굴과 긴 목, 검은 베레모를 쓴 미소년의 모습이다. 라파엘
로는 특히 여성들에게 상당히 인기가 좋았다고 하는데, 이는
화가로서의 그의 재능도 재능이지만 워낙에 빼어난 용모를
가졌던 덕분이기도 했다. 수려한 외모뿐 아니라 그와 동시대
화가 조르조 바사리Giorgio Vasari는 라파엘로가 "유쾌하면서
도 점잖은 품위를 지녔다"라고 말한 바 있는데, 이 자화상은
그런 평가가 결코 빈말이 아니었음을 보여 준다. 물론 아무래
도 자기 모습이니까 실물보다 약간 더 잘나게 그렸을 수도 있

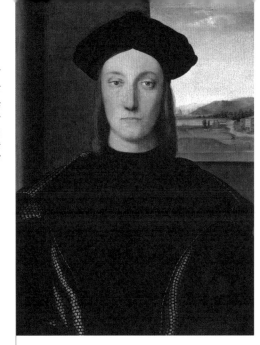

라파엘로 산치오,
〈귀도발도 공작 초상화〉
1506년경 | 70.5 × 49.9cm
나무 패널에 유채

겠지만, 그 점을 염두에 두더라도 라파엘로가 탁월한 외모의 소유자였다는 데는 별 의심의 여지가 없어 보인다. 포즈 또한 독특하다. 화면을 정면으로 응시하지 않고 고개를 쳐든 채 가벼운 곁눈질을 하고 있는 모습은 사진의 스냅샷을 찍는 듯한 매우 자연스러운 분위기를 연출한다.

　라파엘로가 그의 출생지인 우르비노의 군주와 그의 아내를 그린 〈귀도발도 공작 초상화Guidobaldo da Montefeltro〉와 〈엘리사베타 초상화Elisabetta Gonzaga Portrait〉도 인상적이다. 그림 속 젊은 공작의 모습은 마치 일본 애니메이션의 주인공처럼 깔끔하다. 패션 또한 오늘날 똑같이 차려 입고 뉴욕이나 파리를 누벼도 좋을 듯한 시대를 초월한 모던한 감각이 빛난다. 아내 엘리사베타의 초상도 흥미롭다. 일단 주인공의 넓은

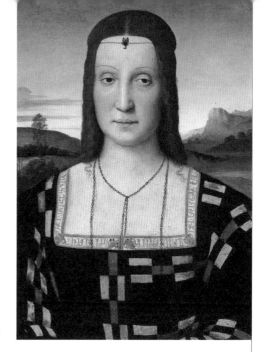

라파엘로 산치오,
〈엘리사베타 초상화〉
1502~1506년경
52.9×37.4cm ㅣ 패널에 유채

안면과 굳게 다문 입술은 평범한 농부의 딸이었다면 그리 두
드러지지 않았을 테지만 한 도시 국가의 퍼스트레이디로 보
면 자기 주장과 의지가 강한 당당한 국모로 보인다. 이마에
매달린 전갈 장식의 장신구, 목을 과감하게 드러낸 격조 있는
짙은 색 드레스 등은 남편 못지않은 패션 감각을 과시한다.
유달리 사치를 부리지 않으면서도 위엄을 갖춘 패션으로 한
나라를 이끌어 가는 리더임을 과시한 공작 내외를 한결같은
톤으로 묘사한 라파엘로의 솜씨가 돋보인다.

 P. S

 라파엘로의 초상화들을 감상하는 것은 우피치를 찾아야 하는
또 하나의 이유다.

오래도록 완벽하게

〈우르비노의 비너스〉
Venus of Urbino

이탈리아 르네상스의 마지막 전성기를 이끈 대표적인 화가로는 베네치아 출신의 베첼리오 티치아노Vecellio Tiziano, 1488~1576를 우선 꼽을 수 있다. 가장 유명한 작품은 단연 〈우르비노의 비너스Venus of Urbino〉다. 흔히 우르비노 공작의 아들 귀도발도가 아내에게 신혼 선물로 증정하기 위해 의뢰한 것으로 알려져 후에 그런 제목이 붙었지만, 이런 도발적인 포즈의 여성을 그린 작품을 아내에게 선물한다는 발상이 약간 의아스럽기도 하다.

앞서 봤던 보티첼리의 비너스보다 약 반세기 이후에 그려진 티치아노의 비너스는 르네상스의 전통을 흡수하면서도 새로운 시대의 도래를 선언한 작품이다. 보티첼리와는 달리

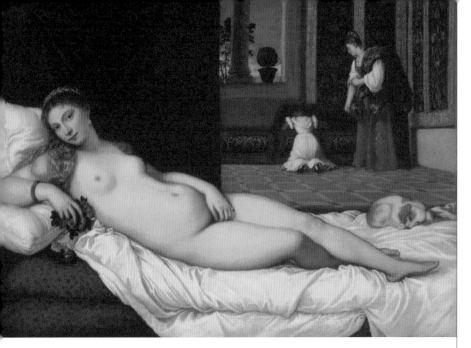

베첼리오 티치아노, 〈우르비노의 비너스〉 | 1538년경 | 119×165cm | 캔버스에 유채

티치아노의 비너스의 경우 그 예술적 기반을 굳이 그리스·
로마 시대까지 끌어 올려야 할 근거가 별로 보이지 않는다.
〈우르비노의 비너스〉라는 제목 역시 후대에 붙여진 것이고
애초에 선물용으로 제작된 만큼 따로 제목이 있었을 리 없다.
그림 속의 모델에 관해서도 귀도발도의 아내라는 설부터 여
러 가설이 있다. 혹여 제목이 없다고 해도, 〈우르비노의 비너
스〉라는 제목을 모른다고 해도, 그림의 내용을 파악하고 즐
기는 데는 별 문제가 없어 보인다. 그런 점을 염두에 둔다면
오히려 화가가 붙인 제목을 읽고 나서야 겨우 그림의 콘텐츠
를 짐작할 수 있는 경우가 드물지 않은 현대 미술은 르네상스
미술과 얼마나 먼 거리에 있다는 것인지!

내용상 〈우르비노의 비너스〉는 보티첼리의 〈비너스의 탄생〉보다 한층 더 나아간 성적 표현의 대담성(왼손의 위치), 모델이 누운 침대 구석에서 무심하게 잠든 애완견부터 옷장을 뒤지는 하녀의 뒷모습을 포착하는 미장센까지 내러티브의 통일을 거부한다. 그림은 너무도 유명했던 나머지 후대 화가들에 의해 수도 없이 오마주되거나 패러디되었다. 그들에겐 이 작품이 어떤 식으로건 극복해야했던 미학적인 면에서 부모 같은 존재에 가까웠다. 이 그림을 그렸을 때 티치아노는 이미 40대 중반이었는데, 그는 이후 40년 이상을 더 살며 말년까지 수많은 걸작을 제작했다. 그 기간 티치아노는 스페인 왕실의 전속 화가로 활동하는가 하면 베니스 총독 궁전의 여러 벽화를 그리는 등 노익장을 과시했다.

티치아노는 〈우르비노의 비너스〉에서 물감을 몇 겹으로 덧칠해 선명한 색채와 함께 화면에 깊이를 주는 기법을 구사했는데, 이미 한물간 방식이었다. 당시 유행하기 시작한 기법은 '알라 프리마alla prima'로, 밑칠이나 덧칠을 하지 않고 물감으로 단번에 그리는, 이른바 속성으로 그림을 완성하는 것이었다. 이 기법은 제작 기간을 단축함과 동시에 선과 색채가 다소 부드럽고 편안한 느낌을 전하는 효과가 있었다. 하지만 티치아노는 먼저 그린 붓질이 수일 혹은 수주에 걸쳐 다 마르기를 기다렸다가 다시 새로운 층의 색채로 덮기를 반복했다. 그렇게 그림의 표면을 두껍게 만들어 각 층위의 대조를 더욱 분명하게 드러내는 기존의 방식을 선호했다.

또한 그는 평소에도 작품을 서두르지 않고 오랜 기간 그

리는 방식으로도 유명했다. 그림을 상당 정도 완성한 뒤 최소
수개월 동안 치워 두었다가 다시 새로운 기분과 시각으로 수
정과 보완 작업을 걸쳐 마무리하는 식이었다. "즉흥시로는 결
코 완벽한 시구를 지어 낼 수 없다"라는 그의 어록은 그런 예
술관을 잘 드러낸다. 그가 말년까지도 왕성한 작품 활동을
하며 이른바 '베니스 르네상스'의 가장 위대한 화가 중 한 명
으로 평가받게 된 것 역시 이런 완벽주의가 큰 역할을 했다고
본다.

 P. S
 **"즉흥시로는 결코 완벽한 시구를 지어 낼 수 없다." 그의 어록
이 그의 예술관을 대변한다.**

충격과 위트의 공존

⟨메두사의 머리⟩, ⟨이삭의 희생⟩
The Head of Medusa, Sacrifice of Isaac

티치아노 사망 불과 수년 전에 출생한 카라바조Michelangelo Merisi da Caravaggio, 1571~1610는 보는 이에 따라 후기 르네상스 시대 마지막 거장 혹은 그 뒤를 이은 바로크 시대 최초의 거장으로 평가받는다. 우피치에 전시된 그의 그림 중 가장 인상적이면서도 충격적인 작품은 단연 ⟨메두사의 머리The Head of Medusa⟩다.

그 얼굴을 본 사람은 누구라도 바로 돌덩이가 된다는 그리스 신화 속의 괴물 메두사를 묘사한 이 작품은 흔한 직사각형 캔버스가 아닌 둥근 나무 방패 위에 그려졌다. 신화에 따르면 메두사는 원래 아름다운 여성이었으나 아테네 여신의 노여움을 산 탓에 저주를 받아 괴물로 변했다고 한다. 하지만 카

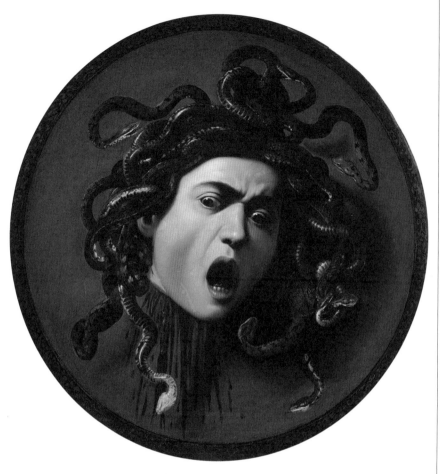

카라바조, 〈메두사의 머리〉
1595~1598년경 | 55.5cm(직경) | 나무 방패 캔버스에 유채

라바조가 그린 메두사는 젊은 남성의 얼굴에 가까우며, 그리스·로마 신화에서 소재를 가져오기는 했지만, 작품은 고대 양식의 복제도, 르네상스 전성기 스타일의 충실한 답습도 아닌 사실상 전혀 새로운 시대에 속한 미술처럼 보인다. 어떤 면에서 그림은 캐리커처 혹은 현대적 의미의 카툰에 가깝다.

메두사의 얼굴은 비록 금방 전에 몸뚱이로부터 떨어져 나갔지만 몇초나마 의식이 남아 있는 두부가 "맙소사! 나한테 무슨 일이 일어난 거지?" 하며 지을 법한, 곧 다가올 죽음에 대한 공포와 황당함이 뒤섞인 기묘한 표정이다. 무시무시함과 익살이 공존하는 장면을 또 누가 이토록 솜씨 있게 그려낼 수 있을까. 카라바조에 필적한 재능을 그의 동시대에서 찾기는 쉽지 않다.

그의 위트는 대개 엄숙해야 할 종교화에서도 예외가 아니다. 성경 창세기에서, 아브라함이 늦둥이 아들 이삭을 신의 명령에 따라 제물로 바치려 했다(물론 마지막 순간에 신은 명령을 거두었지만)는 유명 에피소드를 묘사한 〈이삭의 희생 Sacrifice of Isaac〉에서도 블랙유머를 읽을 수 있다.

이삭의 표정은 앞서 소개한 메두사의 표정과 꽤 닮았다. 두 표정은 죽음(참수)에 이르기 직전과 직후를 묘사하고 있는 셈인데, 별것 아니라고 생각했던 상대(신화에 따르면 페르세우스)에게 불의의 일격을 당해 목이 잘려 황당해하는 듯한 괴물 메두사의 표정과 다른 이도 아닌 아버지의 손에 의해 목이 잘릴 위기에 놓인 공포로 가득한 이삭의 표정에는 분명 묘한 공통점이 있다. 아브라함이 한 손으로 이삭의 목을 누르고 한 손으로 단도를 굳게 쥔 모습에서는 신의 명령에 따라 백정과 친자 살해 미수범으로 변신해야 했던, 인류마저 초월하는 신앙적 헌신을 통해 이스라엘 민족의 시조로 우뚝 올라선 인물의 비애와 아우라가 느껴진다. 아브라함의 칼 쥔 손을 꽉 잡고 막아선 천사의 다급한 모습도 그림 전체의 긴장과 리얼리

카라바조, 〈이삭의 희생〉 | 1603년경 | 104×135cm | 캔버스에 유채

티에 큰 효과를 주고 있다. 마치 천사는 아브라함에게 이렇게
말하는 것 같다. "야, 시킨다고 정말 그렇게 빨리 작업을 해치
우려 들면 어떡해?"

 카라바조를 흔히 초기 바로크 미술의 개척자라고 하지
만, 오히려 그의 그림들에서 볼 수 있는 생동감 넘치는 묘사
는 가히 후대의 자연주의, 사실주의를 연상케 하는 경우가 많
다. 카라바조 이후 본격적으로 시작된 바로크 미술은 그의

그림들보다 훨씬 뻣뻣하고 정형화된 패턴을 보인다. 불과 38세에 의문사한 카라바조가 한 20년, 아니 10년만 더 살았더라면 서양 미술의 역사는 또 얼마나 달라졌을까 문득 궁금해진다.

P. S

무시무시함과 익살의 공존을 카라바조가 아니라면 누가 이토록 솜씨 있게 그려 낼 수 있을까.

독자적인 모사본의 포스

〈카를 5세의 기마 초상〉
Equestrian Portrait of Karl V

플랑드르 출신 화가 안토니 반 다이크Anthony van Dyck, 1599~
1641는 동향인 루벤스의 문하생으로 그림을 연마한 뒤 특히
영국에서 크게 명성을 떨친 초상화 전문 화가다. 〈카를 5세의
기마 초상Equestrian Portrait of Karl V〉은 반 다이크가 20대 초반
에 그린 것으로 추정된다. 그림 속 주인공은 신성 로마 제국
황제 카를 5세인데, 반 다이크는 황제를 직접 만난 적이 없다.
그도 그럴 것이 카를 5세는 반 다이크가 태어나기 40여 년
전인 1558년 이미 사망했기 때문이다.

　　원래 카를 5세 전문 화가는 티치아노가 가장 유명하다.
반 다이크의 스승 루벤스는 스페인을 방문하는 길에 티치아
노가 그린 〈뮐베르크의 카를 5세Emperor Charles V at Mühlberg〉

안토니 반 다이크, 〈카를 5세의 기마 초상〉
1620~1623년경 | 191 × 123cm | 캔버스에 유채

를 보고 큰 감명을 받아 직접 모사본을 만들어 플랑드르로 가지고 왔다고 한다. 반 다이크는 루벤스가 베껴 온 티치아노의 그림을 보고 〈카를 5세의 기마 초상〉을 그린 것이다. 엄밀히 말하면 모사본의 모사본, 모조품의 모조품이라고 할 수 있지만, 그럼에도 이 작품은 젊은 반 다이크의 놀라운 눈썰미를 증명하는 뛰어난 그림으로 당당히 미술관에 전시될 가치가 있다.

일단 티치아노가 그린 카를 5세와 반 다이크가 그린 카를 5세는 상당히 닮았다. 실물은커녕 원본의 모사본을 보고 그린 2차 모사본이라고는 믿겨지지 않을 정도다. 게다가 여기서 반 다이크는 이미 스승 루벤스, 정신적 스승 티치아노와는 또 다른 독자적 기질을 드러내고 있다. 티치아노의 작품 속 카를 5세가 모델이 말 위에서 포즈 취한 모습을 오래도록 그려 완성한 정적인 그림 같다면, 반 다이크가 그린 카를 5세는 현대식으로 말하면 그야말로 말을 탄 채 사냥을 즐기던 중 파파라치의 카메라에 찍힌 듯한 생동감이 느껴진다. 황제의 머리 위를 지키는 것은 신성 로마 제국, 또 그 원형인 로마 제국의 마스코트이기도 했던 검독수리인데, 얼핏 보면 거의 용가리로 보일만큼 포스가 넘친다.

카를 5세는 유럽사에서 상당히 중요한 위치를 차지하는 인물이다. 19세에 대권을 잡고 당시 한창 기세가 오르던 종교 개혁과 이를 지지하는 유럽 각지의 제후들을 견제하며 황제의 권위와 영향력을 지키기 위해 분투했다. 또한 동방에서부터 유럽을 위협하던 오스만 제국의 진격을 성공적으로 막아

베첼리오 티치아노, 〈뮐베르크의 카를 5세〉
1548년경 | 335 × 283cm | 캔버스에 유채 | 스페인 마드리드, 프라도 미술관

냈고 유럽 내 최대의 라이벌인 프랑스의 위협 역시 효과적으로 차단했다. 그는 스스로 교회의 수호자를 자처하던 독실한 가톨릭 신자였지만, 교황 클레멘스 7세가 프랑스와 동맹을 맺고 자신의 입지를 약화시키려고 시도하자 이탈리아로 진군, 아예 로마를 함락하여 교황을 유폐시키는 것도 주저하지 않았다.

유럽 각처에 퍼져 있는 영토, 지역의 언어에 따라 카를 5세는 저마다 다른 이름—오스트리아, 독일에서는 카를 5세, 스페인에서는 카를로스 1세, 부르고뉴에서는 샤를 2세, 이탈리아에서는 카를로 4세—으로 불렸다. 다문화의 방대한 영토를 다스린 군주답게 생전에 여러 언어에 능통했던 카를 5세는 다음과 같은 말을 남긴 것으로도 유명하다.

나는 신과는 스페인어로, 여성과는 이탈리아어로, 남성들과는 프랑스어로, 말과는 독일어로 말한다.

외국어에 관심이 있는 사람이라면 곱씹어 볼 문장이다. 이 말인즉슨, 기도할 때 사용하는 언어야말로 영혼의 가장 깊은 곳에 깃든 언어, 모국어일 것이다. 또 이탈리아어와 프랑스어가 유럽에서 각각 사랑의 언어, 외교의 언어로 자리 잡았던 역사와도 일치한다. 말horse에게 쓰는 언어는 독일어를 비하하려는 뜻이 아니라 그만큼 독일어가 메시지를 확실하게 전달할 수 있는 실용적인 언어임을 표현한 것이라 할 수 있지 않을까. 그의 말대로라면 반 다이크 그림 속의 카를 5세는 애

마에게 내릴 다음 명령을 독일어로 생각하고 있는 중인 듯하다. 동시에 정작 그가 위의 어록을 남겼을 때는 과연 어떤 언어를 사용했을까 하는 궁금증도 든다.

한편 반 다이크는 수년 뒤 영국으로 건너가 당시 찰스 1세의 전속 화가가 되면서 탄탄한 출세길이 트인다. 찰스 1세는 반 다이크를 유달리 좋아해서 행치마다 그를 대동하며 자신의 일상을 그리도록 했다. 후에는 기사 작위까지 수여할 정도였다. 반 다이크가 그린 〈찰스 1세의 기마 초상Equestrian Portrait of Charles I〉(영국 런던, 내셔널 갤러리 소장)은 분명 〈카를 5세의 기마 초상〉과 접점이 보인다. 찰스 1세는 이후 내전에 휩쓸려 결국 청교도 혁명 세력에 의해 1649년 참수형에 처해지는 변고를 겪지만, 반 다이크는 그보다 훨씬 전인 1641년에 사망했기 때문에 자신을 아꼈던 후원자에게 닥친 험한 일을 목격하지 않을 수 있었다.

P. S

반 다이크의 놀라운 눈썰미는 2차 모사본이라고는 믿겨지지 않을 정도로 독자적인 그림을 완성해 냈다.

제6관 │ **아카데미아 미술관**

우피치가 결코 갖지 못한 것

Galleria dell'Accademia

우피치 외에도 피렌체에는 미술관, 박물관이 100여 군데에 달한다. 피렌체의 전성기였던 르네상스 시대에도 인구가 10만 명을 넘지 못했고, 오늘날에도 겨우 38만 명 정도 규모의 도시라는 점을 생각하면 가히 그 문화적 깊이와 풍요로움을 짐작할 수 있다. 만약 피렌체에 딱 하루만 머물러야 한다면(문화적 체험으로는 만행에 가깝긴 하지만), 우피치 다음으로 갤러리아 아카데미아, 즉 아카데미아 미술관을 가볼 것을 추천한다.

'아카데미아'라는 이름에서 알 수 있듯이 원래는 18세기 말 합스부르크 왕가의 토스카나 공 레오폴드(후에 오스트리아 황제 레오폴드 2세)가 설립한 왕립 미술원이었다. 이 오래된 미술 교육 기관 건물이 세계적인 미술관으로 올라서게 된 계기는 1873년 피렌체시가 〈다비드상〉의 전시관으로 이 건물을 선정한 덕분이다. 그때까지 거의 500년 가까이 시뇨리아 광장에서 풍찬노숙하던 〈다비드상〉을 위해 이후 장장 9년에 걸쳐 전시관 건설을 마무리하고 1882년 공식 개장했다. 그 후 아카데미아 미술관은 전 세계에서 방문객을 불러들이는, 특히 미켈란젤로의 팬이라면 반드시 거쳐야 할 일종의 성지가 되었다.

전무후무한 조각

〈다비드상〉
David

"피렌체에 가거든 꼭 〈다비드상David〉을 보게." 오래전 첫 이탈리아 여행을 앞두고 치과에 들렀을 때, 치과의 L박사가 건넨 조언이었다. L박사는 뒤이어 "내 평생 본 '가장 예쁜 것'이었다네"라고도 덧붙였다. 성형외과 전문의만큼은 아닐지 몰라도 치과의 역시 치아와 그 주변 모양새를 다듬는 작업을 하는 만큼 나름의 미적 감각을 지니게 되는 법이다. 그런 인물이 어떤 예술품을 극찬했다고 하면 아주 허투루 들을 건 아니다. 생각해 보면 치아와 대리석 조각의 색깔 또한 다소 닮은 면이 있다. L박사가 이탈리아계 미국인이라는 사실도 공교로운 우연이었다.

그의 조언을 떠올리며 내가 실제로 미켈란젤로의 이 기

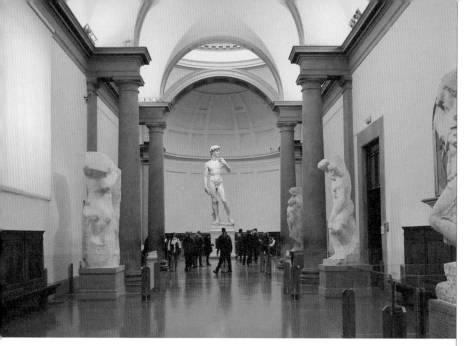

먼발치서 바라본 〈다비드상〉

념비적인 조각을 마주한 것은 피렌체 체류 3일째 늦은 오후
였다. 일단 다른 건 다 제쳐두고 〈다비드상〉은 그 규모부터
남달랐다. 흔히 책에 나오는 사진으로는 그 규모를 가늠하기
쉽지 않지만 실제로 현장에 가면 이미 먼발치에서부터 입이
떡 벌어진다. 조각의 크기가 그 받침대 주변을 둘러싼 관람객
들과 시각적으로 즉각 비교되기 때문이다. 물론 조각에 가까
이 다가갈수록 주변 대상들은 시야에 들어오지 않고 그 엄청
난 작품에 그냥 압도되어 버린다. 거의 자동적으로 "맙소사!"
라는 감탄사가 튀어나온다. 크기만 보면 성서의 영웅 소년
다윗보다 그가 제압한 블레셋군의 거인 전사 골리앗을 닮았
다. 물론 골리앗이 역사적 실존 인물이라면 아무리 거인이었

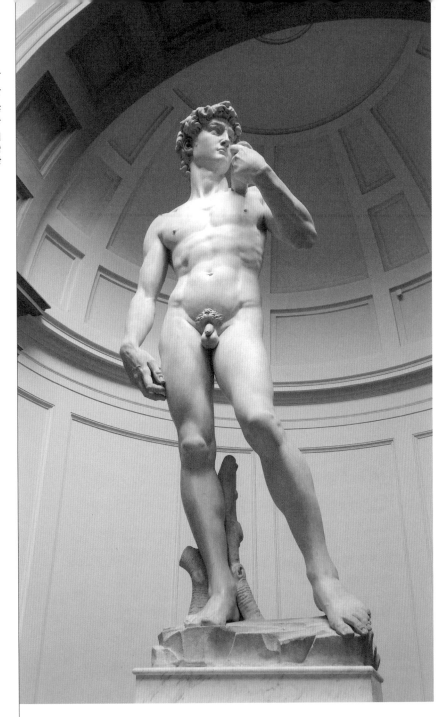

미켈란젤로 부오나로티, 〈다비드상〉
1501~1504년경 | 517×199cm | 조각, 대리석

다고 해도 인간인 이상 신장이 3미터를 넘지는 못했을 테니, 〈다비드상〉은 그보다도 거의 두 배에 달한다.

물결치는 풍성한 곱슬머리, 크고 부리부리한 눈, 오똑한 콧날뿐 아니라 강인한 팔, 흉곽, 다리 등은 그리스·로마 신화 속의 남신, 영웅을 방불케 하는 포스를 풍긴다. 말이 나왔으니 얘기지만 손등을 흐르는 힘줄, 발가락과 발톱의 배치, 심지어 성기 위에 돋은 음모에 이르기까지 극사실주의적인 묘사는 경이로울 지경이다.

다윗은 미켈란젤로 이전에도 예술가들이 그림과 조각에서 즐겨 다루던 소재였지만, 흔히 골리앗과 싸우거나 이미 골리앗을 제압하고 의기양양해하는 장면 등의 묘사가 대세였다. 반면 미켈란젤로의 조각은 별다른 극적인 제스처 없이 돌팔매를 어깨에 메고 서서 정면을 응시하는 모습이다. 성서의 맥락을 다시 가져오자면 접근하는 골리앗을 응시하며 전의를 다지는, 혹은 전략을 세우는 다윗의 모습이라고 할까. 다비드는 뻣뻣한 차렷 자세 대신 오른쪽으로 몸의 무게 중심을 약간 옮긴 자세를 취하고 있는데, 흔히 '콘트라포스토 contrapposto'라는 용어로 불리는 이 포즈는 조각이나 회화 속 인물이 마치 한 동작에서 다른 동작으로 옮겨 가는 사이의 짧은 순간을 포착한 듯한 실재감을 부여한다. 또한 다비드의 오른발을 감싸고 있는 듯한 나무 둥치(그런 모양의 돌출부)는 단순한 장식이 아니다. 한 덩이의 대리석으로 만들어진 거인 다비드상의 무게 중심이 오른쪽으로 옮겨 간 것을 지지하기 위한 역학적 고려라 할 수 있다.

조각의 체형은 자연스러운 인체 비율을 따르고 있지 않다. 굳이 말하자면 대두에 팔과 다리는 긴 편인데, 이는 실수가 아니라 의도한 결과다. 애초에 〈다비드상〉은 당시로는 고층 빌딩에 속하는 두오모 성당의 돔 둘레에 장식으로 설치될 예정이었기 때문에, 미켈란젤로는 사람들이 어떤 대상을 아래에서 우러러 볼 때에 마치 같은 고도에서 대상을 보는 것처럼 느낄 수 있는 착시 효과를 고려해서 조각을 만든 것이다. 이는 다빈치가 〈수태고지〉에서 관람자들이 올려다 볼 위치를 고려하여 성모 마리아의 신체 일부를 과장되게 묘사해야 했던 것과 같은 맥락이다.

1501년 피렌체의 유력 인사들이 두오모 성당 외벽을 장식할 대규모 조각의 제작을 의뢰했을 때 미켈란젤로는 26세였다. 오늘날의 시선으로 보면 매우 파격적인 결정이라고 생각하기 쉽지만 알고 보면 그리 무리한 선택도 아니다. 소년 시절 일찌감치 로렌초 메디치에게 일종의 미술 장학생으로 발탁되는 특혜를 누렸던 미켈란젤로는 이미 10대 시절부터 메디치 가문 인사들에게 의뢰를 받아 여러 조각을 만들어 왔고, 15세기가 저물 즈음 그의 명성은 피렌체 너머 전 이탈리아에 퍼져 있었다. 르네상스 시대 평균 수명을 생각할 때 20대 중반이라면 사실 한참 일할 나이였다. 미켈란젤로의 경우 실제로는 무려 88세까지 살았지만 스스로도 그렇게 장수하리라고는 기대하지 못했을 것이다.

〈다비드상〉의 조각가로 미켈란젤로가 아니면 안 되었던 사정은 또 있었다. 조각의 원자재가 된 것은 1460년대 카라

라산에서 채석된 초대형 대리석 석재였다. 그런데 두오모 성당 조각 작업을 맡은 조각가마다 대리석 표면을 몇 번 긁적거리다가 작업을 포기하는 상황이 계속되면서 그 거대한 돌덩이가 거의 수십 년간 성당 구내에 흉물처럼 방치되는 사태에 이르렀다. 최근에 밝혀진 연구 결과에 따르면 문제의 대리석은 돌의 밀도가 유달리 강해서 부딪히는 도구에 대한 저항도가 높은 탓에 조각가가 원하는 모양으로 깎아내기가 까다로웠다는 것이다. 이런 문제를 해결하기 위해서는 거친 돌을 다룰 수 있을 만큼 젊고 힘이 넘치는 동시에 미적 감각까지 겸비한 예술가가 필요했고, 이 조건을 충족할 만한 인물은 당시 이탈리아 전역과 유럽을 통틀어 미켈란젤로뿐이었다.

미켈란젤로는 자신의 조각술에 대해 언젠가 "대리석 속에 천사가 갇혀 있기에 돌을 파서 그를 해방시켰다"라고 말한 적이 있다. 얼핏 간단하게 들리지만 정작 미켈란젤로가 돌 속에 갇힌 다비드를 자유롭게 하는 데는 3년이 걸렸다. 작업 기간 내내 미켈란젤로의 용모는 마치 제빵사에 가까웠다고 알려져 있다. 제빵사가 종일 밀가루 더미를 온몸에 묻히고 다니듯이 미켈란젤로 역시 작업 중 부서진 돌가루, 그 부스러기를 몸에 덮어 쓰고 지냈기 때문이다.

완성된 조각의 실물을 본 피렌체의 원로들은 미켈란젤로에게 작업을 의뢰했을 당시의 계획을 변경하여 〈다비드 상〉을 두오모 성당 대신 도시의 공공 기관들이 대거 집결해 있는 시뇨리아 광장의 베키오 궁전 바로 앞에 세우기로 결정했다. 그 엄청난 규모의 조각을 성당 외벽 위에 올리는 작업

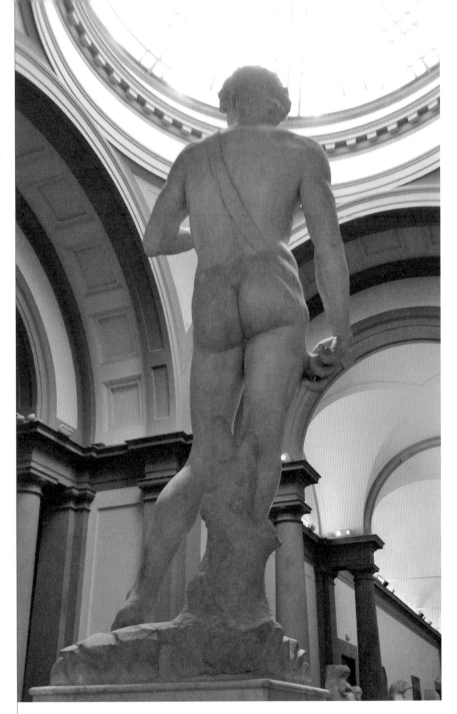

뒤에서 바라본 〈다비드상〉 모습

에 부담이 작용한 이유가 컸겠지만, 동시에 〈다비드상〉이 '단지' 성당 건물의 들러리로 이용되기에는 너무도 엄청난 걸작이라는 사실을 누구라도 쉽게 직감했을 것이다.

실제로 〈다비드상〉은 예술품의 전통적 기능 자체를 바꿔 놓은 혁신적인 케이스였다. 〈다비드상〉의 애초 기획 의도가 시사하듯 당시까지 서구 문화에서 조각이란 교회, 궁전, 대저택 등의 공간 한 귀퉁이를 차지하는 들러리에 불과했다. 그런데 미켈란젤로는 〈다비드상〉을 통해 조각의 그런 종속적 기능을 거부하고 조각이 조각 자체로서 감상되고 평가받는 새로운 차원을 연 것이다. 이런 점에서 미켈란젤로는 상류층 귀족들의 식사나 파티의 병풍에 불과하던 음악을 그 자체의 감상 대상으로 승격시킨 베토벤과도 닮은 면이 있다.

동시대 및 앞선 예술가들에 대한 촌평으로도 유명했던 르네상스 시대 화가이자 조각가 바사리는 "미켈란젤로의 〈다비드상〉을 한 번 본 사람은 살아 있거나 고인이 된 다른 조각가들의 그 어떤 작품도 볼 필요가 없다"라고 단언했다. 그나마 바사리는 그의 동시대를 기준으로 "살아 있거나 고인이 된" 예술가들로 선을 그었지만, 이후 다시 500년 이상이 흐른 오늘날까지도 〈다비드상〉을 능가하는 조각 혹은 미켈란젤로를 뛰어 넘는 조각가가 출현했다고 할 수 있을까. 르네상스를 계승한 신고전주의 조각은 물론이고 19세기 말~20세기를 풍미한 조각가들의 대표작들을 모아 옆에 세운다 한들 〈다비드상〉 하나의 존재감에 필적할 수 있을지 의문이다.

바사리는 한 걸음 더 나아가 미켈란젤로에게 일 디비노

Il Divino라는 호칭을 헌정했다. 신적인 존재The Divine, 다시 말해 '예술의 신'이라는 얘기다. 인간이 신이 될 수는 없다. 다만 〈다비드상〉을 필두로 한 미켈란젤로의 여러 조각은 정말 신적인 것, 성스러움이 무엇인지에 관한 시각적 단서를 우리에게 전한다.

P. S

〈다비드상〉은 '예술의 신'이 만든 조각이다. 일 디비노 미켈란젤로!

특이한 조화 혹은 조화의 결핍

〈세례 요한과 두 천사와 함께한 동정녀와 아기 예수〉
Virgin and Child with the Young St. John the Baptist and Two Angels

〈다비드상〉의 압도적인 포스에서 슬슬 깨어나 주변을 둘러보면 나름의 매력과 스토리를 지닌 다른 작품들도 적지 않게 발견할 수 있다. 그 가운데서도 가장 내 눈길을 끌었던 것은 보티첼리의 〈세례 요한과 두 천사와 함께한 동정녀와 아기 예수 Virgin and Child with the Young St. John the Baptist and Two Angels〉(이하 〈성모자상〉)였다.

이 독특한 그림 속에서 무엇보다 내 관심을 끈 것은 그림 속 동정녀 마리아의 얼굴이다. 여기서 우피치가 보유한 보티첼리의 두 대작, 〈비너스의 탄생〉(이하 〈탄생〉)과 〈라 프리마베라〉(이하 〈봄〉)를 다시 떠올려 보자(228쪽). 〈탄생〉의 모델로 거론되는 시모네타 베스푸치에 대해서는 앞서 언급했지만,

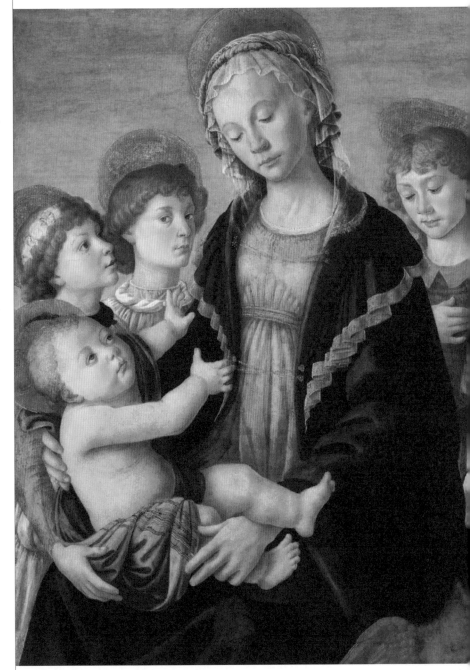

산드로 보티첼리, 〈세례 요한과 두 천사와 함께한 동정녀와 아기 예수〉
1468년경 | 98×97cm | 패널에 템페라

〈봄〉의 비너스 역시 같은 여성을 모델로 하고 있다고 주장하는 이들도 적지 않다. 그런데 내 눈에는 두 비너스의 얼굴은 서로 닮아 보이지 않는 정도가 아니라 전혀 다른 두 여성으로 보인다. 〈탄생〉 속 비너스가 눈매나 콧날 등이 모두 시원시원하고 분명하다면 〈봄〉의 비너스는 더 조밀하고 다소 얌전한 인상이다. 오히려 내 눈에는 이 〈성모자상〉 속 마리아의 모습이 바로 우피치의 〈봄〉 속 비너스와 유사해 보인다.

단, 존재했는지조차 확실치 않은 미지의 여성에 대한 상상의 나래를 펼치지 않더라도 이 그림은 그 자체로 여전히 독특하고 흥미롭다. 흔히 성모자상이라고 하면 마리아와 아기 예수의 묘사에 집중하고, 다른 인물이 등장한다고 해도 약간 작게 그린다던가, 성모자로부터 조금 떨어진 뒤쪽 자리에 위치시키기 마련이다. 원근감을 주어 그림의 주인공이 누구인지 분명히 하기 위함이다. 그런데 보티첼리의 그림은 다르다. 물론 여기서도 성모자가 중심 인물임에는 변함이 없지만, 그 뒤를 보좌하는 천사들과 세례 요한의 존재감 역시 크게 뒤지지 않는다. 다소 수줍은 소년의 모습을 한 세례 요한은 그가 장차 성경의 묘사처럼 "회개하라!"를 외치며 광야를 휘젓고 다닐 낌새는 잘 느껴지지 않는다. 역시 소년의 외모를 한 두 천사 중 한 명은 약간은 천진하고 장난기 어린 표정으로 마리아를 우러러보고 있으며 그보다 조금 나이 들어 보이는 다른 천사는 아예 감상자 쪽을 응시하고 있다. 이 인물의 모델은 화가 자신이거나 혹은 그림을 주문한 의뢰인일 수도 있다.

그림에서 눈에 띄는 또 다른 특징은 마리아와 아기 예수

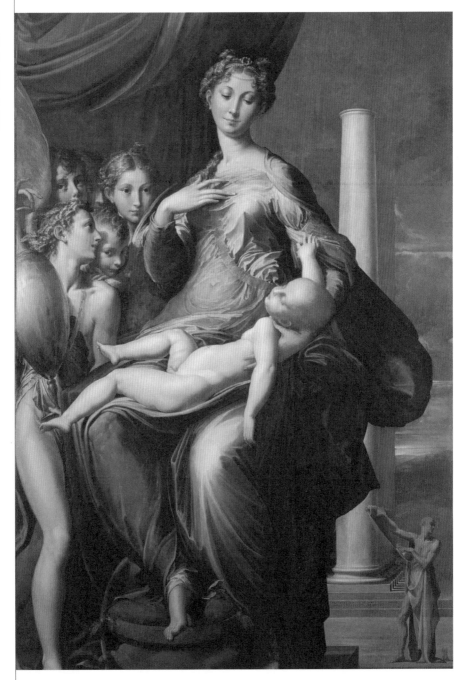

파르미자니노, 〈긴 목의 마돈나〉 | 1534~1540년경 | 216.5×132.5cm
패널에 유채 | 이탈리아 피렌체, 우피치 미술관

의 시선이다. 자세히 보면 둘은 서로를 바라보고 있지 않다. 아기 예수는 모친보다도 그 뒤에 있는 무언가에 더 관심이 있는 듯하다. 마리아의 시선 역시 아들의 얼굴보다는 발아래 쪽 혹은 아예 눈을 반쯤 감고 명상에 잠긴 듯 보인다. 그림 속 주인공 모자 사이의 특이한 조화 혹은 조화의 결핍은 어떻게 설명해야 할까.

이렇게 어딘지 초점이 어긋난 듯한 성모자 그림으로는 우피치에 있는 〈긴 목의 마돈나Madonna with the Long Neck〉를 꼽을 수 있다. 이탈리아 화가 파르미자니노Parmigianino, 1503~1540가 그린 이 그림 역시 마돈나와 아기 예수 사이의 기묘한 긴장 관계, 그 어색함이 감상 포인트다. 사실 그에 비하면 그림의 별명이 된 마돈나의 유달리 긴 목은 먼저 눈에 들어오지도 않는다.

이 그림에서 마돈나, 즉 성모 마리아가 아기 예수를 바라보는 시선은 차갑기 짝이 없다. 마치 썩소(썩은 미소)를 머금은 듯한 표정까지 더하면 경멸의 시선으로까지 느껴질 지경이다. 아기 예수의 모습은 그런 엄마보다 더 쇼킹하다. 말이 아기 예수지 긴 팔다리의 큼직한 체격은 이미 아기의 몸이 아니다. 얼굴 생김새도 귀엽다기보다는 어딘지 외계인처럼 보인다. 눈은 감겨 있는것 같은데, 허우적대는 몸짓을 보면 무슨 악몽이라도 꾸고 있는 듯하다.

흔히 파르미자니노는 이전 르네상스 시대의 회화 문법에서 의식적으로 벗어나 새로운 방법론을 개척하려고 시도한 이른바 '매너리즘'의 선구자로, 〈긴 목의 마돈나〉는 그러한

실험을 대표하는 그림으로 평가받는다. 어쩌면 파르미자니노는 바로 전 시대 화가인 보티첼리로부터 영감을 얻은 것은 아닐까? 우연한 기회에 보티첼리의 엇갈리는 시선의 〈성모자상〉을 본 뒤 목이 길어 더욱 성스러운 마돈나와 외계인 같은 아기 예수의 '대결'을 그릴 생각을 했을지도 모른다. 이렇게 두 작품은 내게 묘한 연관성을 지닌 한 쌍으로 다가온다.

P.S
보티첼리만의 〈성모자상〉은 그 자체로 독특하고 흥미롭다.

바티칸 미술관

가장 작은 나라, 가장 큰 미술관

Vatican Museums

세계에서 가장 작은 나라는 어디일까? 국토의 면적이 '자그마치' 0.44제곱킬로미터에다 인구는 1000여 명'씩이나' 달하는, 이탈리아의 수도 로마의 시내 가운데 위치한 도시 속의 도시 바티칸 시국The Sate of Vatican City이다.

비록 세계에서 가장 작은 나라지만, 한 국가가 면적당 보유한 미술품의 숫자로 보자면 바티칸은 세계 최강국 중 하나다. 바티칸은 주권 국가인 동시에 그 자체가 하나의 거대한 박물관이다. 다만 바티칸 박물관(미술관)이라는 공식적인 명칭은 존재하지 않는다. 영어로 'Vatican Museums', 즉 복수로 표현하는 데서 알 수 있듯이 바티칸은 여러 미술관, 박물관이 모여 있는 예술 복합 단지에 가깝다.

오늘날 바티칸에는 50여 개의 크고 작은 미술관, 박물관들이 모여 있다. 그 중 관람객들에게 유명하고 인기 있는 곳으로는 피오 클레멘티노Pio-Clementino 미술관, 키아라몬티Chiaramonti 미술관, 바티칸 회화 갤러리, 보르자의 저택, 라파엘로의 방, 시스티나 예배당 등이 있다. 비단 미술관뿐 아니라 바티칸 경내는 방문자가 언제 어디로 발길을 옮기더라도 뛰어난 회화와 조각들과 마주치게 되어 있다.

'최고 존엄'의 경지

〈프리마 포르타의 아우구스투스상〉
Augustus of Prima Porta

바티칸에는 로마 시대 조각들이 즐비하지만, 그 가운데서도 흔히 〈프리마 포르타의 아우구스투스상Augustus of Prima Porta〉이라고 불리는 작품의 존재감은 단연 발군이다. 이 조각은 군복 차림의 로마 제국 초대 황제 아우구스투스를 형상화한 것이다.

　독재자 율리우스 카이사르가 암살당한 뒤 로마의 대권을 놓고 본격 대결을 벌인 인물은 카이사르의 측근이었던 안토니우스와 카이사르의 조카 손자이자 법적 후계자였던 옥타비아누스였다. 한동안 협력과 투쟁을 병행하던 이들은 기원전 31년 그리스 북서부의 악티움에서 건곤일척의 한판 대결을 치렀다. 이 해전에서 대패한 안토니우스와 연인이자 동

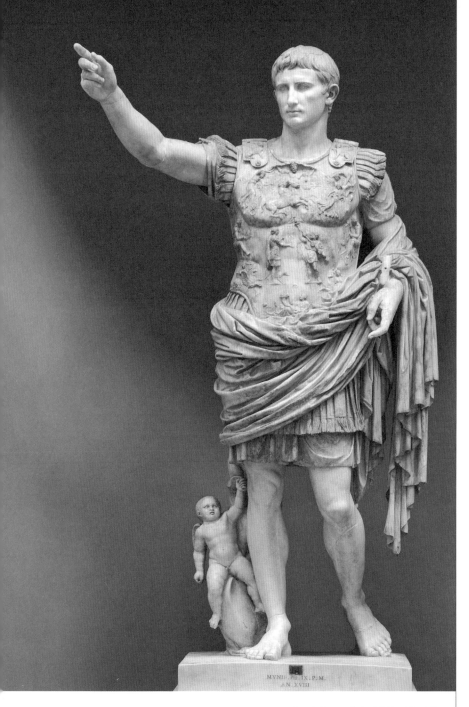

〈프리마 포르타의 아우구스투스상〉
서기 20년경 | 217cm | 조각, 대리석

맹 파트너였던 이집트 여왕 클레오파트라는 결국 자살로 생을 마감했고, 옥타비아누스는 명실공히 로마 제국의 최고 지배자로 등극했다. '존엄한 자'라는 뜻의 아우구스투스는 이때 로마 원로원이 옥타비아누스에게 바친 존칭이다. 이후 역대 로마 황제들은 예외 없이 '아우구스투스'라는 칭호를 물려받았다.

조각을 보면, 군장한 황제가 왼손에는 지휘봉(현재는 없다)을 들고 오른손으로는 전방을 가리키고 있는데, 이는 십중팔구 군 장병들 앞에서 연설하는 장면을 형상화한 것이다. 실제로 아우구스투스가 취한 포즈는 역대 로마 황제들의 조각에서 자주 등장한다. 이탈리아어로 '연설 포즈'라는 의미의 '아들로쿠티오 포즈adlocutio pose'라는 미술 용어가 따로 있다. 한편 아우구스투스가 취한 몸동작은 앞서 〈다비드상〉에서 보았던 '콘트라포스토'다.

그러니까 이 황제는 막 전투에 나서는(혹은 전투에서 승리하고 돌아온) 장병들에게 일장 연설로 사기를 북돋아야 하는 엄숙한 상황임에도 긴장은커녕 가볍고 삐딱한 자세로 여유 있게 상황을 장악하고 있다. 여기서 만약 빈틈없이 꼿꼿한 차렷 자세로 연설을 하게 되면 히틀러나 스탈린 같은 독재자는 될지언정 '존엄한 자'의 경지는 아닐 것이다. 굳이 비교하자면, 다비드상에서 미켈란젤로가 사용한 콘트라포스토가 다소 정적인 자세라면 아우구스투스상의 경우는 더 동적이다. 다비드가 골리앗과 필리스티아(블레셋)인들을 바라보며 전략을 짜는 가운데 삐딱한 자세를 취했다면 아우구스투스 황제

의 경우는 연설하다 스스로 약간 흥에 겨워 몸을 앞으로 내미는 듯한 모습이다.

아우구스투스의 조각이 군복 차림만 있는 것은 아니다. 토가를 입은, 혹은 가볍게 상반신을 드러낸 모습의 조각도 많다. 그럼에도 역시 갑옷을 걸친 황제의 모습은 남다른 포스와 함께 일종의 메시지를 지닌다. 실제로 황제를 뜻하는 영단어 emperor의 어원이 되는 라틴어 임페라토르imperator는 '군 최고 사령관Commander in chief'이라는 뜻이다. 임페라토르는 원래 공화정 시절, 행정 수반인 집정관consu이 전쟁을 지휘해야 할 경우 원로원 의원들이 통솔권을 부여하며 내린 칭호였다. 즉 군복을 입은 황제는 로마 힘의 원천이 무력에 있으며, 군대의 충성을 끌어낼 수 있는 인물이야말로 진정한 리더라는 의미를 함축한다. 아우구스투스가 걸치고 있는 갑옷에는 기원전 1세기경 당시 라이벌이었던 파르티아 제국이 한때 포획했던 로마 군기를 반환하는 장면이 새겨져 있다. 실제 기원전 20년에 있었던 사건을 조각에 포함한 것은 이방인들에 대한 로마 제국의 승리, 위엄을 상징한다.

조각을 한참 보고도 별생각 없이 지나칠 수 있지만 일단 알아채면 의아스러운 부분은 아우구스투스가 '맨발'이라는 점이다. 군대 앞에서 연설하는 황제가 군화를 신지 않은 맨발이라니? 전날 늦잠을 자다가 서둘러 나오느라 미처 군화를 신지 못하고 맨발로 나온 걸까? 물론 아니다. 콘트라포스토가 최고 존엄의 여유를 상징한다면 맨발은 한 걸음 더 나아가 이미 아우구스투스가 인간을 넘은 신적 존재라는 메시지

를 전한다. 신이라면 굳이 보호 장구인 군화가 필요 없다. 실제로 그리스·로마 조각 가운데 신발을 착용한 신을 묘사한 경우라면 머큐리(그리스 시대 헤르메스)를 묘사한 조각 정도를 들 수 있다. 머큐리는 신계와 인간계 사이의 전령 역할을 하는 존재로, 신으면 바람보다 빠르다는 날개 달린 샌들은 그의 트레이드마크로 알려져 있다.

조각에서 아우구스투스의 신성을 암시하는 장치는 비단 맨발만이 아니다. 그의 오른쪽 장딴지에 밀착된 큐피드는 미의 여신 비너스의 자식인데, 아우구스투스 당대 로마에는 그의 양부 카이사르의 가문이 비너스의 후손이라는 전설이 널리 퍼져 있었다. 큐피드는 돌고래의 등에 올라타 있다. 돌고래는 바다의 거품 속에서 탄생한 것으로 알려진 비너스(보티첼리의 〈비너스의 탄생〉을 상기하자)의 상징임과 동시에 아우구스투스의 대권이 바다에서 결정되었음을 암시한다고 볼 수 있다.

작품명에 흔히 붙는 '프리마 포르타Prima Porta'는 조각이 발굴된 유적 현재 로마시 북쪽 근교에 있는 실제 지명으로, 문제의 조각은 아우구스투스의 두 번째 부인인 리비아의 저택 유적지에서 발굴된 것이다. 그런데 이탈리아어 프리마 포르타가 '첫 번째 관문'이라는 의미임을 생각하면 아우구스투스의 조각이 그곳에서 발견된 것도 우연 아닌 우연의 일치다. 아우구스투스는 로마 제국의 초대 황제였을 뿐 아니라 그의 치세로부터 이른바 팍스 로마나Pax Romana, 즉 로마의 평화, 그 태평성대가 시작된 것으로 본다. 아우구스투스는 여러 의

미에서 새로운 문(포르타)을 열어젖혀 로마라는 도시 국가를 세계 제국으로 변신시킨 장본인이었다.

이렇게 〈프리마 포르타의 아우구스투스상〉은 아우구스투스의 위대함, 나아가 그 신성함을 증명하는 여러 상징과 메시지를 집적시킨 정치 선전 도구로 만들어진 것이다. 그렇다고 해도 그 결과물은 키치적 유치함이나 과장된 메시지의 전달과는 거리가 먼, 고대 조각 예술의 진수를 보여 준다.

P. S

로마의 태평성대, 그 문을 연 '최고 존엄'의 위엄을 가감 없이 보여 준다.

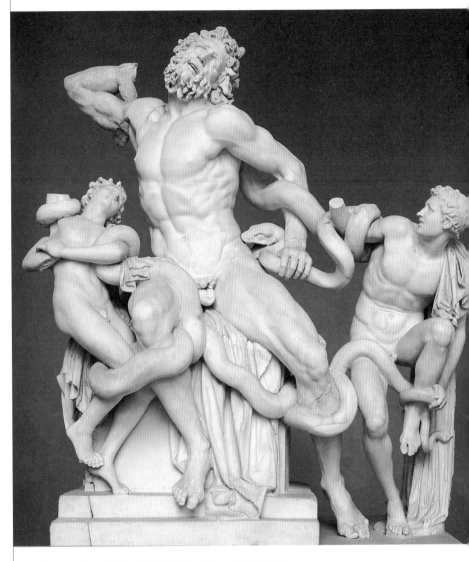

〈라오콘 군상〉 l 기원전 1세기경 l 208×163cm l 조각, 대리석

불운의 예언자와
풀리지 않는 수수께끼

〈라오콘 군상〉
Laocoon and His Sons

지명도 면에서 〈프리마 포르타의 아우구스투스상〉과 거의 쌍벽을 이룰 만한 헬레니즘 로마 시대의 또 다른 걸작으로는 조각 〈라오콘 군상Laocoon and His Sons〉이 있다. 뛰어난 예술성, 그 엄청난 크기, 고대의 유물로는 더 바랄 수 없을 만큼 우수한 보존 상태 등 모든 면에서 경이로운 이 조각상은 특히 트로이 전설 속의 예언자 라오콘의 최후를 묘사하고 있다.

흔히 그리스·로마 신화의 이야기가 그렇듯이 라오콘의 죽음과 관련해서 여러 버전이 전해지지만, 아우구스투스 통치기에 활약했던 로마 시인 베르길리우스의 서사시 《아이네이스》의 묘사가 가장 유명하다. 여기서 라오콘은 그리스군이

철수하며 남긴 목마를 도시 안에 들이는 위험에 대해 경고하는데, 이후 갑자기 나타난 두 마리 뱀에 의해 두 아들과 함께 참혹한 죽임을 당한다. 이에 놀란 트로이인들은 결국 목마를 성내로 들여오고 그 속에 숨어 있던 그리스군 특공대에 의해 멸망에 이르고 만다. 《아이네이스》는 이 트로이 유민들을 이끌고 이탈리아반도로 와서 로마의 기틀을 다졌다는 영웅 아이네이스의 활약을 묘사한 작품이다.

불운의 예언자 라오콘과 그 아들들의 최후를 묘사한 이 조각은 1506년 고대 로마를 이루던 일곱 개 구릉 중 하나인 에스퀼리노 언덕(오늘날 티투스 황제의 궁전터로 알려졌다)의 포도밭에서 발견되었다. 조각은 발굴 당시부터 세간의 엄청난 관심을 끌었다. 문외한이 봐도 그 크기와 솜씨에 감탄이 나올 만큼 뛰어난 작품이었던 데다가 조각의 주제 역시 고전에 밝은 식자라면 바로 간파할 수 있을 만큼 분명했고, 여기에 또 고대 로마의 박물학자 플리니우스가 이 〈라오콘 군상〉을 콕 집어 극찬한 기록이 이미 잘 알려져 있기도 했다. 그의 저서 《플리니우스 박물지》에서 라오콘상이 로도스섬 출신인 세 명의 장인들에 의해 단 한 덩이의 석재로 만들어졌으며, 회화나 조각을 통틀어 역사상 그 어떤 작품보다 탁월한 예술품이라고 평가한 바 있다.

그리스·로마 시대 조각에 조예가 깊었던 교황 율리우스 2세는 조각의 발견 소식을 듣자마자 측근들을 현장에 파견해서 점검하게 했는데, 그때 마침 로마에 머물던 미켈란젤로도 포함되어 있었다. 감정단의 보고를 받은 율리우스 2세는

즉시 라오콘상을 포도밭 주인으로부터 구입해서 자신의 고대 조각 컬렉션에 포함시켰다. 율리우스 2세가 오늘날 바티칸 미술관의 시초가 된 팔각 중정 조각 전시회를 개최했을 때, 이 라오콘상은 방문객들의 관심을 집중시킨 최고 스타였다.

헬레니즘 시대의 조각답게 등장인물 모두 늘씬한 몸매에 적당한 근육미를 뽐낸다. 심지어 저승사자 역의 뱀들조차 꽤 근육질이다. 흥미롭게도 뱀을 대하는 세 부자의 대응 방식은 저마다 다르다. 쌍둥이 형제지간인 두 소년 가운데 왼쪽 소년은 이미 거의 의식을 잃은 듯 몸을 뒤로 젖힌 상태지만 오른쪽 소년은 공포에 떨면서도 나름 뱀의 공격에서 벗어나 보려고 발버둥 치는 듯한 자세다. 물론 가장 극적인 묘사는 주인공이자 형제의 아버지인 라오콘의 몫이다. 라오콘은 두 아들보다 훨씬 큰 체격으로 무대의 중앙에서 뱀의 공격에서 벗어나기 위해 온몸을 뒤트는 (혹은 활짝 펼치는) 포즈를 취하며 사실상 조각을 보는 이의 시선을 처음부터 장악하고 있다. 건장한 몸매와 근육의 묘사도 눈길을 끌지만, 역시 인상적인 것은 그 복잡한 표정이다. 죽음, 그것도 혹독한 죽음의 고통에 직면한 인간이 짓는 표정이란 그런 것일까? 의식이 어떤 종교적 정신에 깊이 빠져든 인간도 라오콘의 표정과 비슷할 것 같다.

〈라오콘 군상〉에 대한 비판적인 의견도 없진 않다. 핵심은 조각이 묘사하는 상황이 얼마나 현실적인가 하는 문제였다. 가령 큰 뱀이 사냥에 나설 때 기본 전략은 일단 먹잇감을 꽉 조여 질식사시킨 뒤 맛있게 먹는 것이지만 조각 속의 뱀은

희생자들을 꽉 움켜잡기보다는 오히려 슬슬 뒤엉키며 공포 분위기만 조장하는 데 집중하는 느낌이다. 또한 두 마리의 뱀은 각기 라오콘과 한 아들의 옆구리를 물어뜯기 시작하고 있는데, 역시 자연에서의 뱀이라면 먹잇감이 완전히 의식을 잃을 때까지는 성급하게 식사를 시작하지 않는다. 라오콘의 표정이나 근육의 분포 등이 해부학적으로 보면 상당히 부자연스럽다는 지적도 있다. 하지만 작품의 소재가 그리스 신화 속의 스토리를 형상화한 것인 만큼 지나치게 과학적 분석을 적용할 일은 아니라고 본다.

이 조각의 발견 이래 오늘날까지 풀리지 않은 가장 큰 의문은 과연 이 라오콘상이 플리니우스가 극찬한 그 라오콘상인지, 아니면 원래의 라오콘상을 카피한 후대의 모작인지의 여부다. 그 문제는 아마 영원히 풀리지 않을 수수께끼겠지만 말이다.

P. S

〈**라오콘 군상**〉**은 예술성, 크기, 우수한 보존 상태 등 모든 면에서 경이롭다.**

비밀의 상자

〈성 헬레나의 석관〉
Sarcophagus St. Helena

이 작품은 엄밀히 말하면 미술품이기 전에 유물, 더 정확히는 석관이다. 이집트 파라오들의 경우에서도 잘 알 수 있듯이 고대의 관 혹은 관곽은 그 안팎을 뒤덮은 장식과 문양, 이미지 등으로 빼어난 예술성을 자랑하는 경우가 적지 않다. 여기서 소개하는 관은 예술성은 말할 것도 없고 한때 그 속에 잠들었다고 여겨지는 인물과 배경에 대한 미스터리로 신비한 종교적 아우라까지 뿜어낸다. 과연 누구의 관일까?

그리스도교가 로마에서 공인된 것은 313년, 콘스탄티누스 황제 때였다. 콘스탄티누스는 디오클레티아누스 황제가 고안한 '4황제 체제'의 부작용으로 일어난 내전에서 최후의 승자가 되어 대권을 잡았다. 가장 유명한 전투가 테베레 강변

에서 벌어진 이른바 '밀비우스 다리 대회전'이다. 콘스탄티누스는 전투 전날 밤 꾼 꿈속에서 십자가(혹은 그리스도를 뜻하는 그리스어 '크리스토스χριστός'의 첫 두 글자를 합친 모양이었다고도 함)의 형상이 나타난 가운데, 그 형상을 앞세우면 승리하리라는 음성을 듣게 된다. 잠에서 깬 콘스탄티누스는 전군에 방패마다 십자가 모양을 새기도록 명령했고, 거의 두 배가 넘는 병력의 열세에도 불구하고 꿈속의 예언대로 대승을 거둔다.

콘스탄티누스가 그리스도교를 공인한 것은 바로 이 길몽에 대한 보은의 차원이라고 흔히 알려져 있지만 꼭 그런 것만도 아니다. 역대 로마 황제들의 지속적인 박해에도 불구하고 이미 콘스탄티누스가 권력 투쟁을 벌일 무렵, 그리스도교는 제국 전역에 깊숙이 침투해 있었다. 로마 민중뿐 아니라 지배층까지 파고들었는데, 콘스탄티누스의 모친인 헬레나도 그중 한 명이었다. 소문난 효자 콘스탄티누스는 오래전부터 모친의 신앙에 깊은 영향을 받았을 것이다. 길몽을 떠나, 그가 대권을 잡은 이상 그리스도교가 로마에서 공인되는 것은 시간문제였던 셈이다.

헬레나는 가톨릭과 동방 정교에서 공히 모시는 성녀로 되어 있는데, 이는 단순히 그리스도교를 공인한 황제의 모친에 대한 예우 차원은 아니다. 헬레나는 평생 빈민 구휼과 봉사에 힘썼고, 특히 서기 327년 황제인 아들의 요청으로 성지순례를 떠나 중동 지역 각처에 교회를 설립하는가 하면 예루살렘에서는 당시 예수의 처형 장소인 골고다 언덕으로 알려진 현장에서 예수를 못 박았던 십자가와 못, 예수가 입었던

〈성 헬레나의 석관〉 | 기원후 4세기경 | 242×268×184cm | 대리석(반암석관)

성의의 천 조각 등의 성물을 찾아 로마로 가지고 온 것으로 알려져 있다.

바티칸에는 〈성 헬레나의 석관Sarcophagus St. Helena〉이 전시되어 있다. 헬레나는 서기 335년 사망한 뒤 오늘날 로마시 서쪽 토르 피그나타라에 있는 영묘에 묻혔다. 영묘는 중세 이후 다소 쇠락했지만 석관은 일부 훼손에도 불구하고 보존 상태가 비교적 양호했는데, 1777년 교황청으로 이송이 결정되

석관의 표면 장식

어 복구 작업을 거쳐 오늘날의 모습이 되었다. 후기 로마 왕족
들에게 인기가 높았던 적색 반암으로 이루어진 석관을 직접
보면 그 입체감을 더욱 강렬하게 느낄 수 있다.

　석관 표면의 장식물들은 대부분 단순한 상감이나 부조
가 아니라 거의 삼차원급으로 솟아 있는 사실상의 조각들이
다. 일단 관 뚜껑에는 승리의 여신 빅토리아가 사방을 지키는
가운데 여유롭게 드러누운 두 마리의 사자상이 보이며, 둘레
는 월계수 가지로 둘러싸였고 사랑의 신 큐피드가 유희하고

있다. 관의 몸체에는 창을 휘두르는 로마 기병들의 발굽 아래
서 쓰러졌거나 혹은 포획되어 처분을 기다리는 이방인 포로
들의 모습이 보인다. 흔히 로마 군단의 핵심은 100명 단위로
기동하는 밀집 대형의 보병대로, 여러 기념비에서도 보병 부
대의 모습은 쉽게 눈에 띄지만, 기병의 활약을 묘사한 경우는
흔치 않아서 매우 독특하다. 엄청난 무게의 석관을 떠받들고
있는 사자상은 18세기 작품이다.

　이쯤에서 약간 의문이 들 수도 있다. 큐피드를 제외하면,
석관을 장식한 조각의 주된 테마가 이방족에 대한 로마군의
승리 찬양이기 때문이다. 십자가 발견은 물론 정작 헬레나의
행적을 암시하는 이미지는 찾아볼 수 없다. 물론 헬레나 사망
당시 그리스도교는 막 공인되어서, 로마에서는 여전히 이교
도적 전통이 강하게 남아 있을 때니 장례 문화도 그 영향 속
에 있었다고 짐작하기는 어렵지 않다. 그런데도 헬레나의 석
관은 우리식으로 말하면 '군사 문화의 잔재'로 덮여 있다.

　오히려 이 석관의 주인이 여성보다는 남성, 그것도 군 지
휘관 쪽이라면 훨씬 납득이 간다. 그런 이유로 오래전부터 석
관의 주인공은 헬레나가 아니라 아들 콘스탄티누스 대제라
는 주장이 있었다. 콘스탄티누스야말로 수많은 전쟁을 치른
인물이니 그의 석관에 전쟁 장면이 들어가는 것은 지극히 자
연스럽다. 하지만 기록과 유적에 따르면 콘스탄티누스는 사
후 로마가 아니라 자신이 세운 제국 제2의 수도 콘스탄티노
플(이스탄불)에 묻힌 것이 거의 확실하다.

　이런 상황에서 석관의 주인 후보로 떠오르는 다크호스

는 바로 헬레나의 남편이자 콘스탄티누스의 부친인 콘스탄티우스 클로루스다. 그는 젊은 시절부터 전장에서 쌓은 수많은 무공을 바탕으로 디오클레티아누스가 방대한 제국을 다스리기 위해 고안한 4황제 체제의 한 명에 오른 입지전적 인물이다. 비록 황제가 된 지 얼마 지나지 않아 전장에서 객사하는 바람에 부귀영화를 제대로 누릴 틈은 없었지만, 그런 배경을 생각했을 때 그를 석관의 주인으로 볼 근거는 충분해 보인다. 여기서 상상의 나래를 좀 더 힘차게 펼쳐 보면, 헬레나 성녀는 실은 점잖은 성녀가 아니라 마치 프랑스 역사 속 잔다르크를 방불케 하는 여전사 스타일의 여성이었는지도 모른다. 남편과 아들이 장군이었음을 생각하면 어쨌든 이 역시 아주 터무니없는 가설은 아닐 터. 이 모든 추측과 음모를 초월해서 〈성 헬레나의 석관〉은 무엇보다 고대 로마 황실의 장엄한 장례 문화, 석재를 활용하는 탁월한 기술, 예술성을 전하는 경이로운 유물이자 미술품이다.

P. S

석관의 주인은 누구인가? 또 이런 놀라운 유물을 남긴 로마 제국은 얼마나 엄청난 나라였던가.

장인 정신과 사상적 내공이 빚은 예술적 승리

〈아테네 학당〉
The School of Athens

바티칸 미술관에서 라파엘로의 방Raphael's Rooms도 인기가 높다. 총 4개의 구역으로 나뉜 해당 실내 공간은 원래 교황 율리우스 2세가 개인 집무실로 계획했던 장소인데, 교황이 라파엘로에게 인테리어 작업을 맡긴 인연으로 현재의 이름이 되었다. 다른 사람도 아닌 르네상스 미술의 4대 천왕 막내 라파엘로가 실내 장식을 맡았는데 그냥 벽지나 바르고 말았을 리는 없다. 작업 기간만 해도 1508년부터 1523년까지 장장 15년이 걸린 끝에, 의뢰인과 화가 사후에 그의 휘하 도제들에 의해 겨우 마무리되었다.

벽면과 천장 등을 장식하는 여러 대형 프레스코화 중 가장 유명한 작품으로 〈아테네 학당The School of Athens〉이 있다.

율리우스 2세의 서재로 쓰였던 서명실署名室의 벽에 그려진 이 그림은 라파엘로의 중기 미술을 대표한다. 그림은 어떤 특정 역사적 장면의 기록화가 아닌 순전한 상상화다. 고대 그리스 문명을 빛낸 사상가들이 총출동하여 올스타 쇼를 펼친다. 토론 중인 소크라테스의 모습, 더 앞선 세대로 수학과 음악 이론을 개척하고 신비주의로까지 나아간 피타고라스, 비관론자의 대표 격인 헤라클레이토스도 보인다. 플라톤과 아리스토텔레스보다 한참 뒷세대 인물인 수학자 겸 천문학자 프톨레마이오스, 그리스와는 직접 상관이 없는 페르시아의 성현 조로아스터도 있다.

주연은 역시 화면의 중심을 차지하고 있는 플라톤과 아리스토텔레스다. 플라톤은 상당히 연로한 모습이며, 아리스토텔레스는 혈기 왕성한 에너지가 느껴지는 젊은이의 모습이다(실제로 43세 정도 차이 난다). 두 사람은 역사상으로도 스승과 제자 사이로, 아리스토텔레스는 플라톤이 개설한 아카데미아에서 그에게 가르침을 받은 뒤 독립하여 교육 기관 리케이온을 열고 후학 양성에 힘썼다. 바로 이 두 기관을 비롯해 아테네인들이 철학과 정치 등의 문제로 열띤 설전을 벌였던 광장 아고라, 아크로폴리스의 진입로에 있던 큰 문으로 지식인들과 사상가들을 불러들였던 스토아 포이킬레(색칠한 현관) 등 위대한 사상의 요람 역할을 했던 공간들을 집적시킨 상상의 공간이 아테네 학당이다.

〈아테네 학당〉은 르네상스라는 문예 운동의 성격을 어떻게 정의해야 할 것인가에 대한 단서를 제공한다는 점에서

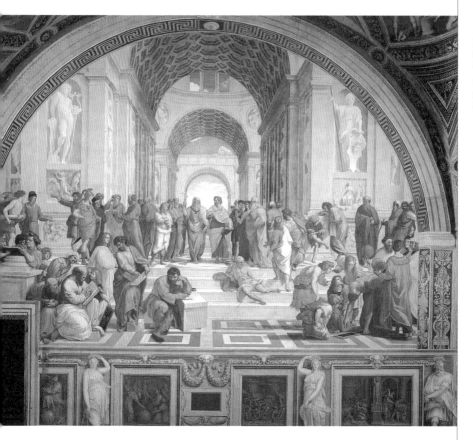

라파엘로 산치오, 〈아테네 학당〉
1509~1511년경 | 550×770cm | 프레스코화

도 의의가 크다. 서명실을 채운 그림들은 교황의 개인 공간을
위해 제작된 것이다. 다시 말해 가톨릭의 수장 역시 혼자 혹
은 측근들과 있을 때는 가끔 고대의 이교도 사상가들을 묘사
한 그림을 바라볼 수 있었다는 얘기다. 이렇듯 속세와 종교계
지도자들의 후원과 용인이 있었던 덕분에 르네상스 운동은
일상으로부터의 일탈, 중세의 경직된 예술 경향으로부터 벗

어나 새로운 차원으로 이동이 가능했다.

그런데 교황의 기호는 그렇다고 해도, 그가 희망하는 바를 화가로서 화면에 구현해 내는 작업이 쉬웠을 리 없다. 다채로운 색채와 형태로 화면을 채우면서 전체적으로 침착하고 정돈된 톤을 유지하는 라파엘로의 테크닉도 물론이지만 더욱 감탄스러운 것은 그림의 디테일에서부터 전체적 구도까지 일관되게 드러나는 그리스 사상사에 대한 그의 이해력, 또 이해를 바탕으로 화면에 구현해 낸 솜씨다. 가령 스승인 플라톤의 손가락은 하늘을 가리키고 있고 제자인 아리스토텔레스의 손바닥은 아래를 향하고 있는데, 이는 각각 플라톤의 이상주의와 아리스토텔레스의 현실주의를 나타낸다는 것이 정설이다.

하지만 그 정도는 르네상스 시대 교양인이라면 충분히 생각했을 법한 수준이다. 라파엘로는 여기서 그치지 않고 한 차원 더 나아간다. 그림 속 플라톤과 아리스토텔레스를 자세히 보면 두 사람은 저마다 손에 책을 들고 있다. 플라톤이 든 책은 그의 우주론이 담긴 《티마이오스》이며, 아리스토텔레스의 경우는 그 시대 폴리스를 사는 자유인의 행동 규범을 제시한 《니코마코스 윤리학》이다. 플라톤과 아리스토텔레스는 각각 많은 저작을 후대에 남겼지만, 두 사람의 사상적 대조점을 강조하는 소품으로서 이 두 책을 고른 것은 라파엘로가 이들의 사상에 대해 상당 수준의 식견을 가지고 있었음을 시사한다.

라파엘로는 조연으로 등장하는 다른 사상가들에게도 그

들의 사상이나 개인적 취향 등을 반영하는 효과적인 미장센을 곳곳에 설치했다. 그림 속 등장인물들이 누구인지는 후대의 추측일 뿐 정확히 알 순 없지만, 고대 철학에 관심이 있는 사람이라면 그림 속 인물들의 특징을 비교적 확신을 가지고 판단할 수 있을 것이다.

가령 플라톤의 우측에서 몇 걸음 떨어진 곳에서 대화 중인 사람은 플라톤의 스승이자 멘토였던 소크라테스다. 그의 트레이드마크인 벗겨진 앞머리와 '슈렉'이 연상되는 외모를 통해 짐작할 수 있다. 소크라테스가 취하는 손의 제스처에서 그의 유명한 대화법을 떠올리는 것도 가능하다. 그 대화법은 흔히 상대가 믿고 있는 바를 먼저 설명하게끔 한 뒤, 그 내용상의 여러 모순점을 질문의 형태로 되짚어가며 각개 격파하는 식인데, 소크라테스가 펼친 왼손 손가락을 오른손으로 하나하나 짚어가는 제스처가 마치 "당신은 사랑의 정의를 이렇게 이렇게 말했지요? 자, 그럼 하나하나 검증해 봅시다"라고 말하는 듯하다.

계단에 반쯤 드러누워 있는 이는 견유학파의 거두 디오게네스라고 알려져 있다. 무소유 라이프스타일을 통해 기존 가치와 질서를 조롱한 홈리스 철학자의 명성에 걸맞게 디오게네스는 계단에서 구걸용 접시(아마도 하나뿐인 소지품)를 곁에 두고 무언가를 골똘히 읽고 있다. 기하학의 아버지 유클리드로 보이는 인물은 땅에 컴퍼스를 돌려가며 제자들에게 공간과 각도에 대해 설명 중이다.

율리우스 2세가 라파엘로에게 인테리어 작업을 맡겼을

때 그는 겨우 26세였다. 젊은이에게 간단치 않은 임무를 맡긴 교황의 탁월한 안목도 안목이지만, 그 임무의 무게에 위축되지 않고 걸작을 만들어 낸 라파엘로의 예술적, 인문학적 원숙함은 더욱 감탄스럽다.

P. S

의뢰인의 탁월한 안목, 화가의 예술과 사상의 결합이 빚어낸 완벽한 하모니!

인간은 우러러보고
신은 내려다본다

〈시스티나 예배당 천장화—천지창조〉
Sistine Chapel Ceiling–The Creation

바티칸 미술관 관람 코스의 하이라이트라면 역시 시스티나 예배당 방문이다. 전통적으로 교황의 개인 예배 공간이자 새로운 교황을 선출하는 추기경들의 회의(콘클라베)가 열리는 현장이기도 한 시스티나 예배당은 아마도 르네상스 시대 전체를 통틀어 가장 위대한 작품으로 1, 2순위를 다툴 만한 걸작을 보유하고 있다. 바로 미켈란젤로가 그린 〈시스티나 예배당 천장화Sistine Chapel Ceiling〉와 〈제단화Sistine Chapel Altarpiece〉다.

1508년 5월, 미켈란젤로는 율리우스 2세와 시스티나 예배당 천장에 프레스코화를 그리는 주문 계약을 맺었다. 그때까지 천장은 천체를 상징하는 청색 바탕에 별 무리 모양의 패

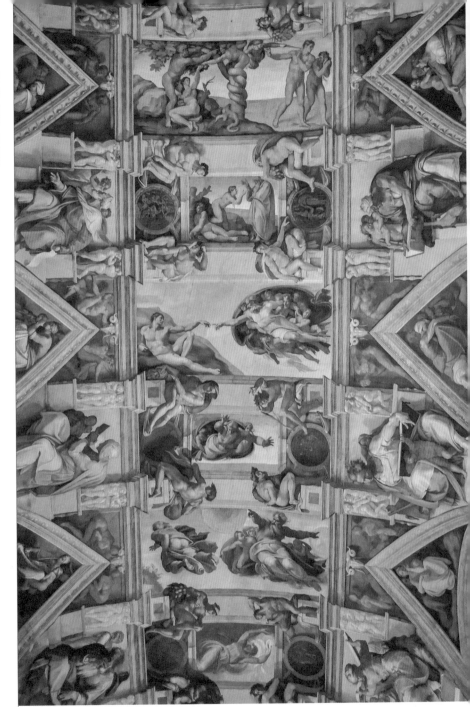

미켈란젤로 부오나로티, 〈시스티나 예배당 천장화 ─ 천지창조〉
1508~1512년경 | 4120×1320cm | 프레스코화

턴이 흩어져 있는 식의 극히 단조로운 장식으로 덮여 있었다. 율리우스 2세의 원래 주문은 지나친 단조로움에서 벗어나고자, 천장에 여러 기하학적 패턴의 장식 문양을 그리고 천장과 벽 기둥이 맞물리는 역세모꼴 공간마다 예수 그리스도의 열두 제자를 그려 넣으라는 비교적 소박한 것이었다.

　그런데 작업을 맡은 지 얼마 지나지 않아 미켈란젤로는 프로젝트의 성격과 규모를 완전히 바꾼 안을 제시하여 교황의 승인을 받아 냈다. 그의 구상은 새로운 천장 곳곳에 가공의 기둥과 창틀을 그려 넣고 전체 공간을 다양한 크기의 구획으로 나눈 뒤, 큰 공간에는 구약 성서 창세기의 여러 장면을 그려 놓고 그 주변의 작은 공간에은 예언자, 천사, 이스라엘의 군주 등 성서 속의 여러 인물상으로 채운다는 야심만만한 계획이었다. 미켈란젤로는 이후 약 4년을 이 작업에 몰두했다는데, 결과물을 보면 '고작' 4년 만에 이루어 낸 업적이라는 게 믿기지 않을 정도다.

　천장의 중심을 따라 펼쳐진 창세기 장면은 〈신이 암흑에서 빛을 불러내는 순간〉〈해와 달과 땅의 창조〉〈아담의 창조〉〈이브의 창조〉〈선악과의 유혹〉〈에덴동산에서의 퇴출〉〈노아의 방주 건설〉〈대홍수〉〈노아의 만취〉 등 9개에 달한다.

　잘 알려져 있듯이 이 가운데 가장 유명하고 탁월한 그림은 〈아담의 창조 The Creation of Adam〉다. 천사들을 거느리고 나타난 신 그리고 이미 건장한 청년의 형상을 띤 아담이 서로에게 손을 뻗친 해당 장면은 우주 만물 가운데서도 신과 인간만이 가진 독점적 관계를 극적으로 표현하고 있다. 흔히 라틴

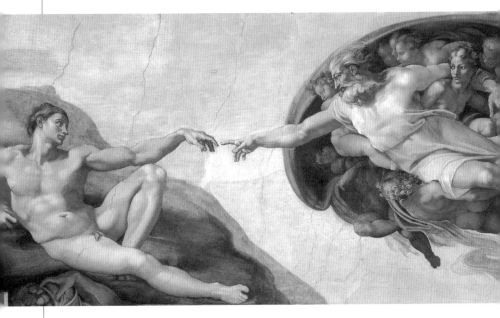

미켈란젤로 부오나로티, 〈아담의 창조〉 | 1508~1512년경 | 280×570cm | 프레스코화

어 신학 용어인 '이마고 데이imago dei'로 요약되는, 인간이 신의 형상을 따라 만들어졌다는 창세기의 내용처럼 인간은 그 속에 신성을 갖춘 유일한 피조물이지만 동시에 낙원에서 추방된 이래 온갖 죄악과 질병과 죽음의 위협에 노출된 가련한 존재이기도 하다. 그림 속에서 신과 아담이 서로 손을 뻗쳤음에도 손가락 끝이 결코 (혹은 아직) 만나지 못하는 안타까운 거리를 유지하고 있는 묘사야말로 미켈란젤로의 '신의 한 수', 즉 '창조자의 한 수'다. 신성을 나누어 받았음에도 신과 천사의 수준에는 도달하지 못하는, 그래서 구원을 위해서는 결국 신의 자비에 기댈 수밖에 없는 인간의 실존적 한계를 미켈란젤로는 그 안타까운 제스처 속에 함축하고 있다.

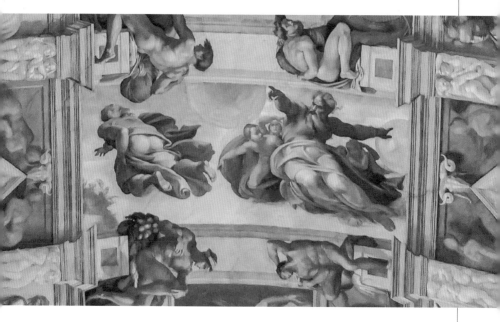

미켈란젤로 부오나로티, 〈해와 달과 땅의 창조〉 | 1508~1512년경 | 280×570cm | 프레스코화

개인적으로 〈아담의 창조〉 다음으로 좋아하는 장면은 큰 그림 가운데 두 번째가 되는 〈해와 달과 땅의 창조The Creation of the Sun, Moon and Plants〉다. 오른손으로 막 빚어낸 태양을 가리키는 동시에 왼손으로는 마치 볼링공이라도 다루듯이 달을 막 쓰다듬는 신의 모습에서는 문자 그대로 조물주, 천지 만물을 뜻대로 조종하는 절대 존재의 위엄이랄까, 포스가 느껴진다. 특히 인상적인 것은 태양을 노려보는 신의 시선인데, 이는 작업에 집중하고 있는 예술가의 시선과 겹쳐 보인다.

〈시스티나 예배당 천장화〉는 그리스도교뿐 아니라 동시에 인간 육체의 찬양이기도 하다. 미켈란젤로는 천지창조와 인간의 타락이라는 그리스도교의 가장 원초적인 테마를 담

은 종교화를 그리면서도 동시에 인본주의로 요약되는 르네 상스 정신을 잊지 않았다. 가령 그림 속 등장인물 가운데 신 을 제외하고 머리부터 발끝까지 제대로 의복을 착용하고 있 는 이가 거의 없다. 심지어 〈아담의 창조〉에서는 신조차 가볍 게 내의만 걸친 듯한 모습으로 등장한다. 그림 속 여성들 또 한 마치 육체노동으로 단련된 듯한 근육을 신체 여러 부위에 서 과시하고 있다. 미켈란젤로가 우러러보는 이들로 하여금 착시 현상이 나게끔 그려 넣은 여러 기둥과 창틀의 형태 또한 그리스·로마의 전통을 충실히 따르고 있다.

미켈란젤로는 이 천장화를 그린 대가로 오늘날 기준으 로 약 50만 달러(6억 5천만 원)에 해당하는 금액을 받았다. 16 세기 초 당시의 실제 가치는 이보다 몇 배에 달했을 것이다. 그는 예술가이면서 동시에 금전 문제에 명확한 사업가 기질 도 풍부했으니 분명 교황을 상대로 밑지는 장사를 하지는 않 았을 것 같다. 하지만 그가 시스티나 예배당의 천장을 무대로 이룩한 성과 그리고 후세에 남긴 그 찬란한 유산을 생각해 보 면 여전히 거의 자원봉사를 한 것이나 마찬가지라는 생각이 든다.

P. S

이 찬란한 유산은 인간의 경지인가, 신의 경지인가?

신의 심판,
아티스트의 심판

〈시스티나 예배당 제단화—최후의 심판〉
Sistine Chapel Altarpiece—Last Judgement

미켈란젤로는 천장화를 완성한 지 거의 사반세기 뒤에 당시 교황 클레멘스 7세로부터 시스티나 예배당 제단 뒤의 벽 전체를 장식할 제단화를 그리도록 위촉된다. 천장화가 구약 창세기를 주 모티브로 했다면, 제단화는 신약 성서, 특히 마태복음 25장 및 고린도 전서 15장 등에서 언급된 '최후의 심판'에 관한 내용을 바탕으로, 시인 단테의 《신곡: 지옥 편》 몇몇 대목을 시각화하여 접목했다. 천장화 때보다도 긴 5년 동안의 작업 끝에 대작 〈최후의 심판Last Judgement〉이 완성되었다.

 50대의 미켈란젤로가 예술가로서 작업에 임하는 접근 방식과 기법 등이 혈기 왕성한 30대 때와는 달라졌음을 예상하기는 어렵지 않다. 일단 디자인상으로 엄청난 변화가 있었

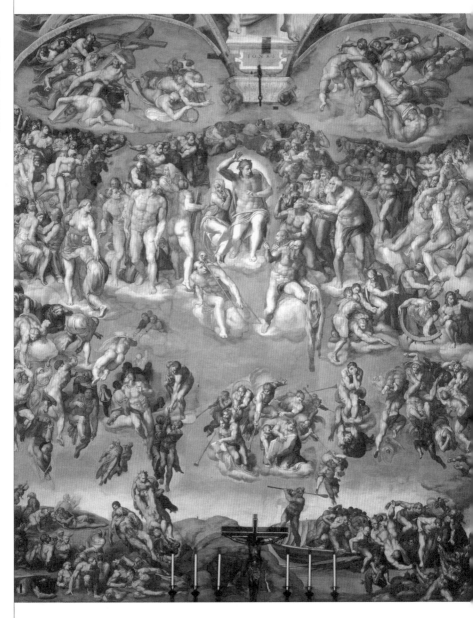

미켈란젤로 부오나로티, 〈시스티나 예배당 제단화 ─ 최후의 심판〉
1534~1541년경 | 1370×1220cm | 프레스코화

다. 천장화가 다양한 그림과 이미지, 문양들의 집합체라면 제
단화는 단 한 폭의 거대한 그림이다. 천장화를 흐르는 전체적
인 분위기는 '정적'이다. 아니, '정중동'이라고 해야 더 정확할
까. 물론 창세기 에피소드를 그린 각각의 프레스코화들은 힘
차고 극적이지만 미켈란젤로는 이 그림들에 가공의 액자를
둘러 과도한 정서의 방출을 통제하고 있다. 예배당 천장의 요
소마다 배치한 인물화들 또한 차분하고 엄숙한 분위기를 유
지하는 데 중요한 기능을 한다. 이런 디자인은 말년에 성 베
드로 성당 건설 설계를 책임지기도 했던 노老 미켈란젤로가
지녔던, 건축가적인 3차원적 재능이 2차원의 화폭에서 적극
적으로 구현된 결과이기도 하다.

　　반면 제단화는 상당히 동적이다. 그림의 중심을 이루는
재림 예수와 마리아는 물론 조연에서 엑스트라까지 수백 명
에 달하는 온갖 등장인물들이 저마다의 역할을 수행하고 있
는 화면은 힘이 넘칠 뿐 아니라 다소 혼란스럽고, 심지어 무
섭기까지 하다. 천장화가 울긋불긋 다채로운 색채의 향연이
라면 제단화는 기본적으로 등장인물들의 신체를 묘사한 살
색과 배경을 이룬 짙은 하늘색이 지배적 색조다. 약간 어두운
색조를 무대로 붓질 역시 천장화에 비해 훨씬 과감해졌다.

　　전체적으로 그림은 세 층위로 이루어져 있다. 가장 상단
부는 성모자와 열두 제자를 비롯한 최고 성인saint들의 집단
이다. 화면의 중간은 어렵사리 구원받아 천국으로 올라가는
자들과 그 반대의 심판을 받고 영영 추락하기 직전 마지막 발
버둥을 치는 자들을 나팔 부는 천사들이 양분하고 있다. 화면

하단부로 눈길을 옮기면 죽은 자들이 천사들의 나팔 소리에 무덤에서 깨어나 심판받을 준비를 하는가 하면, 지옥으로 이르는 스틱스강을 넘나드는 뱃사공 카론이 이미 운명이 결정된 죄인들을 향해 윽박지르는 모습도 볼 수 있다.

그림 정중앙에서 약간 올라간 자리에 위치한 성모자는 가장 알아보기 쉽다. 다만 이 성모자는 그 흔한 귀여운 아기 예수와 성모 마리아가 아니다. 빛에 둘러싸여 등장한 예수 그리스도는 이미 그 표정과 몸짓에서 인간 운명의 최종 결정자로서의 역할에 대해서 확신에 차 있는 듯하다. 예수의 외모 또한 전통 종교화에서 흔히 볼 수 있는 장발에 턱수염을 기르고 도포 자락을 펄럭이는 모습과는 다르다. 수염도 없거니와 건장한 상반신을 드러낸 청년의 모습을 한 예수는 그리스도교의 구세주라기보다는 올림포스의 신 같은 인상이다. 이런 그리스도의 묘사는 천장화의 경우와 마찬가지로 르네상스 예술의 정신적 고향인 그리스·로마 전통에 대한 미켈란젤로 나름의 오마주라고 할 만하다. 한편 심판자 예수 곁의 마리아는 아무래도 심판의 의미, 그 무게를 짊어져야 하는 딱한 영혼들의 처지를 공감하듯 다소 망설이는 듯한 자세를 취하고 있다.

성모자를 호위하는 성인 그룹에서 가장 눈에 잘 띄는 경우는 성 베드로와 성 바돌로매다. 성 베드로는 복음서의 내용에 따라 천국의 열쇠를 쥐고 있어서 쉽게 구분되며, 산 채로 가죽이 벗겨지는 순교를 당한 것으로 유명한 성 바돌로매는 아예 벗겨진 자기 살가죽을 한 손에 든 엽기적인 모습으로 그

리스도의 오른편 바로 아래서 구름을 타고 있다.

　제단화 제작 기간 내내 미켈란젤로는 논란에 휩싸였다. 가장 큰 이유는 그림 속 등장인물들의 대부분이 전라의 모습이었기 때문이다. 제대로 의복을 갖춘 인물은 사실상 성모 마리아뿐이라고 해도 과언이 아니다. 이 작품이 그야말로 예술이냐 외설이냐 하는 비판에 휩싸인 것은 당시 교황청 고위 관리 비아지오 다 체세나의 입김이 컸다. 그는 미켈란젤로의 그림이 교황이 주재하는 성스러운 예배당은 고사하고 선술집 벽에나 어울린다고 불평한 것을 시작으로 두고두고 비판을 멈추지 않았다.

　사실 천장화의 주된 테마가 창세기 관련 내용이니만큼 상당 정도 나체 표현이 허용될 구석은 있었다. 아담과 이브만 해도 선악과를 먹기 전까지는 벌거벗고 다녔으니까. 하지만 인류 최후의 심판이라는 주제를 누드의 향연으로 묘사하는 것은 당시의 통념으로는 좀 납득하기 어려운 문제였을 것이다. 물론 최후의 심판 날에 과연 우리가 어떤 차림으로 신 앞에 서게 될 것인지는 상당히 심오한 신학적 질문이 될 수도 있겠지만 말이다.

　비아지오의 비판에 단단히 약이 오른 미켈란젤로는 그를 작품 속 최악의 등장인물, 지옥의 심판관 미노스의 모습으로 그려 넣으며 그야말로 예술가로서의 '최후의 심판'을 내렸다고 알려져 있다. 미노스는 악마들을 거느리고 등장하는데, 대머리에 나귀의 귀를 가진 기괴한 용모는 물론 전신을 칭칭 휘감고 있는 뱀이 다른 곳도 아닌 사타구니에 대가리를 파묻

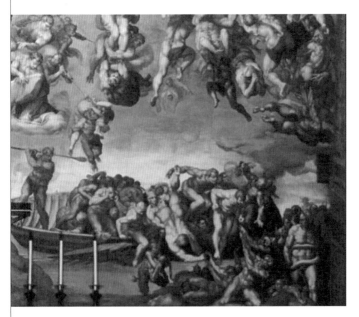

그림 오른쪽
맨 아래에
뱀을 칭칭 두른
이가 미노스

고 성기를 물어뜯는 엽기적인 모습이다(물론 단테의 묘사에 충
실한 시각화이기는 하다). 미노스는 그 추악한 얼굴이 다른 등
장인물들과 비교해 봐도 상당히 세밀하게 묘사되어 있다. 미
켈란젤로는 당시 교황청을 드나드는 사람이라면 누구라도
미노스를 보는 순간 누구를 모델로 삼았는지 바로 알아챌 수
있을 정도로 그린 것 같다. 비아지오 본인 역시 완성된 그림
을 본 뒤 미노스가 자기 얼굴인 것을 알고 경악했다고 한다.
그는 교황 바오로 3세에게 미켈란젤로가 묘사한 미노스의 모
습을 수정하게끔 해 달라고 간청했는데, 그때 교황의 대답이
교황답다. "나는 천국과 지상을 다스리시는 신으로부터 권능
을 부여받았지만 지옥까지는 힘이 미치지 못한다오." 즉 수정
불가라는 얘기였다.

'최후의 심판'이라는 주제는 중세 시대에 교회의 제단화로 인기 있었지만 16세기에는 이미 유행이 한참 지난 상태였다. 미술사가들은 한물간 주제가 그것도 바티칸의 시스티나 예배당에서 화려하게 컴백한 배경을 당시 전 유럽을 휩쓸던 종교 개혁의 열풍에서 찾는다. 미켈란젤로가 제단화 작업을 시작할 무렵에도 독일 종교 개혁의 주도자인 마르틴 루터는 여전히 왕성하게 활동 중이었고, 클레멘스 7세의 뒤를 이은 교황 바오로 3세는 진격의 종교 개혁의 소용돌이 가운데 가톨릭 신앙을 수호하기 위한 반동 전선 구축에 골몰할 때였다. 그런 분위기 속에서 문제의 제단화는 당시 가톨릭교회의 위기의식을 반영하는 동시에 신교도 이단자들에게 '최후의 심판'이 내려지기를 희망하는, 혹은 가톨릭 신앙을 버린 자가 과연 최후 심판의 날 구원받을 자격이 있느냐 하는 근본적 질문을 던진 예술적 변화구라는 것이다.

또한 제단화에는 그보다 수년 앞서 벌어진 '사코 디 로마Sacco di Roma', 즉 로마 약탈 사건의 트라우마도 반영되어 있다고 보아야 할 것이다. 1527년 신성 로마 제국 황제 카를 5세가 거느린 군대가 로마 시내로 난입하여 교황청 일대에서 약탈과 대량 학살을 벌이고 교황 클레멘스 7세까지 목숨을 건 탈출을 시도해야 했던 사건이다. 이미 시작된 종교 개혁의 물결은 그렇다고 해도, 교회의 수호자를 자처하던 황제에 의해 교황청이 털린 이 사건은 가톨릭 지도층에게는 지독한 굴욕이 아닐 수 없었다. 원래 카를 5세는 단순히 교황 클레멘스 7세를 압박하여 정치적 이득을 얻을 계획이었지만, 수개월간

월급을 받지 못해 불만이 오를 대로 오른 독일과 이탈리아 출신 용병들이 전리품을 챙기기 위해 로마로 진격하는 것을 통제하지 못했다고 한다. 이때 교황은 물론 로마 시민들과 교황청 성직자들은 그야말로 최후 심판의 날이 온 것 같은 충격에 빠졌을 것이다. 그 악몽의 기억이 수년 뒤 시스티나의 제단화 속에 반영되었다고 보는 것은 어쩌면 타당하다. 하지만 그런 배경지식을 다 떠나서 생각해 봐도 천지창조를 묘사한 천장화에 대적할 만한 제단화의 테마를 '최후의 심판' 외에 어디서 찾을 수 있을지 의문이다.

그리스도교는 천지창조에서 시작하여 예수 그리스도의 재림과 최후의 심판으로 그 대단원을 맞는 거대 서사의 종교다. 르네상스 시대 가장 위대한 조각가인 미켈란젤로가 그리스도교의 '알파' 천지창조 그리고 '오메가' 최후의 심판을 묘사하는 대작을, 그것도 자신의 장기라고 생각하지 않았던 프레스코 회화로 남기게 된 것은 단순히 우연이라고 하기에는 상당히 공교롭다. 역사의 간계, 심지어 신의 섭리 같은 표현도 그리 무리하게 들리지 않는다.

P. S

시스티나 예배당의 천장화와 제단화는 바티칸을 넘어 전 인류의 보배다.

에필로그

세계의 종말과 한 점의 그림

〈진주 귀고리 소녀〉
Girl with a Pearl Earring

★

"지구가 멸망할 때 단 하나의 미술품을 구해 낼 수 있다면 무
엇을 고를 것인가?"

　이 질문에 세계 유명 인사들은 저마다 다른 답을 했다.
가령 독일 실존주의 철학자 카를 야스퍼스는 일본의 국보인
〈목조 미륵 반가 사유상〉을 꼽았다. 프랑스의 소설가이자 정
치가, 미술 평론가이기도 했던 앙드레 말로는 딱 하나를 고르
지는 못하고 〈모나리자〉, 〈밀로의 비너스〉, 호류사의 〈백제 관
음상〉 등을 꼽았다고 한다.

　그런가 하면 프랑스의 시인이자 다방면에 뛰어났던 재
사才士 장 콕토는 어느 인터뷰에서 "스페인의 유명한 프라도
미술관이 불길에 휩싸인다면 무엇을 건져 낼 것인가?"라는
질문에 "불길"이라고 재치 있게 대답했다. 불길만 건져 낸다

면 프라도의 보물 가운데 어느 하나를 고를 필요도 없이 모두 무사할 수 있기 때문이다. 그 인터뷰 자리에는 스페인 초현실주의 화가 살바도르 달리Salvador Dali도 있었는데, 같은 질문을 받은 달리는 잽싸게 "산소"라고 말했다. 산소가 없다면 불길 역시 존재할 수 없다는 의미였다. 허황한 대답이라 하더라도, 저마다 미술품을 지키기 위한 마음을 엿볼 수 있는 대목이다.

특별한 미적 취향도, 위트도 없는 나로서는 이들에 대적할 수준의 엄청난 답변을 내놓을 형편은 못 된다. 그런데도 지구가 멸망할 때 단 하나의 미술품을 가지고 우주선 한편에 몸을 실어야 한다면, 별 망설임 없이 고를 작품이 있기는 있다. 바로 17세기 네덜란드 화가 요하네스 얀 페르메이르Johannes Jan Vermeer, 1632~1675의 〈진주 귀고리 소녀Girl with a Pearl Earring〉다.

페르메이르에 대해 전해지는 기록은 많지 않다. 고향 델프트를 무대로 활동하며 당대 네덜란드 중상류층 미술 애호가들 사이에서 나름의 인기를 누렸지만 장기간의 경제 위기로 그림에 대한 수요가 급감하자 다소 어려운 말년을 보내다 1675년 42세의 나이로 사망했다고 알려져 있다. 지금까지 그의 작품으로 확인된 것은 36~37점 정도에 불과하니 비교적 젊은 나이에 사망했던 것을 고려해도 작품 활동이 왕성했던 화가라고는 볼 수 없다.

페르메이르는 평생 델프트 시민들의 일상을 천착하는데 에너지를 집중했다. 그림은 재봉사, 하녀, 음악 선생, 화가,

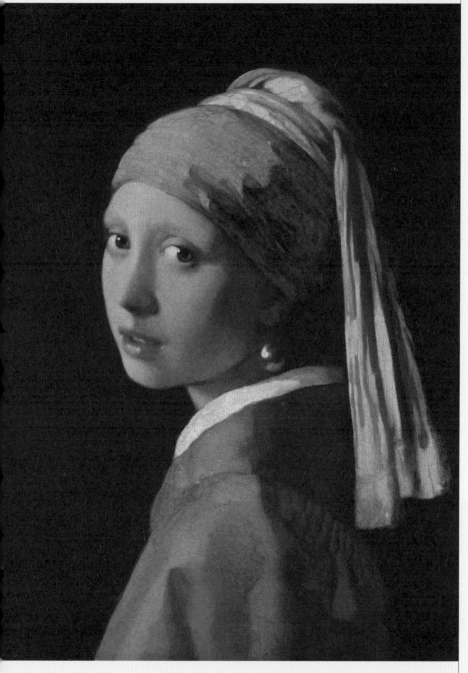

요하네스 얀 페르메이르, 〈진주 귀고리 소녀〉
1665년경 | 39×44.5cm | 캔버스에 유채 | 네덜란드 헤이그, 마우리츠하위스 미술관

천문학자 등을 통해 유럽 최고의 자유를 보장하며 산업과 문예가 번창하던 네덜란드 구성원들이 누리던 역동적이고 다채로운 삶을 반영하고 있다. 재능 있는 화가라면 신화, 종교적 이미지나 역사상의 대사건을 거대한 화폭에 담아 보려는 원대한 꿈을 꿀 법도 한데, 페르메이르의 경우 젊은 시절 그린 종교화 몇 점을 제외하면 대작에 대한 야망을 품은 흔적은 없다. 연구가들에 따르면 페르메이르의 그림 속에 등장하는 장소나 모델 역시 화가 자신 및 친지들의 주거 공간, 그에 속한 가족들이 전부라고 한다. 하지만 페르메이르 그림의 의의는 17세기 일상의 묘사라는 풍속화의 가치를 훌쩍 뛰어넘는다. 모든 거장들과 마찬가지로 그의 위대함은 평범한 일상에 숨은 불멸의 시공간적 에센스를 포착한 데 있다. 가장 토착적인 것이 가장 보편적이라는 표현은 페르메이르의 예술에도 적용된다.

나는 어린 시절, 집에 있던 세계 미술 화집에서 페르메이르의 그림들을 처음 보았을 때 이게 대체 그림인지 사진인지 긴가민가했던 경험을 아직도 기억한다. 비록 어렸다고는 하지만 그림과 사진을 구분할 정도는 되었다. 그런데도 내가 보고 있는 이미지가 정말로 사람이 손에 붓을 쥐고 움직여 만들어 낸 결과물이라는 것이 선뜻 믿어지지 않았다.

나중에 알게 된 사실이지만 실제로 나는 화가가 애초에 의도한 대로 그림을 보고 있었다. 페르메이르가 자신의 독특한 예술 세계를 실현하기 위해 주목한 것은 자연광, 즉 빛이었다. 흔히 화가가 형태에 사실감을 부여하고 정밀한 세부 묘

사를 위해 사용하는 것은 선의 흐름이다. 반면 페르메이르는 선 대신 빛의 두께와 명암의 섬세한 대조를 통해 대상에 사실감을 부여하는 접근법을 택했다. 알고 보면 사진 기술의 기본 또한 대상의 빛에 대한 반응의 격차를 화학적으로 처리한 결과물이니 그는 사진이 발명되기 훨씬 전에, 사진 기술의 핵심을 이해했던 것이다. 페르메이르는 이런 광학적 원리를 카메라가 아닌 붓끝으로 화폭에 구현한 예술가였다. 지금까지도 내게 페르메이르의 그림은 여전히 사진과 회화의 중간 지점 어딘가에 위치한 작품처럼 느껴진다.

〈진주 귀고리 소녀〉는 원래 네덜란드 헤이그의 마우리츠하위스 미술관 소장품이지만, 나는 네덜란드가 아닌 일본의 고베에서 이 그림을 처음 봤다. 2012년 일본 여행 중 지하철역 대형 광고판을 통해 당시 고베 시립 미술관에서 진행 중이던 네덜란드 회화 특별전을 알게 된 덕분이었다. 〈진주 귀고리 소녀〉는 그때까지 네덜란드 땅을 떠나 본 적 없는 그림이었지만, 마침 그 무렵 마우리츠하위스 미술관이 2년에 걸쳐 개축 공사를 하는 동안 전 세계 순회 전시가 이루어지고 있었던 것이다. 광고를 본 바로 다음 날 거의 정오가 가까워 들어선 미술관 내부는 이미 이 작품을 보기 위해 길게 줄을 선 사람들로 가득했다.

그림에서 먼저 눈길을 끄는 것은 소녀의 옷차림이다. 비록 전신상이 아니기는 하지만, 소녀의 복식이 유럽식이 아닌 오리엔트풍에 가깝다는 것은 금방 눈치챌 수 있다. 머리를 감싼 파란색 및 황금색 터번, 금색 재킷 위로 약간 솟은 흰색 옷

깃이 덮은 가녀린 목까지 시선이 닿은 뒤에야 소녀의 귀 아래로 큼직하게 치렁거리는 귀고리가 시야에 잡힌다. 소녀의 그런 외모는 동방과의 활발한 교역과 함께 유럽에 퍼진 동양풍 유행이 네덜란드에서 나름의 현지화를 거쳐 탄생한 이른바 퓨전형 패션일 것이다.

소녀의 나이는 10대 중후반 정도로 보인다. 이 얼마나 잊히지 않을 얼굴이란 말인가! 큰 눈을 더욱 크게 뜬 채 가볍게 입을 벌린 표정은 분명 편안함, 안정감과는 거리가 있다. 굳이 말하자면 곤혹스러운 표정이라고 해야 맞을 것이다. 마치 몰래 사모하는 대상을 생각하다가 예상치 못한 그 사람의 목소리를 듣고 놀란 듯한, 혹은 누군가로부터 약간은 부담스러운 요청이나 지시를 받고 잠시 난처해하는 듯한 그 표정은 그림이 그려진 지 수 세기가 지난 오늘날에도 보는 이의 가슴을 설레게 한다. 작품 속 소녀가 실존 인물을 모델로 삼은 것이라는 데는 거의 의문의 여지가 없지만, 그 신원은 아마도 영원히 수수께끼로 남을 것이다.

이 작품은 흔히 '트로니tronie'라고 불린다. 고전적 의미의 초상화는 모델의 외모를 가능한 한 실제 모습에 가깝게 그려내는 것을 목표로 삼지만, 트로니는 오히려 모델이 특정 순간에 취한 '자태'에 집중한다. 단정한 모습으로 찍은 증명사진이 아니라, 최대한 자연스럽게 일상의 한순간을 잡아낸 스냅샷에 가깝다. 페르메이르의 트로니는 그가 실제로 의도했는지의 여부를 떠나, 단순히 인물의 일상을 자연스럽게 묘사한다는 목적과 기능에서 한 걸음 더 나아가 찰나를 포착함으로

써 영원과 불멸의 가능성을 열어 보이는 경지를 펼쳐 보인다.

지금은 '북구의 모나리자'라고도 불리지만 〈진주 귀고리 소녀〉는 페르메이르의 재발견이 이루어진 이후에도 원조 〈모나리자〉에 비하면 거의 무명에 가까웠다. 그러다 2000년대 초반 트레이시 슈발리에라는 작가가 쓴 동명의 소설 《진주 귀고리 소녀》가 국제적 베스트셀러가 되고 또 이를 바탕으로 영화까지 나오면서, 그림도 전 세계적으로 폭발적인 유명세를 누리게 되었다. 그림의 모델인 소녀가 소설에서 페르메이르 가정의 가사 도우미였다는 설정은 개연성이 있긴 하지만 작가의 상상일 뿐이다.

그런데 이 그림이 너무 유명해진 뒤 정작 나는 약간 떨떠름한 느낌이 들었던 것도 같다. 틈날 때 꺼내 보며 혼자서 좋아하던 무언가가 갑자기 전 세계적 공유 자산이라도 된 듯한 느낌이었다고 할까. 〈진주 귀고리 소녀〉는 세계에서 가장 유명한 그림 중 하나가 되었지만, 단지 유명세 때문이 아니라 그림 자체의 미적 가치를 인정하고 즐길 수 있는 사람들이 많았으면 하는 바람이다.

아쉽기 그지없지만 이제 《할 말 많은 미술관》도 여기서 마무리해야겠다. 바라건대 독자 여러분의 삶이 간혹 미술관에서 탁월한 미술품과 대화를 나눌 기회를 포함하여 항상 풍성하고 다채롭기를.

참고문헌

기무라 다이지, 최지영 옮김, 《하루 5분, 명화를 읽는 시간》, 북라이프,
2021.

대니얼 J. 부어스틴, 장석봉·이민아 옮김, 《창조자들》 1·2·3권, 민음사,
2002.

캐롤 스트릭랜드, 김호경 옮김, 《클릭, 서양미술사》, 예경, 2000.

Carsten-Peter Warncke, *PICASSO*, Translation by Michael Hulse,
TASCHEN GmbH, 2006.

E.H Gombrich, *The Story of Art*, Lowe & B. Hould, 1989.

Giorgio Vasari, *The Lives of the Artists*, Translation by Gaston Du C De
Vere, Digiread, 2020.

Gloria Fossi, *Uffizi Gallery*, Translation by Catherine, 5th ed., Giunti
Editore S.p.A., 2006.

John Ruskin, *Complete Works of John Ruskin(Illustrated)*, Kindle ed.,
Delphi Classics, 2014.

Ian Chilvers, Harold Osborne, editors, Dennis Farr, consultant editor,
The Oxford Dictionary of Art: New Edition, Oxford University Press,
1997.

Meyer Schapiro, *Modern Art: 19th and 20th Centuries; Selected Papers*,
George Braziller, 1982.

Peter Murray, Linda Murray, *The Art of The Renaissance*, Oxford
University Press, 1963.

이미지 출처

퍼블릭 도메인 및 저자 소장 이미지는 표기하지 않았습니다.